高等师范院校钢琴课程建设与教学实践研究

杨凌云 著

哈尔滨工业大学出版社

图书在版编目(CIP)数据

高等师范院校钢琴课程建设与教学实践研究/杨凌云著. — 哈尔滨:哈尔滨工业大学出版社,2021.10
ISBN 978-7-5603-9778-8

Ⅰ.①高… Ⅱ.①杨… Ⅲ.①高等师范院校-钢琴课-课程建设-研究②高等师范院校-钢琴课教学-教学研究 Ⅳ.①J624.1

中国版本图书馆 CIP 数据核字(2021)第 217154 号

策划编辑　常　雨
责任编辑　张羲琰
封面设计　童越图文
出版发行　哈尔滨工业大学出版社
社　　址　哈尔滨市南岗区复华四道街 10 号　邮编 150006
传　　真　0451-86414749
网　　址　http://hitpress.hit.edu.cn
印　　刷　哈尔滨市圣铂印刷有限公司
开　　本　787mm×1092mm　1/16　印张 10.5　字数 166 千字
版　　次　2021 年 10 月第 1 版　2021 年 10 月第 1 次印刷
书　　号　ISBN 978-7-5603-9778-8
定　　价　68.00 元

(如因印装质量问题影响阅读,我社负责调换)

前　　言

钢琴作为一种源自西方的乐器,以其宽广的音域、优美的音色、丰富细腻的表现力,被誉为"乐器之王"。钢琴在传入我国之后,钢琴音乐在发展的过程中逐步与我国传统音乐文化融合,如今钢琴教育已经成为我国音乐教育中一门重要的课程。

随着我国经济的发展,人民生活水平的提高,人们对钢琴教育的需求不断地增加。钢琴已经走进了寻常百姓家,钢琴音乐教育开始在社会上普及开来。小到年幼的孩子,大到年长的老人,都有学习钢琴的愿望和需求。学习钢琴不仅能提高音乐素养和艺术修养,培养严谨而踏实的学习态度,还可以陶冶情操,丰富生活,自娱自乐,因此越来越受人们的重视。

作为培育钢琴教师的摇篮,高等师范院校钢琴教育面临着新的使命和巨大的挑战,这些都增加了教育者的责任感和紧迫感。钢琴教师的师资力量亟待加强和壮大。在钢琴教学过程中,亟待形成规范且合理的教学体系,教师要运用科学的教育方法,采用正确的引导与规范的训练,逐步将系统全面的音乐专业知识、科学而系统的钢琴演奏方法、钢琴作品的艺术表达方式等知识传授给学生。目前,钢琴教学在教学模式、教学方法以及课程建设方面都得到了一定的提高,并取得了显著的成绩。对于教师而言,面对不同的学生类型,需要采用不同的教学方法。在提高自身演奏水平的同时,教学方法也得到了不断地完善和发展,并取得了丰硕的教学成果,但是在钢琴教育及教学实践中的教学难点,仍然需要得到广泛的关注与解决。

本书紧紧围绕高等师范院校钢琴课程建设与教学实践展开,分五章对钢琴教学理论和教学实践进行了分析和研究。其中第一章是高等师范院校钢琴教育概述,第二章主要讲述了高等师范院校钢琴教学的理论基础,第三章主要

剖析了高等师范院校钢琴课程的建设,第四章讲解了高等师范院校钢琴人才的培养,第五章分析了高等师范院校钢琴教学的实践课例。

在本书的写作过程中,参考和借鉴了国内外学者总结的理论知识和实践经验,在此深表谢意。

<div style="text-align: right;">
作　者

2021 年 7 月
</div>

目　　录

第一章　高等师范院校钢琴教育概述 ··················· 1

　　第一节　钢琴教学发展的历史 ··················· 1
　　第二节　钢琴教学的要素 ··················· 10
　　第三节　高等师范院校钢琴教育的现状与问题及发展 ··················· 27

第二章　高等师范院校钢琴教学理论基础 ··················· 33

　　第一节　钢琴演奏理论 ··················· 33
　　第二节　钢琴教学理论 ··················· 49

第三章　高等师范院校钢琴课程建设 ··················· 69

　　第一节　钢琴演奏技术课程教学 ··················· 69
　　第二节　钢琴课程模式教学 ··················· 73
　　第三节　钢琴综合能力提升教学 ··················· 85

第四章　高等师范院校钢琴人才培养 ··················· 103

　　第一节　高等师范院校钢琴教学的专业与师范性平衡 ··················· 103
　　第二节　高等师范院校钢琴教学中的难点与突破 ··················· 107
　　第三节　高等师范院校复合型钢琴人才的培养 ··················· 118

第五章　高等师范院校钢琴教学实践课例分析 ··················· 132

　　第一节　钢琴作品演奏分析与教学 ··················· 132
　　第二节　教学组织形式课例分析 ··················· 149

参考文献 ··················· 161

第一章 高等师范院校钢琴教育概述

我国高等师范院校钢琴教育是随着时代的变化而不断发展的,针对高等师范院校钢琴教育的研究,要回顾历史,立足当下,并向其他国家的钢琴教育借鉴学习。本章就从钢琴教学历史的发展、钢琴教学的要素、高等师范院校钢琴教育的现状与问题等方面,进行细致的研究与分析。

第一节 钢琴教学发展的历史

自18世纪初近代钢琴在欧洲问世以来,钢琴教学就一直备受人们关注。钢琴的乐器改进、曲目扩大、风格变迁、演奏艺术的发展,以及教育家和演奏家的实验和尝试,都对钢琴教学和教育思想的形成与发展产生了直接影响。

一、西方钢琴教学历史

钢琴教学是一种复杂的音乐教育活动,它不同于一般以传授知识为主的学科教学,是以强调实践为主的教学,涉及了诸多异同交错的历史成因和理论机制。因此,有必要对钢琴教学的历史发展脉络与教育理论机制进行系统的梳理与介绍。

(一)18世纪的钢琴教学

第一架钢琴是由意大利人克里斯多佛利制造的,它虽在18世纪初即已诞生,但这种钢琴的性能并不完善,所以一直与古钢琴并存了10多年,直到后来又经过50年左右的不断改进与加工完善,钢琴才成为古典主义时期的主要键盘乐器,并取代了古钢琴。奥地利作曲家、钢琴家海顿和莫扎特的演奏用琴,是当时推出的维也纳钢琴,这种琴有着轻巧的触感和透明的音色,演奏时仅需靠手指力量便可以满足各种音乐要求,当然这种琴还具备了许多古钢琴的声音特点。早期的钢琴演奏技术直接源于古钢琴,教学理论也不可能跳出古钢琴的教学理论范围。18世纪的古钢琴教学与演奏理论著作,虽有不少篇幅论

及当时的弹奏技术,但切入点更多的是从音乐表现角度和音乐与技术融为一体方面来阐述。尤其是巴赫的著作,对钢琴演奏歌唱性的弹奏法、指法、伸缩节奏与速度、装饰音处理、低音声部和即兴演奏等各个方面都做了详细而精辟的论述。其著作既是对巴洛克时期古钢琴演奏的总结,也是对古典时期钢琴演奏技术与音乐的整理。巴赫的古钢琴演奏与教学理论后来直接被其次子C.P.E.巴赫所继承,并且得到更进一步的发展。

莫扎特是一位天才作曲家、演奏家。他能在钢琴上演奏出银铃般透亮、纯净、清晰的声音,用非连音快速弹奏乐句,以达到非凡的效果,其演奏技术高超精湛。只可惜莫扎特并非一位钢琴教育家。幸运的是,他所有的弹奏技术和风格都由他的学生胡梅尔进行了理论总结。胡梅尔是一位杰出的钢琴教育家,他培养了大批活跃于19世纪音乐舞台上的钢琴家,如鲍尔、泰尔伯格和汉斯尔特,他为以表现音乐趣味高雅的维也纳手指学派的理论建立了完整体系。在其著作《钢琴演奏艺术的理论与实践大全》中,胡梅尔将自己编定的2 200条技术训练和音乐曲例全都收编在内,这部著作不仅详细论述了技术训练的全部要素,还对如何在音乐中表现高雅趣味进行了阐述。这部著作除论述了钢琴技术训练的全部要素外,还对后世浪漫主义钢琴诗人肖邦的创作产生了很大影响。但不久维也纳手指学派即被新兴的动力演奏学派所取代,以致胡梅尔的教学理论被人们逐渐忘却。直到20世纪下半叶,音乐学家们才重新认识了这部著作的重要价值,同时认识到它对了解与研究莫扎特所代表的古典时期钢琴演奏风格具有宝贵的参考价值。

与莫扎特同时代的另一位钢琴家克莱门蒂,在英国制造的另一款近代钢琴——布劳德伍德琴上发展了动力性的演奏风格。布劳德伍德这款钢琴具有音色饱满、音量大、触键重、琴弦粗、音板共鸣较强等特点。一方面,克莱门蒂在拥有这种触感的钢琴上发展了新的弹奏技术,例如用高抬指以及加强快速的击键动作来增加力度,同时要求手臂动作不许参与。在其著名的练习曲集《艺术津梁》中,克莱门蒂做了大量的运用双音三度、六度、分解八度和快速明亮的音阶经过句、琶音经过句等来训练技术。另一方面,因为克莱门蒂使用的这款英国钢琴比维也纳钢琴共鸣大,更容易产生歌唱性的声音,因此,钢琴真正的连奏技术应该是由克莱门蒂所确立的,这种连奏技术此后又由他的学生

克拉莫进一步发展与完善。克莱门蒂和克拉莫为后人留下的是大量钢琴练习曲,虽没有任何教学理论专著,但这些优秀的钢琴练习曲是他们给后人留下的一笔珍贵遗产,经久不衰。

今天我们在使用过程中,一定要了解这两套练习曲是在怎样的乐器发展历史中创作完成的,以此认清在训练技术最终目的上的区别。克莱门蒂和克拉莫为钢琴教学创作的练习曲,不仅适应乐器的发展,更顺应当时新的钢琴演奏艺术的动力性风格,他们的练习曲技术真正摆脱了古钢琴所遗留下的痕迹,呈现出钢琴的本真面貌。但是,在教学方法和观点上仍然保留了自钢琴诞生以来所公认的原则,比如弹奏仅用手指,手臂不动或者尽量少用;机械性的纯技术训练,仍是每天需要花大量时间来练习的功课。尽管在20世纪这些观点受到许多教学理论的质疑与驳斥,但今天在世界范围内的钢琴教师中,仍有小部分教师对这些观点持肯定的态度。

(二)19世纪的钢琴教学

克莱门蒂在布劳德伍德钢琴上奠定的动力性演奏技术直接由贝多芬继承,贝多芬以火一般的热情和非凡的气概在钢琴上倾泻灵感,显示激情、力量与个性。他是大胆扩展钢琴键盘使用范围的第一人——运用整个钢琴音域的经过句,也是在不同音区中采用多种颤音和震音,在钢琴上追求交响乐队般辉煌与气魄的第一人。其创新性的弹奏法能使琴声达到震撼人心的效果。虽然贝多芬在创作和演奏上可以说是天才巨人,但在教学中并非一位成功者。

贝多芬的演奏风格由其学生——著名的奥地利钢琴教育家车尔尼继承和总结。车尔尼潜心研究贝多芬的风格,认为贝多芬的演奏手法是超时代的,所以,他总结、继承和发展的不仅仅是贝多芬的演奏风格,而且兼容并蓄地汲取了古典主义时期如莫扎特、胡梅尔、克莱门蒂、克拉莫等人的风格和优秀演奏技术,并给予发展。因此,车尔尼所编写的几十册系列练习曲,不仅技术种类繁多,可适应不同的训练对象及技巧要求,而且包含了丰富多彩的音乐风格,为学生提供了学习多种技术与风格的宽广平台。车尔尼于1839年出版的理论巨著《钢琴理论及演奏大全》是集毕生教学法之大成,实属钢琴教学史上的里程碑。他一生致力于钢琴教学,培养出像李斯特、莱谢蒂茨基这样的大师,这两位大师门下又有大批优秀的钢琴演奏家。可以说,车尔尼奠定了从古典

主义到浪漫主义过渡阶段的钢琴演奏艺术的主流。

19世纪不少与车尔尼同时代的钢琴家如卡尔克勃兰纳、莱谢蒂茨基、亨泽尔特等人,针对各学派的弹奏方法,纷纷编写不同类型训练手指的基本练习方法和练习曲,建立了各自的演奏技术训练体系。这当中不乏优秀者,例如莱谢蒂茨基的练习曲至今仍流传并被大量使用。但他们中的大多数都仅限于对钢琴演奏技巧和炫示技术感兴趣。与此同时,许多作曲家始终在将技术性与音乐性相结合的路径上践行,例如肖邦、门德尔松和舒曼夫妇等。

钢琴家肖邦在继承传统的同时,又将浪漫主义的钢琴演奏艺术推向崭新的阶段,开创了新的钢琴演奏学派。其突破性的见解是:冲破传统指法的清规戒律,认为人的五根手指有长短强弱之分,钢琴的黑白键也有高低长短之分。因此在编订指法时,最好不要去破坏每个手指触键特有的音色,并了解与发挥出每个手指本身的特点。他开创了在黑键上运用拇指和小指的先例,非常注重柔和的指触,特别重视连音和如歌奏法。他对踏板的色彩性运用、弱音区声音的探索和钢琴在表现力上的发掘都达到前所未有的高度。据史料记载,肖邦是一位优秀教师,遗憾的是,他没有足够有才华的学生来继承和总结他的教学方法。相反,与肖邦同时代的另一位浪漫主义钢琴大师李斯特的演奏技术却有一大批门徒继承、沿袭。李斯特对钢琴演奏技术大胆创新,完全摆脱了"手指弹奏、手臂固定"传统观念的束缚,弹奏的技巧由指尖到手掌,从手腕到手臂,甚至牵动整个上半身。当时的俄国演奏大师安东·鲁宾斯坦也是以最大胆、最自由的方式弹奏的。

19世纪的钢琴教学非常注重强化手指的技术训练,提倡对传统演奏方法的大胆突破与创新。通过车尔尼、肖邦、李斯特等人的钢琴演奏与教学的实践活动,莱谢蒂茨基等钢琴家对演奏问题的研究与分析,证明了在钢琴演奏中协调手指、手腕、手臂的自然力量是控制音色的有效途径,也预示了钢琴重量弹奏法的产生。但这些理论观点并没得到全面推广,也没有引起当时钢琴教育界的重视,其原因就是崇尚炫技奏法的思潮依然盛行不衰,以德国钢琴教师莱伯特、斯塔克为代表的斯图加特高指学派席卷整个欧洲的音乐学院。斯图加特高指学派的信奉者自诩是维也纳手指学派的嫡系继承人,强调弹奏时手腕、手臂固定,用高指击键,以及要进行无休止的机械性练习,反对新兴的"肌肉放

松协同理论",不讲究音乐和音色美,单纯追求手指的速度和力度,以达到炫技演奏的目的。此理论导致为数不少的音乐学院学生练坏了手指,弹奏时发出粗糙、刺耳的音质,这种情况一直延续到了19世纪末,直到其弊病和恶果层出不穷时,才引发了人们的忧患意识。

(三)20世纪的钢琴教学

20世纪的钢琴音乐形成了不同的流派、不同的弹奏方法,同时也逐步形成了钢琴弹奏法的理论与教学研究。不少钢琴家和教育家在"手指学派"与"重量学派"之间寻求、探索一种较为平衡、合理的,借鉴与融合的新的理论体系。由此,钢琴教学中不再需要为应付乐器改革而进行弹奏技术上的调整,越来越多从事钢琴演奏和教育的专家开始研究钢琴弹奏理论与教学,钢琴教学理论的发展已进入一个新阶段,教学理论的研究也作为一门独立的学科出现。钢琴经过了两个多世纪的不断改进,基本上达到了完美程度,并始终激发着作曲家创作的愿望、激情与想象,而作曲家不断创作出的新作品总会引出新的钢琴弹奏法,由此推进了钢琴演奏与教学的同步发展。

20世纪初,人们意识到传统的演奏方法已经不能满足现代钢琴演奏技术的需要,钢琴教学理论开始广泛吸收和借鉴相关学科的研究成果。首先,医学、生理学等学科的迅猛发展及研究方法的突破,使钢琴家有可能从生理解剖学的角度进行研究。钢琴家奥特曼、舒尔茨等通过总结前人的研究经验,开展一系列的理论研究和严密的科学实验,从医学解剖的角度出发,取得了许多令人信服的研究成果,对许多凭肉眼观察外部动作所无法解释的肌肉运动进行了分析研究,从而找到各组肌肉在弹奏过程中确切的运动情况及其力学原理,摆脱了主观随意性诠释钢琴演奏的技术,使钢琴教学研究从此有了科学性的依据和质的飞跃。

20世纪前半叶,钢琴教学研究作为一门独立的学科,不断沿着科学化的发展道路向纵深迈进,人们越来越感到传统弹奏法的弊端,特别是"高指学派"所带来的恶果,迫切需要建立一套新的钢琴演奏理论体系。钢琴教育家们开始对19世纪的传统教学思想提出质疑。德国钢琴家卡尔·莱默尔、瓦尔特·吉泽金,苏联钢琴家海因里希·涅高兹,匈牙利钢琴家约瑟夫·迦特等对钢琴教学中的诸多问题产生了浓厚的研究兴趣,例如,在钢琴教学中,是否只能通过

大量时间进行纯机械性的技术训练,才能提高技术能力;是否只能通过对教师的弹奏模仿来获得音乐表现上的传情达意,或者仅凭天赋和乐感来心领神会。对内心听觉训练的重视,使他们对这些钢琴教学中的问题给予了前所未有的关注。这一时期一批著名的钢琴教育家如考契维茨基在《钢琴演奏艺术》、列维纳在《钢琴弹奏的基本法则》、莱默和吉泽金在《钢琴演奏技术——走向完美演奏的捷径和关于钢琴演奏中的节奏、力度、踏板等问题》以及涅高兹在《论钢琴表演艺术》等著作中都强调"先将乐谱上的符号化为内心听觉中的音乐,然后再由手指去实现内耳中的声响"。这说明心中的情感、意境与想象越是鲜明,感知作品的意图就越明确,在演奏技术的选择上也更能有的放矢。

20世纪后半叶,越来越多的钢琴教育家从教材改革入手进行教学,打破过去单纯从五指练习起步的旧模式,他们意识到乐感、乐智的培养要从小抓起,把视线投向了编订和改革儿童钢琴教材,世界各国不仅出现了大量内容新颖、通俗易懂的儿童钢琴教材,而且在教学手段上也做出各种尝试与改进。尽管20世纪后半叶的钢琴教育家把教学理论及教材改革的研究推向了前所未有的新天地,然而令人遗憾的是,理论研究并未能在实践实施中产生预期的效能,教学中理论与实践脱节的现象甚为严重,陈旧的训练方法及教学模式仍然存在。大批的钢琴学生半途而废,或者在演奏上不尽人意,至于丰富的音乐表现力也只是属于那些被"乐神"偏爱的天才"神童",学琴者"习琴不入乐,动手不动心"者不乏其数。

20世纪六七十年代,这些现象引起不少钢琴教育家的忧虑和疾呼,人们清醒地意识到,教师的教学手段尤为重要。美国钢琴教育家麦克斯·坎普提出了一系列教学观点来正确引导学琴者,他认为钢琴教学中最重要的是帮助学生达到脑、耳、身、心的协调,节奏则起着协调的决定性作用,这些论述为人们打开了新的思路。他还通过大量的教学实验,编制出一整套训练体系,其建立的教学体系与理论打破了音乐表现力只能凭天赋乐感的迷信,为钢琴教学的普及开辟了一条新路,从而让每一个学琴者都能明白如何走入钢琴音乐的殿堂。这些观点完全顺应了当代钢琴教学研究与实践的大思潮。

综上所述,钢琴教学研究在汲取过去优秀成果的基础之上,利用自巴赫诞生以来大约300年的发展成就,研究对不同音乐风格曲目的演绎方式,解析怎

样对训练有素的肌肉进行精细的控制等,并在对一系列音乐要素进行解析中,研究非凡的演奏技巧如何与音乐风格及内容相融。乐器的变迁、教学理论的建立与形成,其最终目的是更好地指导人们的钢琴演奏和教学。

二、我国钢琴教学历史

我国的钢琴教育是伴随着钢琴乐器的传播而诞生的,在经历了新旧政体的更替、内外战争的洗礼、文化教育的变革等一系列嬗变过程后,钢琴教学活动才作为一门音乐教育的重要课程获得重视,并有了发展。

(一)钢琴伴奏技术传授

19世纪上半叶,正值西欧的钢琴音乐进入浪漫主义的黄金发展时期,此时钢琴才作为一件独立的物件从欧洲传入我国。随后又建立了学校,举办了一些西洋音乐活动。但此时钢琴这个物件和钢琴音乐文化与我国的音乐文化并不是同步的,这是因为钢琴仅仅是作为一个物件被传入,没有文化背景支撑,自然会在完全不同的中国文化中被忽视。

促使钢琴在我国被认识、推广和应用的不是商人的活动,而主要是兴办新学。大城市的较大教堂一般都装有管风琴或钢琴,这给中国人带来了新的音乐感受和内容。

与此同时,许多地方兴办起学校,钢琴作为伴奏乐器广泛运用于学校的音乐课程。钢琴伴奏技术的传播促成了我国最早的钢琴基础教学活动。而实际上使中国人真正了解钢琴、广泛地接受钢琴,并为后来的钢琴教学发展提供基础的是学堂乐歌的兴起。

(二)早期学校音乐教育中的钢琴教学

学堂乐歌兴起的初期,音乐课基本上是单一的歌唱课,因此这一时期音乐教育研究也与此相适应。一方面,主要是对学堂乐歌教授方法进行探讨;另一方面,因为课堂歌唱伴奏乐器多为风琴和钢琴,所以这些乐器不断传入并用于学校的音乐教学。随后钢琴伴随西学思潮蜂拥而至,不断与中国文化相互融合、相互沟通。最早在我国从事钢琴教学活动的教师主要是外国人。据史料记载,意大利钢琴家梅百器就是当时一位颇有名气的钢琴教育家。1904年在上海德侨俱乐部举行了梅百器的独奏音乐会,这是外国钢琴家最早在我国公

开举办的钢琴独奏会。梅百器在上海时,除演奏、指挥交响乐团外,还积极从事钢琴教学,跟他学过的我国老一辈钢琴家有俞便民、张隽伟、朱工一、周广仁、巫漪丽、傅聪等,他们后来都成为世界著名的钢琴家、钢琴教育家。傅聪在谈及其跟随梅百器学琴时,有过这样一段描述:"这一年所有的好东西都没有了,让我手背上放个铜板练指头,铜板一掉下来就打。"由此可见,梅百器的钢琴教学法强调手指的独立和坚实,以及严格的指尖训练。后期在我国这一教学法被钢琴界坚定地采用,不仅用于弹奏古典作品、浪漫作品,还用于弹奏普罗科菲耶夫、巴托克,甚至用于弹奏诗情画意的印象主义音乐作品。这些严格的手指技术对我国钢琴教学产生了深远的影响。而意大利钢琴家梅百器因为培养了一批重要的演奏家和教育家,他的名字被载入中国近现代音乐史册。

我国最早有史凤珠、王瑞娴和李恩科等人赴美留学专攻钢琴,他们在学成回国后,成为当时水平很高的钢琴教师,使我国初期的钢琴教育开始有了转机。

我国的钢琴教学始于20世纪初,自起步之日,一直处在艰难跋涉中。虽然时常陷于困境,但是中国的钢琴教学总能在迂回曲折中顽强前行。20世纪20年代,欧洲钢琴教学体系引入我国学校的钢琴教学,尤其是聘请钢琴家鲍里斯·查哈罗夫执教,使我国原本处于较低水平的钢琴演奏迅速提升到一个较高水平和层次。20世纪三四十年代,国内如李翠贞、洪达琳、李嘉禄、吴乐懿等青年钢琴家陆续到国外求学深造。这些青年学子广泛汲取外国钢琴的演奏艺术和教学经验,不仅提高了自身的演奏技艺,更提升了我国的钢琴教学水平,为我国钢琴教育事业做出了极大的贡献。这时期的我国钢琴教育基本上移植西方的钢琴教学体系,在教材选用、教学方法、教学模式等方面无不留下西方钢琴教学体系的痕迹,并且逐步向专业化、规范化的办学方向发展。

总之,早期的钢琴教学活动作为一门音乐教育的重要课程获得了重视,并且在"学堂乐歌"的音乐教育实践中发挥了作用。而一些国外留学归来的中国人和外籍教师也积极参与了早期的钢琴教学活动,他们把欧洲一系列的钢琴基础教程引入我国,为钢琴乐器在我国的早期传播做出了重要贡献。也就是从那时起,钢琴开始了在中国的百年历程,同时也预示了学校音乐教育中钢琴教学的同步向前发展。

(三)钢琴在中国的推广和普及

1914年赵元任创作的《和平进行曲》,就是中国人以这件随西学东渐大潮而来的乐器——钢琴所创作的第一首钢琴作品,之后还有赵元任创作的类似学堂歌曲的作品。而真正代表中国风格钢琴作品开端的是贺绿汀创作的《牧童短笛》,它是巴赫二部创意曲中国化的实验。当然还有不少在西方音乐教育模式下培养起来的中国作曲家,也开始以西方的音乐逻辑、语言用钢琴这件西方乐器创作音乐,希望能在这件西方乐器上展现并创作出具有中国风格的钢琴作品。

中华人民共和国成立后,国家对专业艺术教育的发展给予了高度重视,钢琴教育步入一个新的发展时期。在承载俄罗斯钢琴学派风格的1937~1949年,钢琴音乐的活动打上了战争的鲜明印记;1949~1966年这一时期,国家对高等院校音乐科系的建设给予高度重视,着手建立了我国高等专业艺术教育体系,并在百余所师范院校音乐系中实施了重要举措,钢琴成为高等师范院校的主修课程,但教学实践基本还是沿袭俄罗斯钢琴学派风格,教材选用注重民族性和专业性,并提倡有选择地使用车尔尼等人的传统钢琴练习曲,重视民间音乐对演奏者的深远影响。

20世纪80年代以来,钢琴音乐生活逐渐与西方同步,普及与教育均达到前所未有的规模,并表现出异乎寻常的实力。伴随钢琴在大中城市的普及,日益频繁的中外音乐文化交流(包括外国钢琴家来华演出和讲学)拓宽了我国师生的艺术品鉴水平和文化视野,我国师生频繁地出国留学和访问,大量汲取了国外优秀的钢琴演奏技术和先进教学经验,有效推动了我国钢琴教育在教法、内容和教材上的更新。在经历了几代音乐家的共同努力与奋斗后,钢琴这一源自欧洲的键盘乐器真正在我国的土地上生根、开花和结果。

随着音乐教育改革不断深入,原国家教委提出的《高等教育面向21世纪教学内容和课程体系改革计划》的实施,以及本科专业目录的修订、教学方案的制订与颁布,都为钢琴教学的系统建设提供了契机。这一时期伴随音乐教育领域产生的一系列深刻变革,编著与引进教材的大批量出版和使用,凝聚了我国一代又一代的钢琴作曲家、教育家和演奏家们所做出的不懈努力和探索,这对我国钢琴教学的推广、普及与发展,以及高质量音乐师资人才的培养具有

相当重要的指导性和操作性。但由于中西方在审美和精神创造上的差异,钢琴作为舶来品,如何才能更好地与我国本土文化、教育相互沟通、碰撞,并产生文化互动、文化互融,仍任重道远。

第二节 钢琴教学的要素

钢琴教师不仅要完成教学任务,教会学生弹好钢琴,向学生传授钢琴演奏知识和技能,还应该引导学生学会练琴,提高练琴的质量。

一、钢琴教师应具备的课堂教学素质

(一)一般素养

1. 思想道德修养

习近平总书记指出:"希望广大教师不忘立德树人初心,牢记为党育人、为国育才使命,积极探索新时代教育教学方法,不断提升教书育人本领,为培养德智体美劳全面发展的社会主义建设者和接班人作出新的更大贡献。""要有学识魅力,用真理的力量感召学生,以深厚的理论功底赢得学生。思想要有境界,语言也要有魅力,从教师的话语中,学生能够感受到教师的人格和学识。""教师要成为大先生,做学生为学、为事、为人的示范,促进学生成长为全面发展的人。"

钢琴教师作为人类灵魂工程师的一员,应当具有为人民教育事业献身的思想;具有严于律己、不断进取的精神;具有热爱学生、诲人不倦的职业道德;具有对艺术精益求精、学无止境的品格;具有举止文明、为人表率的风范。

钢琴教师的思想道德修养首先来自教师自觉遵守师德规范与师德要求,这既是钢琴教师职业道德的体现,也是时代发展的需要。其核心体现为具有崇高的教育理想,并在教学过程中发挥其师德的作用。在传授专业知识的同时,教师以广博的艺术修养、严谨的教学态度、正直的道德品质对学生起到潜移默化的示范作用,并对学生思想品德的塑造起到良好的指引作用。

而教师的性格气质也会对其能否有效地进行教学工作起到一定的作用。研究表明,优秀教师的个人性格也许不尽相同,但都具有两个相同的特点——热情和理解的品质,并善于激励和肯定学生的学习热情与学习成果。教师不

可能由于职业的需要而改变自己固有的气质和性格,但是尽可能有效地利用自身已经具有的人格、品质,显然是一个合理而可行的办法。

由于学生在情感上易倾向于热情和善解人意的教师,具有这样性格特点的教师,易带动学生的内驱力,给予学生情绪上的支持,对学生的行为也能予以宽容的理解,从而激发学生的内在学习动机和引发学生的创造激情。在有激励作用的、有想象力的、活跃的和热心于教学工作的钢琴教师的引导下,学生的领悟力和创造性都会有显著的提高。

2. 文化知识修养

钢琴是一门与其他艺术门类有着广泛联系的乐器种类,无论是从钢琴教学的角度,还是从艺术审美的角度,都需要钢琴教师具备渊博的文化知识。正像鲁迅先生所提倡的那样:"学理科的偏看看文学书,学文学的偏看看科学书,看看别人在那里研究的,究竟是怎么一回事。"只有在深厚、坚实的文化基石上才能筑起雄伟、高耸的艺术大厦。

要演奏好一首作品,除了高超的技术以外,演奏者必须了解历史,了解作曲家,懂得作品的风格、内容以及作曲家是通过哪些形式和手段(曲式、和声、旋律、织体、调性等)来表现作品内容的。这些知识虽然学生可以在许多别的课程中学到,但是,将其融汇于钢琴演奏艺术之中,尚须钢琴教师的指点。如果钢琴教师自己也是一知半解或对它们之间的联系认识得不够透彻,就无法真正认识作品,更无法有效地帮助学生在主科学习中有目的地、灵活地运用他们已经学过的知识。所以,钢琴教师的文化知识修养越高,逻辑思维能力越强,分析判断越清晰,他才越有可能真正理解和发掘乐谱中的真实含义,真正实现高质量教学。在教学中,只靠狭义的钢琴弹奏是不够的,必须依靠综合知识。培养钢琴演奏家的钢琴主科教师必须高度认识这个问题的重要性,提高自己的文化知识修养,成为合格的钢琴教师。

3. 教育理论修养

钢琴教学属于音乐教育的一部分,作为教育工作者的钢琴教师必须懂得教育科学的基本理论,了解和熟悉国内外各种有代表性的教育思想和方法,并将这些理论、思想和方法用以指导自己的教育工作。

教师在教育理论方面的修养,尤其要注意掌握钢琴教学的法则,做到有教

无类。

从某种意义上来说,高校钢琴教师是否充分掌握了钢琴教学的基本法则与教学原理,对教学效果的直接影响要远远大于钢琴教师自身的演奏水平。很多时候,在实际演奏中也许可以凭借先天条件和体能上的优势解决的技术问题,在课堂教学中就必须将它加以归纳总结才能够传授给学生。更多的时候,教师必须在掌握前人教学经验的基础上,系统地了解有关钢琴教学各方面的相关理论知识和教学原则,并通过自己的表述传授给学生。事实上,本书所致力于为钢琴教师提供的也就是这方面的理论总结和教学依据。

掌握了钢琴教学的基本法则后,教师还需做到有教无类、因材施教。要注意,这里说的有教无类并不是指将那些毫无音乐天赋、不具备音乐发展前途的学生强行纳入教学范围,而是指对所有的学生在教学态度上要一视同仁,没有偏废。钢琴教师也不例外,我们经常本能地喜爱那些聪明机灵、反应敏捷、领悟力高、善于沟通甚至相貌出众的学生,这种内心感受固然无可厚非,但不应当把这种个人情绪带进教学工作中。教师对学生的态度往往对学生的学习有着极大的影响,一旦学生感受到教师对他存有任何负面的评价态度,定会影响到其学习的积极性和学习预期目标。这里并非强求教师在工作中刻意掩饰自己的个人好恶,而是要从思想观念上真正建立起有教无类的工作理念,从内心相信每一个学生都是可造之才。固然,材料的大小和材质决定了成品的差别,但没有任何材料是无用的或不成器的,合格的教师应当有信心有能力把每一个学生培养成有用之才。

而因材施教就是根据每一个学生的个性、气质、先天生理条件和后天的成长背景设计出适合他的学习之路和学习目标。在钢琴教学中,所采取的一对一的课堂教学方式为因材施教提供了最好的教学条件。在这种长期一对一的教与学的相处过程中,教师有机会充分了解每一个学生的个人特点和心理活动。教师要善于利用这种教学环境,注意观察学生在教学过程中的所有反应,经常和学生进行各方面的沟通。这种沟通一方面是对教学内容的交流,另一方面更是对学生综合品质的关注和培养。

做到这些,需要教师不断提高自己的教育理论修养。只有站得高才能看得远,钢琴教师只有具备高屋建瓴的水平,才能够胜任教书育人的任务。

(二)专业素质

1. 一定水平的钢琴演奏能力

教师在钢琴教学中,首先应具备一定的钢琴演奏水平。但是需要明确,教师的个人演奏水准不能代表教师的教学能力。事实上,国内外大量的教学实践和研究报告表明,直接影响教学效果的是教师的教学技能和对音乐作品的了解程度。同时,教师的课堂组织能力,能否对教学内容做有条不紊的表述,能否深入地阐述教学理念和艺术观点,能否对学生的学习进程及时做出正确的指引,并把自己的知识转化为一种适合于学生认知水平和演奏程度的形式,这些都对教学效果有非常重要且直接的关系。

另外,教师能否致力于关注学生学习发展的水平,是否善于激发学生的内在学习动机和引发学生的艺术激情,是否对学生表现出足够的、可以满足学生附属内驱力的热情和理解,这一切都对教学成果有着非常大的影响。特别是教师对学生智力发展的关注程度,更是教师专业动机的核心成分,决定了教师是仅仅形式化地完成教学工作还是全力以赴地为学生的成长付出精力。很多教育学和教育心理学的研究表明,评判教师的教学能力更多地取决于教师的实际课堂教学能力,而不是教师的智力水平或与学习和教育原理无关的实际应用能力。

从表面上看,教师的演奏水平似乎和教学能力相关,但大量的事实告诉我们,教学能力和演奏能力有时也并非一致,演奏水平对教学能力的影响,作为一种必要的条件因素在起作用,为了有效地进行教学,较高的演奏水平显然是必不可少的,但钢琴教师的基本任务绝不能简单地理解为只要提高了教师自身的演奏水平,就能大幅度地提高教师的教学质量。

2. 教师音乐艺术审美素质

音乐教育从本质上讲是一种审美教育,钢琴教学作为音乐教育的一部分也不例外。钢琴教师在教学实践中最终要达到的目的是让学生创作出完美的钢琴音乐来。因此,钢琴教师所具备的对音乐艺术的审美修养直接影响到学生的审美水平。具有较高层次的音乐艺术审美修养是钢琴教师必须具备的专业素质之一。

3. 教师钢琴课堂教学素质

从认知方面来说,只有当教师能够有组织地掌握他所教授的内容时,才可能为学生提供有效的反馈并做到授业解惑。在钢琴教学中,要想有效地对学生的演奏水平提供反馈并授业解惑,教师在课堂教学中还要具有一定的课堂组织能力和操纵学习变量方面的技能以及敏感性。斯波尔丁和罗森什尼的研究表明,教师在教学中的条理性和系统性与学生的学习成绩正面相关,善于发现学习中的问题并懂得特定的教材与达成特定的学习目标之间关联的教师所教出的学生的成绩,要大大高出那些不充分具备这种能力的教师所教出的学生。

此外,由于钢琴教学的特殊性和持续性,一名合格的钢琴教师在传授各种音乐知识、演奏技巧及艺术观念时,应当懂得如何去适应学生的理解能力和演奏水平。教师能否恰当地把自己的经验和知识转化为一种与学生理解力和演奏程度相适应的表达形式,对教学效果有着直接的影响。

4. 教师钢琴教学科研素质

世界上任何事物都是在不停地发展、不断地前进的,而这种发展和前进有赖于对客观规律的发现和认知,有赖于对历史和前人经验的不断总结,有赖于对该事物进行深入的科学研究。从事钢琴教学的钢琴教师要想使教学不断地登上新的台阶,自身就必须具备对钢琴教学进行科学研究的素质。这种素质主要体现在对钢琴艺术历史与现状的研究,对钢琴教学理论与实践的研究,对音乐美学的研究,对钢琴教学改革与发展动向的研究,对教育学、心理学的研究,以及对与钢琴教学有关的其他学科的研究。

二、钢琴教师课前的准备

(一)教学大纲的制定

1. 教学大纲界定

教学大纲是根据教学计划,以纲要的形式规定学科的教学任务和原则、教材范围、教材体系、教学进度和教学法上的基本要求,对教学起指导作用。

2. 教学大纲的制定要求

(1)要明确规定课程的任务和教学原则。

教学大纲要明确规定课程的任务和教学原则,如中央音乐学院钢琴系钢

琴专业课教学大纲中规定:本课程将培养学生掌握钢琴演奏专业技能,提高艺术修养,使学生能从事独奏、重奏(室内乐)、伴奏和教学等工作。

(2)要灵活运用本学科的教学用书。

由于钢琴专业的教学方式是以个别传授知识为主,考试、汇报均采用演奏的形式,同时钢琴的文献又非常多,因此,我们在教学中需灵活运用不同的教学用书来达到具体的教学目的。在各高校拟定的钢琴教学大纲中,往往列举了不同风格、不同体裁的曲目作为推荐作品,并按程度进行分级,而涵盖的曲目则多分为练习曲、复调作品、奏鸣曲、乐曲几大类,这些曲目包括了巴洛克、古典、浪漫、印象、近现代时期各流派作品以及中国钢琴作品等。教师可根据学生的程度,参考教学大纲的整体教学目的,灵活选用推荐曲目,并不断拓展曲目的外延。

(3)要规定考试、考查和参加学习汇报会的要求。

教学大纲中应规定考试、考查和参加学习汇报会的要求。由于钢琴专业课以个别授课为主,学生的学习量不一致,因此,在教学大纲中也必须规定教学进程、每学年或每学期的最低学习量。有的教学大纲中还规定"学生不完成规定数量者,不准参加考试"。

(4)要依照学生的具体情况选择曲目。

教学大纲中列举的曲目,有的按年级分,有的按难易程度的级别分。因为同年级学生的程度、水平不一,所以教师为每个学生定一个符合教学大纲的级别,以后在每年制订授课计划和具体教学中,都按级别对学生进行要求和升级。

教学大纲是衡量教学质量的重要标准,所以教师必须全面透彻地领会教学大纲的内容和体系,按照大纲来进行教学,保证学生牢固、完整地掌握大纲中所规定的内容,达到大纲所要求的水准。

教学大纲制定以后,还必须制订合适的授课计划,规定正确的教学原则和教学方法,以保证教学大纲的实施。

(二)备课

教学过程是由教师的"教"和学生的"学"所组成的双边活动过程,是教师有目的、有计划、有系统地将人类长期积累起来的知识传授给学生的过程。

备课在教师钢琴教学中占有重要地位,要上好课,必须按教学大纲、授课计划备好课。钢琴教师的备课主要是对乐谱的研究,包括以下几个方面。

1. 对表情术语的研究

表情术语是我们首要研究的课题。例如乐谱上标明的广板(largo)、慢板(adagio)、行板(andante)等,它们绝不单单表示速度,同时还具有解释乐曲性质的重要意义。如广板宽广庄严,慢板深沉、安静,行板舒适、流畅。所以,准确理解表情术语,对于钢琴演奏者来说非常重要。当然,这些术语还要根据不同的作品进行具体的研究。例如,巴赫《c 小调第二帕蒂塔》的第一段"Sinfonie"在原谱上没有写任何表情术语,但很多编者都在此段的第一部分上写了"庄严的慢板"(grave adagio),这是符合音乐性质的。这一段有前奏的作用,是个开场白,庄严、雄伟的音乐气氛使我们联想到当时音乐活动中心的教堂,从中我们听到了管风琴、合唱的音响。肖邦《降 b 小调第二钢琴奏鸣曲》(Op.35)第一乐章的引子也是标记着"grave",但我们听到的是悲愤、绝望的音乐,而后面接踵而来的是更大的矛盾和冲突。

2. 对曲式结构的分析

演奏者在演奏时,只有把作品的曲式结构分析清楚,才能弄清作品的来龙去脉,并能够完整严谨地把作品演奏出来,塑造出完美的音乐形象。因此,教师在备课时一定要重视对作品曲式结构的分析。

乐句是音乐的基本单位,要把每个乐句弹好,并把它们组织起来。乐句有句头、句尾、句的中心。乐句的走向有着其力度布局,例如拉赫玛尼诺夫的《#c 小调前奏曲》(Op. 3 No. 2)中段,第 1、第 2 小节的走向分别都渐弱。贝多芬《E 大调奏鸣曲》(Op. 10 No. 1)第一乐章的主部,第 1 至 4 小节是渐强的走向。

有些乐句的两个声部的力度走向正好是相反的,如巴赫的《二部创意曲》。贝多芬的《d 小调奏鸣曲》(Op. 31 No. 2,又名《暴风雨奏鸣曲》)第一乐章呈示部的结尾,就是左、右手两个声部乐句走向是相反的,演奏时一定要使不同的声部有独立的线条。

有的乐句是交错进行的,如贝多芬《三十二变奏曲》的第十七变奏中,就有两个声部的乐句是错开的。必须使学生清楚它们不同的分句,在演奏中才能交代清晰。

演奏中要把音乐的倾向性表现出来,每一乐句、乐段都要有中心,只有找到中心,有明确的倾向,旋律才能成为有发展的线条,演奏才会生动起来,音乐才有内在的联系,演奏才真正具有生命力。

曲式结构有多种类型,这里列举一个结构是奏鸣曲式的作品,来说明曲式结构对表现音乐内容的重要性。奏鸣曲式是在三部曲式的基础上发展起来的大型曲式结构。奏鸣曲式的"呈示部"由两个不同性格甚至是相互矛盾的主题构成"主部"和"副部"。第二部分称为"展开部",用呈示部中的材料加以发展,也可用新的材料,把矛盾展开,引向高潮。第三部分称为"再现部",再现呈示部的音乐材料。古典奏鸣曲的调性布局,呈示部的副部一般建立在主部的属调上(如主部为小调时,副部常在它的关系大调上),而再现部的副部,则一般都回到主部的调性上。这种调性布局,基本在海顿、莫扎特时期就定型了。贝多芬在奏鸣曲式上有了不少的突破,特别是在他的后期作品中。而浪漫主义的作品乃至近现代作品,不少沿袭了奏鸣曲式,但是由于表达内容的需要,运用得更加自由了。

教师在课堂上,需让学生明白作曲家所采用的曲式结构与演奏之间的关系,学生在理解和分析了作品的曲式结构之后,才能对作品的曲式结构中各部分的功能、作用,以及音乐素材的逻辑关系、对比关系、衍生关系、统一关系有明确的认识、继而在演奏中予以体现。

3. 对语调与呼吸的研究

音乐有自己的语言、语气,它们看起来是细小的问题,但在表达音乐内容方面却非常重要。

在音乐中,为表达语气,乐谱上经常会有一种由两个不同音符连线连接起来的音型,常用它们来表现温柔的感情,这和当时的礼节及人们的风度有关。弹奏这种音符,要求声音柔和、优雅。

要想表达准确的感情,就必须用正确的演奏方法,即让第一个音放下去,第二个音轻轻地带起来。我们经常能听到一些学生把第二个音弹成重音(特别是当第二个音正好落在强拍上时),这样,语气就完全倒置了。此外,踏板和表现语调也有一定的关联。一般来说,第一个音用踏板的话,第二个音的踏板可以抬起来,也可在第二个音发音后再换一下,但要略轻、略短,仍然与语调

相仿。

语调还可由其他不同的因素体现,如延长、休止、不同的节奏型等,它们在音乐的表现中都起到很重要的作用。其中,长音最为常见,教师一定要让学生感觉到它所表达的真正意义。虽然钢琴受到乐器的限制,在演奏中长音不可能再做渐强或渐弱的变化,而只是音的自然消失,但演奏者的内心一定要感觉到音的倾向,体会到音与音之间的联系,正确处理音乐中各个音的地位。

呼吸对于钢琴演奏来说,也是一个非常重要的问题。但因为钢琴演奏不像声乐和管乐那样需要真正用气去发声,也没有弦乐换弓的麻烦,所以学生经常不去细致地琢磨它。实际上,即使在声乐的演唱和管乐的演奏中,呼吸的功能也绝不只是维持演唱、演奏的连续,它是音乐表现的一个重要组成部分。如莫扎特的《c小调奏鸣曲》(K457)第三乐章,两个延长号位置不同,作用不同,演奏者的心理感觉也不同,因此两个休止符的时间虽然在乐谱上的时值相同,但长短不应完全相等,休止后面的呼吸也应不同。第一个休止在强奏后面,紧接着是更强烈、更不稳定的音乐,休止时间不宜过长,呼吸也较短促,而第二个休止是为后面感叹性语调的音乐做准备,音乐性质变化大,就要求较长的休止和较深的呼吸。呼吸有长有短,有深有浅,这要由音乐性质来决定。呼吸也可由手的演奏动作来帮忙,但根本是靠演奏者内心的音乐感觉。

4. 对和声与调性的研究

和声的进行和调性的转换在作品中也起着重要的作用。因此,教师在备课时,要注意对作品和声与调性的研究。如莫扎特《A大调钢琴奏鸣曲》(K331)的第一乐章是变奏曲,主题和变奏一、二都是A大调,变奏三调性转到a小调,而变奏四又转回到A大调。调性的转换使音乐色彩起了变化,情绪也随之改变。

调性的转换对表达内容起着重要的作用。而作曲家对乐曲调性、调式的选择,也是从内容表现的需要出发的。例如肖邦的《黑键练习曲》(Op. 10 No. 5)是 $^\flat$G 大调,如想象它改在 G 大调上演奏则太过明亮、太兴高采烈,而 $^\flat$G 大调则蕴含着色彩感,这正是肖邦所要求的。可见,作曲家运用每一个调都有它独特的表现作用,这点必须让学生有所体会和感受。

和声在作品中地位重要,有时还起着极微妙的作用。例如肖邦的《幻想波

罗乃兹舞曲》（Op.61）的前两小节，作曲家从作品的开始用了两个和弦，第一个和弦是 $^\flat$A 上的小三和弦，具有一种深沉、悲愤的色调，接着是小三度的色彩性和声进行（$^\flat$A—$^\flat$G）。短短的两个和弦立即把我们带入一个史诗性的、感触无限的意境。第 2 小节由 $^\flat$G 的属音 $^\flat$G 到 $^{\flat\flat}$B 又是三度色彩性的和声进行，更加强了渲染力。三度的进行在语调上有渐弱的倾向，语气上好似一个惊叹号。

5. 对节奏的分析

节奏对于钢琴演奏来说必不可少。教师在研究乐谱的过程中，务必要使节奏成为音乐作品的支柱，犹如人的脉搏，要以节奏为基点，将整个音乐贯穿在一个统一体中。节奏在音乐中起的作用有时不亚于旋律。

节奏的动力感非常重要，只有演奏者真正体会到节奏的内在动力时，才能使音乐不断地向前进，富有很强的生命力。如贝多芬的《D 大调奏鸣曲》（Op.10 No.3）第一乐章主部的第一乐句，开头是 *p*，结尾最后一个音是 *sf*，既不用渐强来表现，也没有迷人的旋律，使音乐充满活力的正是内在的节奏动力感。又如贝多芬的《C 大调奏鸣曲》（Op.53，又名《黎明奏鸣曲》）第一乐章的主部。演奏好这一个主题的关键也在于节奏要富有动力。

我们在莫扎特的钢琴作品和一些古典奏鸣曲中经常会遇到连续十六分音符分解和弦的伴奏音型，有时或许是三连音，它们不是刻板的音响，而是富有内在动力的、不断前进的积极因素。在夜曲、摇篮曲、船歌等作品中出现的平静的伴奏音型同样也是一种节奏的韵律，伴随着旋律不断进行。

近现代音乐中，节奏越来越复杂。国外的一些课程中还专门设有"爵士"节奏训练课，这对于学生的节奏感来说是极为有益的。

三、钢琴学生的选拔与素质修养

（一）钢琴学生的选拔

对钢琴学生的选拔，应根据以下几个角度进行考察：

（1）是否热爱音乐，是否热爱钢琴艺术。

(2)衡量演奏机能条件,如手型的大小、手指的灵活程度,动作的协调程度,以跨度大、灵活、协调、耐力久为优。

(3)考察对音高、节奏、速度等方面的音乐感觉,以准确、敏捷为优。

(4)考量学生的品德,要有吃苦耐劳、真诚谦逊、勇于为事业奋斗不息的精神。

(二)钢琴学生的素质修养

(1)具备高尚的社会道德,爱祖国、爱人民、热爱音乐事业。

(2)具有认真学习、刻苦钻研的学习态度和勤奋练琴的学习精神。

(3)具有不断提高人文素养及艺术鉴赏力的追求,并树立健康的人生观、价值观、艺术观。

四、钢琴教材的选用

对于钢琴教师来说,制订合适的有针对性的教学计划并选择恰当的教材,对顺利地进行教学工作有着至关重要的决定意义。有时,钢琴教师制定了一个错误的教学计划,或是选择了不合适的教材,不仅会带来事倍功半的结果,甚至会毁掉一个钢琴学生的演奏生涯,同时也给钢琴教师的声誉带来极为负面的影响。但要想制定出一套合理的教学计划不是容易的事情,除了要考虑学生的程度、能力、演奏特点、学习习惯等,还要考虑教学大纲的要求及一些个人需求(如为了考学、参加比赛或会演等)。

钢琴教材的选择也同样,不仅要考虑学生的个人特点,有针对性地选择既能发挥长处、掩盖不足的曲目,还要选择能促使学生迅速提高演奏水平的、具有相当难度的曲目。钢琴教师要做到这些除了需要一定的经验积累,还需要仔细地观察学生的演奏、个性、心理和体能等多方面因素,综合考虑后做出一个初步的教学计划。这个计划不是一成不变的,在实施一个阶段后可以根据学生的学习情况随时进行调整和改变。总之,制订钢琴教学计划的基本原则是因人制宜,因时制宜,因需制宜,及时调整。

(一)根据学生身心特点选择教材

每一个钢琴学生都有其不同的特点,既有生理构造上的差异,也有心理、气质上的不同,还有个人音乐审美上的偏好。这也就决定了钢琴教师在制订

教学计划和选择教材曲目时，要充分考虑每一个学生的综合因素，因人制宜地制订教学计划和选择教材。这样有针对性地为每一个学生设计教案，对刚开始参加工作的年轻教师也许有相当的难度，但还是有一些基本的规律可循的。

1. 根据生理特点制订教学计划

钢琴的学习需要具备一定的生理条件，但这种条件并不是绝对的。很多人觉得学钢琴一定要手够大，手指要长。但事实上，也许宽厚的手掌比起较长的手指对于学习钢琴演奏更具有优越性。钢琴教师所要面对的是生理条件各异的学生，很多时候并没有选择的余地，只能在教学过程中根据每个学生不同的生理条件，有针对性地进行教学计划的制订，并通过对钢琴教材的选择来改善那些生理条件不够理想的学生的演奏能力。从幼年开始对体能进行有针对性的特殊训练，是可以极大地改善某些先天条件上的欠缺的。因此，钢琴教师能否根据学生的生理特点制订出合适的教学计划，对学生未来的职业取向和发展道路起到决定性的作用。

对那些天生手掌宽厚、手指较粗壮有力的学生，钢琴教师在制订教学计划时除了要发挥他的优势，还要让他弹奏一些需要力度和速度的作品，以及增加一些触键轻巧灵敏的、能增加手指对力度的控制的作品，如莫扎特、斯卡拉蒂、德彪西、拉威尔等人的作品；而对那些手指纤弱、手掌较窄的学生，不仅要多弹奏一些贝多芬、李斯特的作品来提高指尖的稳定性和手指的力量，教师还需要有意识地在钢琴教学计划中多安排一些手指跨度较大的练习曲或乐曲来改善学生手指的伸张能力。当然，要把握好这一类练习在教学计划中的比重，太少起不到强化训练的作用，太多有可能因为运动疲劳而造成不必要的生理创伤，所以训练尺度该如何把握，教师在教学计划制订之初要反复斟酌，在教学计划实行过程中还要随时根据实际情况进行调整。

综上所述，钢琴教师要遵循循序渐进、细水长流的原则，特别是在手指伸张训练方面更是如此，可以把这种伸张训练作为一种长期的教学任务纳入计划，而不要在短期内做集中的练习。但在演奏速度的提高方面，可以在某个生理运动能力发展的快速增长期做集中的强化训练，通过大量的速度练习，使学生在演奏技能方面从量变到质变有一个大的飞跃。

2. 根据生理特点选择教材

从钢琴学生的生理来分析，一般手指较粗、手掌较宽、体格强壮的学生，力

量比较沉得下去,适合弹一些音色宽广浑厚、富于歌唱性的作品,如拉赫玛尼诺夫、肖邦等作曲家的作品,这样的作品能充分发挥其优势,适合在考试、演奏会和一些音乐会上演奏。而一些需要灵活轻巧的触键的曲目,如莫扎特、斯卡拉蒂等古典作曲家的作品,对这样的学生来说则显得不那么得心应手,但不能因为是学生的弱项就在教学内容中刻意回避,相反,在钢琴教学的内容和对钢琴教材的选择上要有意识地多安排一些这方面的曲目,以便提高学生在这方面的能力,使学生的演奏水平得到全面的提高。而且,在一些演奏会和考试考查中,教师还可以有意识地安排一些这方面的作品,使学生通过现场演奏的锻炼,克服畏难情绪,建立起演奏的自信心。

而对于那些手指纤细、比较瘦弱的学生则刚好相反,要尽量使他们在演奏力度和演奏音色的厚度方面加以拓展,不能一味地避重就轻,这样做也许暂时看起来考试成绩不错,但无助于学生演奏水平的全面提高。

另外,对于那些肌肉较发达、具有良好爆发力的学生,他们可能更善于弹奏贝多芬、李斯特的作品,而对德彪西、拉威尔等人的作品却可能感到有些力不从心。对这些生理条件各异的学生,一方面,钢琴教师要充分发挥这些学生已有的优势,选择能使他们尽情发挥自己演奏特色的曲目;另一方面,钢琴教师在制订教学计划的时候,要留出相当的时间来重点解决他们弹奏方面的薄弱环节,有针对性地选择能解决技术难点的练习曲和相应的复调作品及大型作品,通过每个学期学年的循环往复的学习,全面地提高学生的演奏水平。

3. 根据心理特点制订教学计划

从心理学的角度看,每一个学生都有其独特的反映个人精神面貌与心理特点的个性特征,主要包括能力、气质和性格三个方面。

能力是顺利完成某种活动所必须具备的心理特征。它包括一般能力、特殊能力和创造能力,不同的学生在上述三种能力方面存在着很大的个体差异。例如,一些学生观察力和记忆力很好,对他们而言读谱和背谱是轻而易举的事情,但在想象力方面也许不够丰富,这就局限了他们在音乐表现力上的发挥。对这样的学生,一方面要利用其长处,多浏览一些名家名作,但更重要的是努力拓展其艺术想象空间,比如精雕细琢某位浪漫派作曲家的代表作,如肖邦的《叙事曲》或《幻想即兴曲》之类,使其音乐表现力通过对某个具体作品的深入

理解而得到较大的提高。而对于另外那些虽然富于音乐想象力却苦于读谱背谱的学生,每学期大量的视奏训练无疑有助于迅速提高其读谱能力,但同时也要注意不要由于过多的视奏影响了正常的教学进程。

另外,还应当让学生在学习的过程中学习怎样背谱,向学生讲解背谱的要领,并有针对性地进行训练,指导学生掌握背谱的技巧与方法,将学生背谱能力的锻炼与深入细致地演绎作品相结合,使其通过精益求精的学习来提高演奏水平。

气质是个人与生俱来的心理活动与行为的动力特征,是个体心理过程的强度、速度、稳定性以及心理活动的指向性特点。每个人在上述各方面存在的差异形成了个体之间的气质差异,使个体显示出独特的心理活动与行为风貌。可以说,气质是每个人最典型、最稳定的心理特征。因此,对于每个学生的不同气质,教师首先要在认真观察和了解的基础上给予充分的尊重并加以恰当的引导,这样,才能够使学生的演奏具有个人的艺术魅力而不至于单调雷同,千人一面。例如,对于一个敏感、多情的学生,肖邦、舒伯特的许多作品都是很适合他的教材;而对于一个热情、冲动具有叛逆性的学生,贝多芬晚期的很多奏鸣曲都可以给他充分的自我表现的空间;对于那些单纯、天真的学生,理解莫扎特的作品在某种程度上也许暗合了他们天性中的某个部分,而要体会舒曼作品中的敏感和冲动,对于这些学生来说也许是一件相当困难的事情。

4. 根据心理特点选择教材

在教材的选择上,一方面,教师要有意识地取长补短,通过一定的引导和培养,使学生各方面的演奏天赋都得到尽可能的发展,具备演奏不同时代不同风格作品的能力;另一方面,教师要通过长期的观察和了解,掌握学生的演奏特点和个人风格,根据学生的个人气质选择合适的曲目作为教材,使学生的个人演奏特点得以充分的发挥。

不同的学生有不同的性格,它是每个人对客观现实稳定的态度和习惯化的行为方式,它决定了个人在面对现实时"做什么"和"怎样做"。性格不是生来就有的,而是在后天生活实践中逐渐形成的,它是个人本质属性的独特结合,是人与人在心理与行为区别的重要方面。好的教师要善于利用和改变学生的性格特点,例如,对有些胆怯自卑的学生,要给予充分的鼓励和肯定,在教

材的选择上要选择那些虽然有一定难度但不过分艰深的曲目,使学生在不断稳定地提高演奏水平的过程中逐步建立起对自己演奏能力的自信心,克服演奏怯场的毛病。而对那些具有坚忍不拔的品质、喜欢迎难而上的学生,则可以有意识地选择技术难度较大的曲目,通过不断地攻克一个又一个的技术堡垒,使他们较快地解决一系列的技术问题,为更好地提高演奏水平打下坚实的基础。也有一些学生,先天条件优越,有一定演奏技术上的优势,然而天性盲目乐观,取得一点成绩就容易沾沾自喜,不能客观地评价自己和他人之间的差距。针对这种学生的性格特点,教师可以有意识地安排一些从技术上看似乎非常容易,但是在实际演奏中对作品的艺术性要求极高的曲目作为教材,通过对学生提出详尽的演奏要求,让学生认识到自己在音乐表现上的差距,克服骄傲自满的情绪,这样才能让学生通过细致认真深入的学习,达到全面提高演奏水平和艺术修养的目的。

(二)根据运动能力的发展选择教材

运动心理学的研究表明:身体机能和运动能力的发展速度在不同的年龄阶段是不一样的。学习心理学和发展心理学的研究也表明:人的学习智力和学习能力在一生中的发展水平也是不同的。因此,钢琴教师在为学生制订教学计划时一定要考虑这两方面的因素,只有顺应学生的生理和心理发展的自然规律,才能达到钢琴教学的目标。

运动能力的发展可分为快速增长阶段、缓慢增长阶段和相对稳定阶段,有较为明显的性别差异和个体差异,这就为钢琴教师制订教学计划和选择教材提供了很好的参考依据。

对于大学生而言,虽然身高与手的大小已定型,但运动能力仍有一定的发展空间,有的学生在运动能力方面仍有快速增长的潜力,针对这一类学生,教师可将一部分侧重点放在对演奏技巧的训练和提高上,可选用一些练习曲或炫技曲类的乐曲,来继续发掘其技术空间的潜力。

对于运动能力处于缓慢增长阶段的学生,教师应当及时调整教学内容和教学计划,把教学重心放到难度适中、但有丰富的艺术表现力的作品上。当学生在学习上遇到瓶颈时,教师不应急躁,要侧重于让学生掌握不同的艺术风格流派,加深其对音乐的理解和表现力。这样,学生才不会对钢琴的学习产生消

极的态度,而是配合教师的教学工作,一起度过学习上的这个困难时期。

对于运动能力有局限性的学生,可注重音乐作品的深入体会和演绎音乐内在情感的张力上。不要过分强求演奏技巧的提高,而是要因势利导,深入讲解作品情感的感染力,使他们能更好地体会和演绎音乐的内在情感张力,加强艺术审美方面的培养。教师必须在因势利导的原则下制订教学计划、选择教材,只有这样才能取得事半功倍的教学成果。

(三)根据考试、演出、比赛的需要选择教材

钢琴教学计划的制订和教材的选择,除了要考虑因人制宜、因时制宜外,还有一个重要因素,那就是阶段性的教学目的需要。对专业院校学生而言,每学期考试的指定曲目、实习音乐会曲目、参加各种比赛的准备曲目,都是钢琴教师在制订教学计划和选择教材时必须通盘考虑的重要因素。而非专业院校的业余学生也会涉及报考专业院校、参加汇演和比赛等一系列有特定曲目要求的问题。钢琴教师应当经常与学生沟通,了解他们的设想和计划,以便在制订教学计划和选择教材时能尽早做出安排。

1. 根据考试内容选择教材

通常艺术院校的考试内容对曲目的类型都有一些常规的规定,在程度上也有一个大致的范围。一般来说,除了在技术考察时,会有几首规定的必弹练习曲供选择,对具体曲目不会有什么限定,所以钢琴教师为学生安排曲目时可以有比较大的选择空间。

在考试曲目的选择上,除了尊重教学大纲的规定要求,对曲目的篇幅长短、难易程度、舞台演奏效果,以及与学生个人特点的吻合与否,都是钢琴教师必须考虑的因素。除非有特别的目的和要求,比如为了锻炼学生对长篇幅大型作品的整体控制能力,一般不宜选择过于冗长的作品作为考试曲目,要考虑到每个学生大致所占的考试时间。如果有几首作品,可在演奏篇幅的搭配及音乐特点的安排上进行精心设计。

考试曲目的难易程度既能充分体现学生的当前水平,又要有相当的难度使其在通过考试时得到锻炼提高,还不能有太大的技术负担使学生力不从心。也就是说,考试曲目的难易程度需适中。考试作品除了要具备一定的技术难度,还要兼顾一定的演奏效果,以发挥出学生最好的演奏状态。

此外,在钢琴考试曲目的选择上还要注意作品与学生的个人演奏特点的吻合,要有适合学生发挥的作品,也要有以克服弱项为主要教学目的的作品。否则,一味地扬长避短,表面上看学生容易取得较好的成绩,但从长远来看是不利于学生的提高和发展的。此外,还要注意作品风格的搭配,避免选择风格相近或雷同的作品,这样既能充分展示学生的演奏水平,又能使学生从各方面锻炼和提高对不同演奏风格的把握能力。

2. 根据演出要求选择教材

对于大多数学习钢琴的学生来说,他们的演出任务不像职业钢琴家那样是在上一个演出季结束时就已经预知的,而经常是临时性的、突发性的。这就要求教师在平时的钢琴教学过程中,选择一些适合音乐会演奏的曲目作为教学内容,使学生始终有三到四首保留曲目以便随时应付不期而至的临时演出任务。

在学生钢琴演奏曲目的选择上,教师可以为其选择适合其技术能力和音乐理解能力的、演出效果较好的曲目。如果是个人独奏音乐会,则要根据演奏者的演奏能力及特点,设计不同时期、不同风格与体裁、不同音乐效果的曲目搭配,当然,也并非每个音乐时期均要涉及,主要是根据教师对该学生将在音乐会中所呈现出的音乐面貌及演奏特点而设计。而在返场曲目的选择上,主要是以短小精悍,演奏效果好的曲目为佳,一些气氛热烈的小品或是前奏曲都是不错的选择,篇幅太大的作品不太适合作为返场曲目。

3. 根据比赛要求选择教材

教师在为学生准备比赛曲目时,首先,可以在学生的保留曲目和学过的曲目中选出与比赛规定曲目相吻合的作品;然后,选择那些能最大限度地发挥学生演奏优势的作品,将之作为自选曲目;另外,在大型的比赛中通常还会有协奏曲的要求,在安排学生进行协奏练习时,可请一位指挥来协助训练(可请一位指挥系的学生来帮助排练),使学生学会看指挥的手势并习惯根据指挥的要求演奏,以便训练其应对在比赛中与指挥的相互配合以及学会在指挥的帮助下与乐队合作。

以上所阐述的几个方面的内容,只是如何在教学过程中根据一些常见的阶段性教学目的的需要去制订教学计划和选择教材。当然,钢琴教学计划制

订后,还要在实施过程中根据学生的学习进度、生理和心理变化随时进行调整。

"运用之妙,存乎一心。"教学法只是揭示一般的教学规律,如何将它与具体的教学实践和教学对象相结合应用,靠的是教师的智慧和教学经验。

第三节　高等师范院校钢琴教育的现状与问题及发展

一、高等师范院校钢琴教育的现状与问题

纵观早期钢琴教学学派所盛行的理论方法与观点,大多以提高学生的演奏技术和技巧为基本目的,技术也通常被认为是演奏家能够流畅、准确地表现各种不同音乐作品所需要的机能和素养的总和。同时大多还具有共同的观念,就是强调掌握熟练的技术技巧必须经过长期的和极为繁重的指法练习及机能训练才可以获得,这种方法也是演奏家走向成功的主要途径,由此早期所推广和提倡的钢琴教学法也基本建立在这种教学原则上。大多数钢琴教师的注意力都集中在强调针对技巧的培养和训练上,对技术探讨的关注程度相对音乐的价值来讲占据着绝对大的比例优势,拥有华丽和炫目的技术能力或进行竞技切磋在当时受到同行之间相当的推崇和追逐,以至于在人们的观念中技术是一件可以完全独立存在的事情,甚至于专攻单项技术或擅长某种技巧成了钢琴家们的一种时尚。

在这种传统思想的影响和引导下,钢琴弹奏方法具有走向极端的发展趋势。许多演奏者都喜欢追求弹奏技术,崇尚单独的指法练习。著名的钢琴师哈农所著的《哈农钢琴练指法》就是在这种以技术为先的氛围下产生的,哈农在该书的序中写道:"如果每只手的五个手指平均发展,它们就能够演奏一切为钢琴而写的作品,余下来的仅仅是指法上的困难,这是容易克服的。"这本书以训练手指的平衡能力、灵活性,以及克服各种特殊困难为重点,一直流传至今,成为钢琴教师与学生练习手指技术的宝典。同时代的车尔尼所著的《钢琴理论及演奏大全》也几乎成为当时的钢琴教学知识百科全书。车尔尼写了几千首练习曲,几乎涉及同时代演奏者可能会遇到的所有技术问题,也是现代钢琴教学中一笔宝贵的财富。想要弹奏好钢琴,手指技术是非常重要的因素,但

仅仅追求手指技术是远远不够的。然而在目前的高等师范院校钢琴教学中,相当数量的教师的大部分注意力依然集中在训练学生的指法、矫正手部的各种动作和姿势上,常常缺乏探究音乐作品的实质、开发音乐想象力的内容。学生们也常常以"练就超凡的技术"为目标,刻苦至极,埋头苦干。而对音乐的理解,对作品所处背景以及曲式结构的分析,对作品内涵的表达都缺乏深入、立体的思考。

二、高等师范院校钢琴教育的发展

(一)多元钢琴教育理念的倡导与实践

当代钢琴教育工作者所提倡的基本理念不仅涉及音乐与弹奏技巧,还关注实践音乐的主体。在诸多理念中,"以学生为本"的钢琴教育理念尤为突出。当代高等师范院校钢琴教育课程大多重视对教学对象的划分,在对教学对象分类的基础上开展相应的钢琴教学活动。钢琴教学对象一般分为初级、中级和高级钢琴学习者,由此就有了相应的初级、中级和高级钢琴教学。

当代钢琴教育注重在教学中通过身体律动加深对音乐的感受,引导学生探索各种音色,鼓励学生参与钢琴音乐创作,强调钢琴教育中的表演与教学实践。钢琴教师会鼓励学生自己编写并演奏一段音乐,或编创作品中的华彩乐段等。这种自编自弹的创造性乐趣,是视谱弹奏所体会不到的。这种鼓励学生进行音乐编创的钢琴教学,是走向具有创造力教学的关键一步。

当代高等师范院校钢琴教育专业受通识教育观念的影响,在大学钢琴教育专业课程建设方面进行了一系列的改革。相对于专业教育和职业教育而言,通识教育强调本科生钢琴教育中的自然科学、社会科学和人文科学的内容,强调研究生钢琴教育中的专业类基础课程。

进入 21 世纪,高等师范院校钢琴教育呈现出前所未有的生机与活力。就钢琴教学的形式而言,既可以是一对一的钢琴个别课,也可以是钢琴小组课或钢琴集体课,还可以是许多学生共同参与的钢琴教学研讨课和钢琴教学工作室。就获取钢琴音乐的资源与渠道而言,学生既可以去音乐厅听音乐会,也可以通过电视节目学习音乐,或者购买光盘,抑或通过网络学习音乐。就钢琴教育的学术交流而言,学生既可以在学校参加研讨课,也可以选择到校外参加学

术交流会议,还可以选择通过网络参与钢琴教学论坛等。由此,拓宽音乐的文化视野、兼顾多元文化与本土文化的基本理念成为时代之需。

从高等师范院校钢琴教育专业课程设置来看,钢琴教育专业课程的培养目标明确——培养钢琴教学与管理的优秀师资。为此,在本科、研究生的不同阶段,都有相应的培养方案。高等师范院校钢琴教育工作者认识到钢琴教育与钢琴表演之间密不可分的关系,倾向于在本科教育阶段引导学生在钢琴弹奏技巧方面打下坚实的基础,然后在研究生阶段有针对性地培养钢琴教育方面的师资,并进一步提出,在本科教育阶段应更强调全面的基础教育,为进一步培养研究型人才的研究生教育阶段输送生源;在研究生教育阶段,各校根据自身的办学特色和师资力量,有所侧重地培养人才。从高等师范院校钢琴教育专业课程的类型来看,主要分为基础课程、主修课程和选修课程三类,不同类型的课程显示出其多样性。但是,在主修课程的称谓上各校之间不尽相同。就钢琴教学形式与教学方法而言,主要有钢琴个别课教学、钢琴集体课教学。

总体而言,当代高等师范院校钢琴教育专业课程更加注重"以学生为本",注重学生在钢琴教育中的合作性、创造性和实践性。

(二)对国外钢琴音乐教育的借鉴与学习

1. 俄罗斯音乐教育对钢琴教育的支撑

20世纪下半叶,侨居国外的俄罗斯作曲家的古典音乐作品重新回到音乐舞台上,同时还挖掘出新一代天才的革新作曲家,如格奥尔基·斯维里多夫、瓦列里·加夫里林、罗季翁·谢德林、阿尔弗雷德·施尼特克等。音乐艺术同其他艺术形式及文字一样,成为俄罗斯人民丰富思想和精神的手段。

深厚的传统基础,加上政府的强力推动,俄罗斯音乐很普及,音乐已经成为俄罗斯文化和社会意识的中心。在俄罗斯,高雅音乐并不是少数人的专利,欣赏音乐是俄罗斯人业余文化生活必不可少的内容。随时可以欣赏到高水平的艺术创作,反过来推动了音乐创作的进一步提升与全民族音乐素养的提高。二者是互为因果的。

音乐教育同时也是一种美育。在音乐的熏陶下,人们感受美、鉴赏美、创造美的能力日渐提高,并能按照美的规律生活、学习和工作,从而使人变得更完善、更和谐。所以,真正喜欢音乐的人有积极向上的生活态度,热爱音乐的

人同时也对生活充满热情,懂音乐的人较能享有比较高的生活质量。音乐让人懂得美、懂得享受美、懂得创造美。

基于这样的认识,俄罗斯在全社会广泛地建立起学前音乐教育、普通音乐教育、校外音乐学校教育、中等音乐学校教育和音乐学院、音乐师范、艺术学院教育的金字塔式的音乐教育模式。普通学校能培养出具有良好音乐感受能力的听众,其中兴趣浓厚的孩子成为音乐学生,音乐学校的优秀学生成为音乐中专学校的就读者,而音乐学院则是他们当中佼佼者的归宿,音乐家就是在这里产生的。这种独特的音乐教育模式是培养音乐爱好者和音乐家的坚实基础。正因为俄罗斯有着如此肥沃的音乐土壤,所以才培育出那么多的世界级音乐巨匠、美术大师、舞蹈大师、戏剧大师和文学巨匠。

俄罗斯学校的音乐教育以快乐为追求,以"以人为本"为追求。这就免除了学生因不恰当的学习方法而带来的痛苦体验,学生乐学,教师善教,多元化的教育辅之以良好的方式方法,取得了"春风春雨润万物"的效果。

与此同时,俄罗斯民族歌曲又是轻松愉快、自由豪放的,不需要整齐的队伍,自由地放声歌唱就是了。舞蹈也没有固定的动作和舞步。以夸张的表情唱歌就是俄罗斯音乐追求的自由奔放的有趣感受,在更像是游戏的歌唱中,人人放开了自己,以全方位的开放,迎接多种音乐元素的浸润。俄罗斯音乐的奔放自由,让人感受到音乐的快乐。

俄罗斯音乐的考试更像是汇报演出,鼓励学生在放松的气氛下充分地表达自己。适当调整考试成绩,结合平时的细致考察,既不错过学生的平时表现,又看学生的舞台发挥,这样合二为一,学生的成绩就更趋公允。

俄罗斯音乐以广阔的胸怀容纳着世界,丰富着自己。俄罗斯学校教育鼓励留学生在一些场合发挥自己民族的特色,交流互助。这里更像是一个国际的文化展会,不断开阔学生的眼界——虽然你现在留学在这个国家,却能接触到来自世界各国的文化气息。

2. 德国钢琴教育中的师生关系借鉴

由于社会精英与政府高层的推动,德国在民族音乐教育中,思想意识清晰,方法措施得力。早在19世纪初洪堡领导的教育改革时期就把教师培养工作提到议事日程上。普鲁士政府在1810年7月规定要获得教师资格必须通

过国家考试。20世纪初,在北德罗斯托克大学音乐总监、音乐学家克莱茨施玛尔的负责下,德国政府通过了歌唱教师必须经过国家考核的制度。20世纪20年代,在德国科学、艺术和国民教育部的艺术顾问与负责人雷欧·克斯滕贝格领导的学校音乐教育改革中,制定了一系列音乐教师培养的制度,其中包括音乐教师国家考核制度。上述这些改革为现代德国师范音乐教育的发展奠定了基础。

当前德国音乐教师主要由大学培养。分两阶段培养教师的制度是德国师范教育的一大特色,即第一阶段为修业阶段,第二阶段为见习阶段。第一阶段在学术性高等学校进行(一般为四年),以第一次国家考试告终。凡通过考试者有资格作为见习教师参加第二阶段训练(一般为两年),第二阶段以第二次国家考试告终,凡通过考试者可获得教师资格证书,成为正式教师,并作为国家公务员,享受国家公务员待遇。将师范教育分为两个阶段,除了第一阶段有教育教学实践安排以外,还专门安排一个为期长达两年的见习阶段,这在世界上是罕见的,只有瑞典等少数国家有同样长的见习期。从这个制度可以看出,德国在师范教育中特别重视对师范生的各种实践能力的培养,这个制度保证了所培养的毕业生既有理论水平(包括学科知识和人文素质),又有教学实践能力,大多数经过这样严格训练后再参加工作的毕业生都能胜任学校中的教学工作。高等师范音乐教育的制度性规定,保证了音乐师范生参加音乐教学实践的时间;高等师范音乐教育的办学理念和课程目标与中学的音乐教育相衔接,重视音乐教学法、音乐实践课程,将培养音乐教师职业专业化的理念贯穿于学生的整个学习过程,这对培养合格的学校音乐教师具有重要的意义。

德国高校音乐教育专业的办学理念和课程目标等都与中学的音乐教育相衔接,并明确所培养的毕业生即是未来的中小学音乐教师。对音乐实践课的重视是德国高校音乐教育专业课程设置的一个重要特点,具有较强的声乐演唱、器乐演奏和指挥能力是普通学校音乐教师的基本功之一,要求学生通过学习后能做到:即兴演奏,即兴表演,能用音乐为电影、戏剧、舞蹈配乐,能为歌曲伴奏,能训练乐队、合唱队,能组织音乐会演出,等等。音乐技术理论课和音乐学理论课是所有学习音乐的学生所必修的基础性课程,音乐技术理论课程主要是掌握音乐本体知识,音乐学理论课程包括音乐文化知识、音乐心理学、音

乐哲学、音乐美学、音乐人类学、研究方法等。这类课程不但传授知识,而且更重要的是教会学生科学的思维方法和工作方法,对于未来的音乐教师来说这一点尤为重要。掌握音乐教学法是合格的音乐教师所必备的一项技能,音乐教学法课不但使学生掌握音乐教学法理论,更重要的是培养学生具有熟练的课堂教学能力和课堂管理能力。德国高校音乐教育专业的课程设置以培养合格的音乐教师为中心,以培养音乐教师职业的专业化为基点,最终目标是培养出既有音乐理论素养和人文修养,又有音乐表演水平和音乐教学能力的音乐教师。

德国高校音乐教育专业课程设置中,教育学科课时数占了总课时数的三分之一,从中可以看出德国师范教育对教育学科的重视。他们认为,师范生只有掌握了教育学科的知识,才能充分认识教育规律,出色地完成教学任务。除了教育学科为各科教育专业学生的必修专业外,专业课程设置一般由音乐实践、音乐理论(包括音乐技术理论和音乐学理论)、音乐教学法三个部分组成。课程目标强调学生的个性发展,鼓励学生在专业学习过程中保持积极主动、自觉、批判的学习态度,这与德国普通学校的音乐课目标(培养学生的积极性、自主性、自觉性和批判性等)是相统一的。

和谐教育与宽进严出,保证了德国音乐教育的水准。有了这一制度制约,如果学生不能充分发挥主观能动性去努力刻苦学习,那他很快就会尝到失败的苦果。在这一点上,中外皆然。

第二章 高等师范院校钢琴教学理论基础

第一节 钢琴演奏理论

一、钢琴演奏的技术、技巧

(一)技术、技能、技巧的含义

《现代汉语词典》对技术、技能和技巧的解释可以简单概括为:技术——经验和知识,也泛指操作的技巧;技能——掌握和运用技术的能力;技巧——巧妙的技能。

在钢琴界,有人认为技巧指的是手指、手腕、肘、臂能力的训练;有人认为技巧指的是音符组合成的不同音群,按照一定规律组合成音阶、琶音、和弦、八度、分解八度、双音、震音、颤音技术等;也有人认为技术和技巧是有区别的,技术是指各种技能的训练(包括上述技术),技巧是指大脑智慧的反映,即除了完成上面的技能外,更重要的是对曲式、调性、节奏、和声、复调、句法、踏板、触键等都有敏锐的理解,并能把自己对乐曲的解构巧妙地运用到键盘上,使音乐美妙动听,不同凡响,才称得上是有高度的技巧,否则,只是技能训练。但愿习琴者在练习这些技术时,能充分调动大脑的智慧,让技能与技巧有机地结合起来,使钢琴演奏技术得到良好的发展。

(二)钢琴技巧的学习方法

1. 慢练为主,结合变速练习

不论哪种技巧,在初学阶段都必须用很慢的速度进行练习,这一点尤为重要。只有用很慢的速度,才能把每一个动作的细节准确地奏出,并且有足够的时间去注意指法等问题。慢练的重要性是怎么强调都不过分的。慢练是克服一切技术障碍的有效方法之一,慢练犹如"放大镜",把所有细节都扩大,让初学者真正体会到各个关节的动作,使动作简练,下键力度集中,并体会到触键

的细微感觉,使每个音都充满"美"。总之,慢练是钢琴演奏练习过程的必要途径,慢练应贯穿于练习的全过程。在慢练中,主要应解决以下几个问题:

(1)确定基本的动作走向。

慢练时,整个演奏动作都被夸张、扩大,这样,能使演奏者对动作的方向性、幅度、力度进行感觉的细化。

(2)注意声音均匀、清晰、力度集中。

在进行技术类型的慢练训练时,把音阶、分解和弦、琶音中的每一个音弹得均匀、清晰、集中,绝对不是一件容易的事情,需考验演奏者的专注力和耐心。

(3)变速练习。

只有始终坚持以慢练为主,在掌握正确触键的基础上,利用节拍器结合变速练习,快慢结合,才能把各种技巧在不同的速度中,保持每个音的均匀、清晰。对于音阶、琶音等技巧,还可以用变节奏的方法进行练习。例如:固定一个速度,从二分音符开始弹两个八度,接着用四分音符和八分音符各弹两个八度,再用八分三连音弹三个八度,最后用十六分音符弹四个八度(包括同向与反向)。这样既可以练习手指,又可训练节奏的准确性。这对于克服手指连续跑动困难是十分有效的方法。

2. 分手练习

经常分手练习可以使每个音都达到要求,学习效率更高。不但在练习的初级阶段要分手练,而且必须随时穿插分手练习。在初学阶段,分手练有利于提高准确性,如指法、下键的准确性等。尤其是许多初学者的左手总是处于被动的地位,一味地跟着右手走,在触键的力度、音色的把握等方面不能起到锻炼的作用,因此更应该经常进行分手练习。

3. 高抬指练习与贴键练习相结合

触键练习中,适度的高抬指练习是很重要的,这可以使手指第三关节积极运动,手指动作迅捷有力,以发出扎实、均匀的声音。然而,抬指的高度最终是与音乐中所需要的音色相结合的,抬高的目的仅是为了储存力量的"能源库",因为即使是在演奏高难度的快速经过句时,手指也不可能是高高抬起的,否则就会发出机械的声音,这时速度虽然很快,却要求每个音都保持清晰干净、有

颗粒性。通过高抬指练习后,手指有了灵敏的反应和能量。但在实际操作中,抬指的高度则取决于音色和音乐的表现需要。

快速音群出现在具体作品时,在音色的要求上有多种面貌,有许多片段需要快速而又异常柔美的声音,这就需要通过持之以恒的贴键练习才能达到目的。除了高抬指的训练,需经常做贴键练习,这对于获得集中而圆润的"美"的音色是非常重要的。有些教师过分强调手指高高抬起,使学生把注意力和力量都用在抬高手指上,而忽视了下键力度的集中,做了许多无用功。所以说,适当的抬高手指练习是必要的,但应把注意力更多地放在手指集中力量下键上,并且在高抬指的同时,仍需同步考虑手臂运行方式与手指发力动作的协作配合,这样才能用最"经济"的手段、最节约的动作达到最好的声音效果。

4. 注重音色的重要性

基本技巧的训练主要是为了提高手指的速度、力度和耐力,但对于音色的感知及训练则是另外的范畴。钢琴技巧中最难的并不是速度和力度,而是音色的塑造能力,而音色的塑造又需紧密结合音乐形象、音乐效果的需要,否则就成了空中楼阁。真正能令人信服的演奏在于对音乐的深入理解和表达,而音色则是音乐表达中最重要的手段,如果缺乏能够正确表达音乐的音色和音质,音乐表现力就无从谈起。所以,技巧包括的不仅是速度和力度,最重要的还包括对声音的表现和控制的能力。

(1)倾听专业的演奏。

众所周知,如果没有能够正确而敏锐地鉴别音色的耳朵,音色的训练和感知就成了空谈。所有的触键训练都需要耳朵来鉴别和控制。因此,听觉训练是我们所面临的最为重要的课题。钢琴大师的现场音乐会无疑是训练听觉最好的机会,而聆听他们的演奏录音(如能在优质的音响系统中重播),也是非常好的学习手段。当然,专业导师的示范演奏更是学生最直接的学习机会。另外,聆听管弦乐、声乐及重奏等作品及音乐会,可以拓宽对丰富音色及音响的想象力,同时,还可以仔细分析每一位钢琴家的音色特点和每一位作曲家的作品所具有的基本音色以及在不同感情处理中所使用的不同音色等。在练习及演奏中,要对运用艺术性的音质与音色去准确表达作品有执着的追求。

(2)尽可能用更好的钢琴进行练习。

如果使用一架音色很差的钢琴进行练习,却要求习琴者弹出美好的音色,的确有些令人为难。因此,在音准标准及具有良好音质的钢琴上进行练习,可以使学习者在音色的训练中具有不断研究、体验的前提条件,而优质的钢琴条件也会使演奏者在练习的兴趣、持久力及手指触感方面有良好的体验,从而在不断探索和练习中建立起自信心,并在不断改进的过程中加快练琴的效率。

(三)常用运指法

1. 顺指法

顺指法特指在大小调音级中,五个手指以基本手形摆放在自然五音把位上,一指应对一键弹奏。

2. 扩指法

扩指法特指相邻两指弹奏两音的指距大于全音,五指间的指距超过自然五音手位。

3. 缩指法

缩指法特指相邻两指弹奏两音的指距小于全音,五指间的指距小于自然五音手位。

4. 穿指法

穿指法特指以大指转入掌下弹奏的方式。

5. 跨指法

跨指法特指以其他手指跨越大指弹奏的方式。

6. 跨指法

跨指法特指用规律性的换指法轮换弹奏同一音。

二、各种技术的训练

音阶、琶音、和弦是钢琴弹奏技术的基础,许多乐曲中的技术语言就是音阶、琶音、和弦。

(一)音阶

1. 音阶的练习方法

音阶的手指练习是钢琴技术训练的基础。音阶训练一共有 24 个大小调。

初训练时,大音阶只弹一种自然大调音阶,小音阶有三种:自然小音阶、和声小音阶、旋律小音阶。大小音阶的构成不同,调性的色彩也不同。教师在教学时,可提示学生对不同音阶的调性色彩进行表述和感知。

(1)非连音音阶和连音音阶。

练习音阶时要先训练手指的独立性和灵活性。在手指独立的基础上,应该按音乐表现类别训练非连音音阶和连音音阶。这两种演奏的触键方法不同表现在:

非连音音阶的发力部位主要在于手指第一关节及第三关节的联合发力,高训练下键速度及爆发力,手指快速下键法是训练颗粒性音阶走句的方法之一,手指的发力动作需与手臂运行的配合动作相结合,做到"手指发力的同时,放松的手臂密切跟随",并与手指发力的运动方向紧密配合。

连音音阶训练时,手指指腹贴键,运用手臂的气息结合指腹的发力动作,发出连续衔接的音符所要求的连贯音色。此外,还有第二种连音训练法:独立抬起需弹奏音的手指,将手臂、手腕的柔韧动作通过抬指慢触键盘,并通过手指肉垫部分往前发力的动作推向键外,并依次抬起第二个手指,再通过慢下键重复之前的动作,后面的音以此类推。这种奏法是歌唱性弹奏的训练方法之一。在慢触键的训练中要注意培养每个手指下键的控制能力及与腕、臂的协调能力,注意倾听发出的声音是否丰满、圆润,连贯如歌。

(2)穿指。

要弹好音阶的另一要素是训练拇指的穿指和3、4指的跨指。许多学琴者弹音阶时碰到拇指需要从3指或4指内穿过时,不用拇指的内向弯曲动作,而是将手抬起,移到下一音的拇指手位,再将拇指掉下去弹奏,使音阶支离破碎,更谈不上流畅。有的学琴者干脆借用肘部猛烈的外拉动作,迫使手腕转动,让拇指到达下音位,那种手臂、手腕的忙乱动作使声音僵硬、干涩。因此训练拇指是弹好音阶的关键。拇指在右手音阶上行、左手音阶下行时的作用是两手手形保持,利用拇指的指、掌、腕关节向手掌内侧(掌心)的迅速移动到达下音位置后,拇指一关节立即触键来完成音阶连贯的穿指动作。拇指按住键盘后,指端力迅速移动,通过虎口伸张,将2、3、4、5指送到后面的音位,拇指要将紧接拇指后的音奏响后,方可离键。

(3)跨指。

弹奏右手下行、左手上行的音阶时,则以拇指为轴心,利用2、3、4指,甚至5指超越拇指作为转移。整个手掌要随跨越的手指,迅速从拇指上方左移(右手下行)或右移(左手上行),越过拇指,立即奏响的第一音跨过拇指的2、3、4、5指中任何一音下键后,指端要通过力的转动将手掌和其余手指的重心迅速移向后面音级的键盘位置,同时拇指快速离键,随掌、腕的移动到位。跨指的要领在右手下行及左手上行音阶进行,2、3、4指超越拇指进行时,手臂与掌、腕应向内侧旋转约70°,超越的手指尽量接近琴键,利用手臂向外、后臂转回时手指贴键触键。

无论穿指和跨指都不能出现节奏重音以外的重音,要让音阶流畅进行。音阶的技术训练应和节奏训练同步进行,以培养演奏者内心的节奏感,训练其音乐脉搏的律动。训练时,每拍速度相同,时值分细,划为四组进行练习。如第一组是一拍一个音;第二组是一拍两个音,按节奏特点强弱进行;第三组是一拍三个音,按强、弱、弱的节奏进行;第四组是一拍四个音,按强、弱、次强、弱进行。

(4)一个八度的四分音符音阶练习。

练习时要求声音平均,不可因拇指的转移而影响音量的平均。弹奏顺序是:拇指抬起弹下第一音的同时抬起2指,预备弹第二音;第二音弹下时抬起3指,预备弹第三音,拇指同时并迅速从do穿指至fa音上预备;第三音弹下时,拇指早已在fa上准备妥当;拇指弹下fa音,并使手掌右移(右手)或左移(左手下行)抬起2指准备在sol的键盘上;2指下键,拇指离键,并抬起3指,预备下键于la音上;3指下键,抬起4指,预备下键;4指下键,抬起5指在do的键盘;5指下键,4指离键。反向弹奏依此类推。一拍一个音的音阶练习速度要稍慢,但手指下键的速度要快,指尖下力点集中,手指发力的同时,整个手臂要迅速放松,同时要考虑弹奏下一个音进入时的预备动作,在有充分的音响概念和弹奏准备后,再挥指下键。慢的音阶练习必须在每个音都做到上述要求,才能打好基础,进入稍快和快速的音阶训练。

(5)其他音阶类型的练习。

两个八度的八分音符音阶练习,三个八度的一拍三音的三连音练习及四

个八度的十六分音符、四连音练习都应按照节拍重音和节奏强、弱的规律进行训练。由于上面几条音阶的节奏重音不同,弹奏重音的手指不同,从一个八度弹到四个八度的音阶练习,可以轮流训练手指力量和灵敏的触键反应能力,也有益于对节奏感的培养。以上几种练习应在24个大小调上进行。音阶的手指训练方法很多,必要时还可做变节奏练习。但无论用哪一种方法练习都要设计出声音的力度及音色,如弱(p)奏要求声音轻、柔、连,稍强(f)奏要求声音明亮、圆润而饱满等,并用耳朵去倾听发出的每个音是否均匀,整个音阶是否有走向,切勿变成机械练习。

2. 半音阶

半音阶是指一个八度的音阶不是按全音和半音有机构成的。半音阶得名就因为每个音之间的音都以小二度构成,并形成半音进行的句线。弹奏半音阶的指法有多种。常用并形成规则的指法是:白键到黑键时,白键用1指,黑键用3指,碰到两个白键时用1、2指,两个白键后的黑键用3指。也有白键用1指,黑键用2指进行半音阶弹奏的,这种指法使半音阶的声音柔和,特别是在某些乐曲结尾段需要安静、柔和的音响时,用这种指法较为适宜。

到浪漫派时期,钢琴音乐处于黄金时代,钢琴技术发展很快,音响的力度变化多,音色变化丰富,古典时期的指法已不够用,尤其在肖邦、李斯特的作品中,半音阶指法已增为1、2、3、4指或1、2、3、4、5指。肖邦就大胆运用了3、4指和4、5指的转换,如肖邦练习曲作品 Op.10 No.2。这首半音练习曲完全不用拇指,但弹奏时非常顺手。在德彪西、拉威尔的作品中也常用以上指法,这种指法要求较好的3、4、5指。练半音阶应从最常用的1、3指或1、2指开始,易弹易记,等演奏达到一定程度,逐渐增加其他指法的训练。

3. 五声音阶的练习方法

中国的民族和民间音乐很多都是采用五声音阶。五声音阶音程不平均,除二度外还有三度(1 2 3 5 6)。因此,在钢琴上弹五声音阶要比弹七声音阶难,所以必须善于选择合理的指法。开始接触五声音阶时,最好在三度音程处空一个手指,使手保持自然的五指位置。

但有时五声音阶必须用1、2、3、4、5指来弹,那只好有两个挨着的手指弹三度,这就得练"劈叉"了,但不能因为难度大,声音就"溜"了。

在演奏乐曲时,要根据速度、乐句衔接时音乐表情的需要来选择最有利的指法。

(二)琶音

琶音(arpeggio)又名分解和弦。它与和弦有密切关系,可组成三和弦、七和弦、九和弦,各音的分解进行,故名分解和弦。由于它的音常从低到高,或由高到低轮流弹奏,又名琶音。

琶音在钢琴音乐中用途甚广,训练价值同音阶一样重要。如能经常练习各调的大、小三和弦分解,大小七和弦,减七、属七和弦的分解(琶音),那么演奏者在视奏任何一首乐曲时都能迅速分析出调内的琶音,能立即以娴熟的指法将谱弹奏出来。也就是说,熟练各调音阶、琶音,掌握各调的指法,对快速视奏有极大好处。

1. 三和弦分解琶音

三和弦分解琶音分短琶音和长琶音两种,初学钢琴的学生常从短琶音开始学习。

(1)短琶音。

短琶音又有两种,一种是不重复根音的和弦分解,另一种是重复根音的短琶音。

这两种琶音不涉及拇指的穿指和3、4指的跨指练习。琶音在音乐中常表现流畅连贯的音乐形象,因此训练时以连奏的弹奏法入门为宜。弹奏时,以每一组分解和弦音的第一个音为起点动作,将手指发力动作结合手臂的运行,将第一音以重音的方式奏出,再依次找到下一音手指入键的"轨道",手臂顺着手指发力轨道的方向运行,一组琶音用一个整体动作来规划和运行。

(2)长琶音。

长琶音要求拇指在手掌下转换位置,将这些分解和弦连接起来。弹长琶音时,拇指转换的位置比弹音阶拇指转换位置大,手指间伸张能力要强。弹奏前可做些音程跨度大,有拇指穿指和2、3、4、5指跨指的练习。练习拇指穿指和2、3、4、5指的跨指动作,不能只靠手指上下运动及横向的伸张力量,手的各部位如掌、腕、肘、臂及肩都要放松而协调地动作,保证手指指端力量的连接,使声音无缝隙。在此训练的基础上,再加上手指灵敏快速的强、弱奏练习,就

可以借手臂的力量,弹奏出一挥而就的长琶音。需说明的是,要弹奏出好的长琶音,难度较大,需要扎扎实实地练习,练习时内心要有声音的清晰度和方向感,并注意倾听声音的均匀、连贯及音色的质量。在分手慢练时,最好按四个音一组的节奏进行,弹四个八度,再按三个音一组,弹奏三个八度的音域。练习时先用慢速,再用中速,最后用快速,音组练习好后,就可以练习一挥而就的琶音。按节奏型的练习,可防止有的学生因一味追求快速而造成节拍、节奏混乱的现象。

2. 七和弦分解琶音

在钢琴训练中,用得较多的是减七琶音和属七琶音,其训练方法和三和弦分解琶音一样。从音乐的角度讲,学生在进行七和弦分解的练习时,除技术要求外,必须听减七琶音、属七琶音的音乐效果及色彩感觉,以便在弹奏乐曲时,能通过这些技术很快捕捉到音乐的形象。

(三)双音与和弦

1. 双音的练习

双音与和弦的关系非常密切,奏法也有相同之处。初期训练时可先用断奏,在弹奏的手指下键后需要坚固的支撑能力,先练双音,双音弹好了,和弦中的问题也就迎刃而解了。双音与和弦都有连奏、断奏和跳奏的弹奏法。根据乐曲表现的内容和声音要求的不同及节奏时值的快慢,弹奏断奏、跳奏、连奏时的触键部位也有所不同。如布格缪勒作品 Op. 100 No.4《儿童联欢会》,几乎全是双音构成的,所用的弹奏方法是跳奏和连奏,因为速度标记是 allegro,可以确定乐曲的情绪是欢快的。

《儿童联欢会》从第 1 小节一开始,单音主题从左手奏出,用的是连奏;第 2 小节右手以三度双音八分音符跳奏级进下行,与左手主题相呼应,表现联欢会上儿童欢欣雀跃的场景。这里的双音可以用前臂的挥动结合手指的发力动作弹,弹奏时肩和大臂放松,发力部位仍是手指一关节、三关节,通过有弹力的手臂的配合,指尖牢固而富有弹性;第 5、6 小节的四分音符的跳音双音音型短促而有力,除了全臂放松,手指下键和离键动作快而短外,手腕要有爆发力,弹奏时,手臂重量一落键底,手腕和手指一起在键盘反作用力下有向上反弹的动作,同时要用一个呼吸和手腕的横向转移动作将双音断奏连成乐句。

第10小节的上行跳奏由于接在连音后,可用手腕的上下动作弹断奏,以训练手腕的灵活。这首乐曲的第7、8、9小节和第11、12、13、14小节是双音连奏,弹奏时,先按已标好的连线确定好分句和呼吸动作,再看准旋律音在高声部还是中声部,如在高声部,就将连接的音尽量保留在高声部,保留的办法是加强弹奏高声部手指的重力,使旋律突出。从第一个音转向第二个双音时要保留高声部手指,直到重量转移到第二个音后,方可放掉第一个音,尽量使音之间相连。有的双音不能保留旋律音,就应将中声部的音留住,连接到下组双音后再放掉中声部。

右手第1小节第四拍到第2小节第一拍有跨指动作,高音无法保留,应保留中间声部。有的双音连接不了,要靠手的平滑动作用手腕柔和地带向下音,形成意念上的连接。

此外,双音断奏也可根据训练不同触键部位的要求,离开乐曲进行单独训练。比如:四分音符的断奏用手臂抬起、掉下、再抬起的重量弹奏法训练;八分音符断奏用挥动肘部的动作结合手指发力动作来弹奏;十六分音符重复的双音跳奏用手腕的弹性力量来训练。

2. 和弦的练习

和弦的弹奏是建立在双音的基础上的,但是和弦表现的力度幅度更大,用力的部位更讲究。弹奏和弦要特别注意坐的姿势和位置。弹奏和弦不仅用肩、臂的配合动作,同时要用后背和腰的支撑力量,必要时需全身与手协调运动,并将全部力量支撑在手掌和手指指端。因此,演奏者坐姿要正,肩、臂必须放松,坐的位置离钢琴不能太近,避免造成肘部夹紧的现象。由于和弦包括三个及三个以上的音,练习时一定要注意声音的整齐和集中,突出旋律音声部,并注意倾听音色。强奏时切忌敲打和砸琴,弱奏时音色不能"虚"和"飘"。和弦的整齐是建立在每一个手指独立的基础上的,独立的含义不仅是手指独立地抬指和下键,还包括每个手指对音色和力度的控制和调整能力。因此训练和弦前可先做和弦波音练习,这种练习既能锻炼手指的伸张能力,又能锻炼手指指力的控制。

和弦练习的第一步可将波音变成琶音,每一组的每个音都要清晰,手指要做独立的强力度和弱奏练习,锻炼手指的控制能力,一组波音的最后一音的手

指要将时值保留长一些,形成旋律音。第二步是手指加快动作并做横向伸展移动,肩、臂的力量始终挂在指尖上,随着手指的左右横移,掌腕同时做横移动,使整个手腕至肩都放松而柔和。第三步,弹每组波音时,将四个手指保留在键上弹成和弦,形成牢固的手架,支撑住和弦,这种方法主要是锻炼手掌和手指的支撑能力。第四步,手架支撑后,整个手臂自然放松带起整个手形,手形放松但有支撑力,然后靠肩、臂的重量将抬起的手架沉向键底奏出整齐的和弦。

和弦的表现力丰富,不能仅靠单独的和弦练习来达到训练目的,需通过练习大量涵盖了和弦织体的作品,掌握和弦的不同触键与音响的关系。

3. 三和弦的练习

(1)三和弦弹奏要领。

将三个手指尖平整贴键,把手形架好,然后由手腕将手指弹下去,同时下键,用力均匀,手指要抓琴键,弹完后要放松,再由大臂带动小臂将手提起来。

弹奏和弦必须应用"重量弹奏法",即将重量通过手臂传送到指尖,并一直沉到键盘底部。

坐得稍高,离琴稍远,两臂不夹,严禁拍打(离琴键较高的地方将手拍或砸下去)。

手腕和手指保持弹奏和弦的姿势,犹如由肘关节直接支配指尖,稳定坚实地将键盘压到底,保持时值后放松。

(2)三和弦及转位的指法。

原位 $I(\overset{5}{\underset{1}{3}})$ 左手指法 5　3　1,右手指法 1　3　5。

第一转位 $I_6(\overset{\dot{1}}{\underset{3}{5}})$ 左手指法 5　3　1,右手指法 1　2　5。

第二转位 $I_4^6(\overset{\dot{3}}{\underset{5}{\dot{1}}})$ 左手指法 5　2　1,右手指法 1　3　5。

(四)分解八度和八度音

八度音的弹奏主要靠 1、5 指和手掌的伸展,并需 1、5 指第一关节、第三关节的支撑力,加上手掌的拱形支撑力来完成。半音阶进行的八度常用 1、5 指与 1、4 指交替。八度也有几种弹奏法,弹奏稍慢的八度连奏时,手臂的放松配合动作速度较缓;音阶性质的八度连音靠手指的转换来完成,每一转换手臂都有跟随的动作;训练断奏八度时,可根据不同的时值、不同的速度,做手指发力及协调运力的训练,可训练不同的挥动部位,如四分音符的八度用手臂断奏;八分音符的八度用肘部断奏;十六分音符的八度结合手腕的弹性再加指端的爆发力等。

对于手大的人来说,要弹奏八度音并不困难,然而对于手小的人却不容易。训练八度前可先做分解八度的练习,以扩张手指和手掌,分解八度是将同时下键的八度音变成从低音到高音,或从高音到低音先后奏出的八度音程。分解八度练习的弹奏要领是:

(1)肩、手臂、手腕要完全放松。

(2)1 指和 5 指触键动作要小而快。

(3)要运用掌和手腕的左右摆动来与 1、5 指协同运动弹奏分解八度。

(4)在进行右手练习时如想突出外声部可加强小指的力量,如想突出低声部可加强拇指训练(左手相反)。

(5)倾听自己弹奏的分解八度是否音量均匀、声音清晰。分解八度在许多作品中都有运用,浅程度的有布格缪勒练习曲作品 Op. 100 No.10《在森林中的觉醒》,深程度的有贝多芬奏鸣曲作品 2 之 3 的第一乐章等。

(五)装饰音

1. 17~18 世纪巴洛克音乐中的装饰音弹奏的基本原则

(1)装饰音(小音符)要在拍子上演奏,不能抢在拍子前面。

(2)颤音要从上方的音开始弹,音弹的多少、长短要根据乐曲的速度和被颤音的长短决定。

2. 19~20 世纪的装饰音(小音符)

在拍子前面弹,颤音在原位上开始。装饰音应弹得轻巧,速度的快慢要根据乐曲的性质而定,例如慢乐章中的装饰音相对要慢些;欢快活泼曲子中的装

饰音就要干脆一些、快一些。

3. 颤音的练习

颤音练习是重要的基本功,要求手指十分灵活、声音弹得非常均匀。开始练习时,速度不要快,重点练两个手指之间的动作协调性和均匀度,手指既要独立灵活,手腕又不能僵住,手始终保持放松。颤音练习可以提高手指的灵敏度,最好用换指法把每个手指都练到,颤音的数字要固定,不要随便弹。

颤音用1、2,1、3,2、4,3、4,3、5,4、5指轮流练,左右手都要练,一只手练颤音时,另一只手可伴奏(这样练起来有兴趣),颤音四个音对一个伴奏音,也可以三个颤音对一个伴奏音。

总之,钢琴的技术种类较多,在训练过程中要讲究方法,因人而异,最重要的是不能将学生导向机械训练技术,要把有音乐性的作品作为练习范例,让学生在练习和掌握技术时感受与音乐的对应关系。

三、钢琴演奏能力的培养

钢琴演奏从本质上讲,无外乎"演"和"奏"。"奏"主要是指弹奏,是侧重于技巧方面的,而"演"就是表演,就是要把娴熟的钢琴演奏技巧通过作品给听众表现出来。如果说"奏"是单一的话,"演"则是综合的;"奏"是幕后的,"演"则是台前的;"奏"是初级的,"演"则是高级的。二者既有区别,又有联系。只有在掌握了相当的演奏技巧以后,才能进行钢琴表演。反过来,有了丰富的钢琴表演经验,才可以提高演奏技巧的发挥。具体体现在钢琴的表现上,它主要涉及以下几个方面的内容。

(一)正确地理解作品

要想演奏好钢琴作品,除了具备良好的音乐素养和具有一定的钢琴演奏技巧之外,最大的难点就是要深入理解作品——入乎其内,出乎其外。理解是正确演奏的前提,包括作曲家的生平经历、音乐风格、时代背景和作品所体现的艺术审美追求等,具体需要从以下几方面入手。

1. 作品的风格

由于作曲家及所处的音乐整体风格、时代环境、审美趣味等的不同,显示出作品不同的音乐风格特点。在音乐风格方面,有的作品属于古典音乐风格,

有的属于浪漫主义或印象主义等音乐风格;在音乐的情绪基调方面,有的作品是悲剧性的,有的则是喜剧性的,而有的充满着矛盾与对比;在音乐语言的特点方面,有的侧重于叙述,有的侧重于表现律动中的节奏魅力,有的则是二者兼备……这样,在面对一部作品时,要认真地分析其"风格"的多重涵义,了解与这部作品相关的其他方面,诸如作曲家的身世经历、创作背景、创作风格、音乐语言的特色等方面的内容。

2. 作品的结构

要充分理解一部钢琴音乐作品,必须要熟悉其结构类型、结构内部的构成方式、乐句的句读特点及句幅长短、和声及调性的特点及由此而带来的音乐色彩、音乐的方向性与倾向性。此外,还需分析音乐材料的运用方式及在结构中各部分的各种关系等,从宏观到微观把握作品的核心动机及音乐材料间的变化与统一的关系。

3. 一部作品区别于其他作品之处

要深入理解某部钢琴作品,需具体地分析这部作品与其他作品的异同。分析风格截然不同的作品,是比较容易的,而当风格有差异,差异又很微妙,这时就显示出演奏者的理解力了。同一部作品,即使同是悲剧风格的,有的可能是喜中有悲,有的可能是悲上加悲。要能细微地区分出不同,尤其是相同之外的不同。钢琴比赛中对于指定性作品的演奏,一方面是考量演奏者在技巧上的掌握情况,但更多的却是考量其对作品的理解力。悟性好的演奏者能在很微妙的细节上处理得既合理又独特的见解,从而征服听众和评委;有的则演奏得非常机械,既无音乐表现的主动性又无创造性。

正确地理解作品,还要具备分析的能力,找出同类作品中的"异"和不同类作品中的"同",这样才能显示出艺高一等。理解作品的标准是要在忠实原作品的基础上,赋予作品的精神层面以"灵魂",这就是所谓的"入乎其内,出乎其外"。"入其内"是指深入理解作品,"出其外"则是在尊重原作的基础上,发挥出演奏者的二度创造能力。

(二)音乐分寸感及整体与局部的关系

1. 适度的演奏

适度的演奏是指在表演过程中,演奏者需有良好的艺术品位和分寸感。

这来源于演奏者长期的艺术积累,如果艺术修养和专业知识"储量"太少,则无法在演奏中对音乐的分寸感进行恰当地把握,比如对于自由速度的处理方式,常是考验演奏者艺术品位的试金石,有些演奏者的演奏过于机械,但滥用自由速度也同样影响演奏质量。首先,演奏者要理解自由速度运用的一般规律以及不同音乐风格中对于自由速度的定义,这需要长期的艺术实践与知识的积累,才能够做到恰如其分。自由速度通常运用于换结构段落之处,并常用于表现需要强调的音乐语气、戏剧性的音乐表达、旋律中的重要的音以及特殊的音乐效果等,了解其"原因",才能合理地运用自由速度。其次,演奏者除了把握音乐的整体风格,还需在音乐细节处理时拿捏得恰到好处。此外,在速度的选择方面亦是如此,应选择准确表达音乐性质的速度,有的演奏者使用能炫技的速度,而不去考量选择的速度是正确。

乐曲中的所有涉及量变的东西(如力度)都是相对的,演奏者要把握好其中的"相对性",承前启后地看待标记的力度大致范围内应使用的力度等级和层次,并且要考虑力度记号背后真正的音乐含义,因为力度所承载的其实是音乐,而力度记号仅仅是具体的音乐信号的提示和线索。

2. 把握整体与局部的关系

演奏者在演奏作品时,要处理好整体与局部的关系,首先要有对音乐整体"俯瞰"的眼光。所谓"整体",体现作品所属音乐时期的总体音乐特征、作曲家的音乐创作风格、曲式结构等方面;"局部"指作品的旋律特点、织体写法、节奏特点、和声与调性、力度特征等方面,局部中呈现的创作特点,构成了钢琴作品丰富的音乐形象及意象。而演奏者只有从宏观分析,从细节揭示,才能在音乐上处理和把握好整体与局部的关系。

(三)个人演奏风格与音乐本体的关系

1. 个人演奏风格的形成

有的学生在艺术表现上有着鲜明的个人表演风格,演奏风格的形成与个人的性格气质、生活经历、人文修养、艺术才能和审美趣味等方面有关。由于音乐表演不仅涉及相关音乐理论知识,还包括心理学、文学、美学等方面的知识,所以,教师需在教学中观察学生的个性特点,并使其通过广泛而深入的学习,形成个人的演奏风格,在表演舞台上展现出其音乐的感染力。

2. 个人演奏风格与音乐本体的关系

教师在教学中,首先要指导学生对作品的音乐本体进行分析,个人演奏风格不是"无源之水",学生需在充分研究乐谱的基础上,再结合个人的演奏风格进行二度创作。教师在为学生选择教材时,一方面可根据学生的演奏特点和性格特质去选择曲目;另一方面,也要通过给学生布置与之性格特点相反的曲目,去挖掘学生在演奏表现能力上的多种可能性。钢琴作品的曲库浩瀚广阔,音乐的面貌丰富多面,既有鲜明的演奏个性,又有对不同风格作品的适应度,是衡量一个具备良好素质的钢琴演奏者的必备条件。

(四)音乐的层次感和立体感

层次感和立体感如同水面上有一叶小舟,小舟在水纹中又衬出影子,小舟、影子与水面的关系,就产生了立体感和层次感。钢琴作品中的声部层次与织体的写法密切相关,主调织体与复调织体的声部层次,旋律与伴奏织体的比例关系,和弦、双音织体及隐伏声部写法所形成的主从关系,二重唱般的低声部与高声部的旋律线条之呼应及叠入关系等,形成了对演奏者建立音乐层次感和立体感的要求,考察着演奏者在力度控制、音色变化、多声部层次的分层音量及音质表现等方面的演奏能力。教师在训练学生建立音乐的层次感时,可让学生针对每个声部进行单独练习,要求学生将每个声部的音乐特点、音色特点、奏法特点等进行细致的练习,在合起来时,需调动敏锐的听觉去辨别和协调不同声部间的关系,揭示其中的主从关系、对比关系、互动关系等。

(五)合理处理"虚"和"实"的关系

虚和实是任何一种艺术门类都必须要处理好的一个问题。在文学作品、绘画作品和造型作品中,都有虚实相生的美学趣味。甚至可以说,每一件称得上具有艺术性的作品,都体现了虚与实的完美结合。钢琴演奏作为一门表演艺术,理顺虚与实的关系不容忽视。所谓钢琴演奏中的"实",主要是指演奏的乐谱内容和所运用的演奏技巧;"虚"是指所演奏作品以外的因素和演奏者自身所具有的因素。前者在钢琴演奏中,听众是直接可以听到或看到的;而后者则是存在于演奏者的思维、想象力和思想之中的。钢琴演奏中的"实",如作品中音符的长短、强弱、节奏等,是乐谱中显性呈现的;而钢琴演奏中的"虚",是演奏者自身的一种感受和发挥,是演奏者综合能力的一种体现,是隐性存在

的。如果钢琴演奏中只重"实"的表达,会使演奏显得呆板而僵化,缺少艺术感染力;相反,过分强调"虚",又使作品显得缺乏理性方面的力量。只有在"实"的基础上,最大限度地在"虚"的方面进行合理创造和想象,才能使钢琴演奏富有生动的艺术感染力。教师在授课时,应双管齐下,既讲解作品"实"的一面,也要启发学生对"虚"的思维能力、想象能力和表现能力,使学生建立理性与感性的思维习惯,并将其运用到对音乐作品进行艺术处理的"思维工作"中,以形成良好的演奏素质。

教师在授课时需帮助学生建立音乐与其他艺术门类,如文学艺术、美术、建筑艺术等的联想,增加学生的艺术表现力和感染力。教师需向学生强调对其他艺术营养的吸取和艺术表现手段的借鉴的重要性,防止学生片面地追求纯粹的钢琴演奏技巧。

第二节　钢琴教学理论

一、钢琴教学的任务

从事钢琴教学,不仅要具有相当程度的演奏水准和丰富的音乐文化背景知识,还应该了解钢琴教学所承担的基本任务和目的,这样才能有针对性地开展教学,对学生的各项能力进行培养。

钢琴教学最基本的任务和目的就是培养学生各方面的能力。所谓培养,是指培养学生在社会文化形态、艺术创作审美等方面的综合才能和审美水准,让学生通过对文化、科学、自然、美术和艺术形象等诸方面的学习和了解充实自己的文化修养,开拓知识面,提高其审美标准以及启发其智力和学习能力。要完成培养目标,具体来说,是在钢琴教学中,培养和训练学生眼、耳、口、手、足、脑、心各个方面的能力和感悟力,即培养和训练学生的阅读、听觉、动作协调性与技巧、综合分析和艺术审美各个能力。

(一)读谱能力的培养

阅读是学习最基本的能力。对阅读能力的培养具体到钢琴教学中,就是对读谱能力的培养。乐谱作为音乐信息的载体,对演奏者来说几乎是唯一的直接认识的对象。学会读谱是学习钢琴的基本条件之一。初学者在学习钢琴

时往往以听觉为直接认识对象,但是这种以客体声音为直接认识对象的方法,对篇幅较大或相对复杂的钢琴作品就不适用了。在钢琴教学中,如果只重视学生演奏技能的提高和音乐表现力的发展,便会忽视学生接受信息的过程和技能,以及对学生处理视觉符号的思维能力的训练,导致学生只单纯地凭运动系统的被动记忆对音符孤立认知,出现读谱上的错误。如在升降音符上出现错误,没有正确的时间计算观念,造成节奏上的错误理解等。

没有正确的读谱习惯,即使教师加以纠正,错误还是容易反复出现。读谱的准确性是良好演奏的基础,不能准确读谱,掌握再好的演奏技巧也无法演奏出作品中丰富的音乐内容,若要正确地读谱,不仅要具备相关的音乐基础知识,还要对音乐史论的背景知识,和声、曲式、复调方面的知识有所掌握。要让学生养成良好的读谱习惯,需要教师在长期的教学过程中给予关注与培养。

(二)听觉能力的培养

听觉能力与读谱能力是相互配合的。正确的读谱是良好演奏的基础,良好的演奏亦需要敏锐的听觉来反馈。在钢琴学习之初,教师就应该培养学生注意分辨各种不同和弦色彩和不同触键带来的音色变化。如提高学生注意大小调或升降调在转调时的色彩差异,或提示学生注意临时升降调带来的音乐色彩和音乐情绪上的变化。重视学生对音色和调性的敏感性,提示他们注意各音色、音调的细微差别,并培养他们建立起对音色的分辨能力和想象空间,这有助于提高他们的触键水平和音乐表现力。

对学生听觉能力的培养,主要是为了培养学生的乐感。乐感,就是指对音乐的感觉。一个人乐感的好坏,就是指一个人对构成音乐的要素的感觉是否准确。乐感的主要内容有:细微而灵敏的"音准感",准确而稳定的"节拍感",复杂和复合的"节奏感",多变而灵活的"力速感",及混合的"音色感",鲜明的"调性感",复杂及内在的"和声感",整体及局部的"结构感",生动和丰富的"形象感",感性及意境的"想象感"。乐感可分为绝对乐感和相对乐感,绝对乐感是指在没有给基准音前,听者能分辨任一音的音名及音高。拥有绝对音感的人,能从平时不为人注意的杂音中分辨出是何种声音;相对音感的运用更广,因为大多数的音乐除了无调音乐或单以音色为结构主导的音乐外,都是建立于有调音乐上的。

对学生听觉能力的培养,不能只依靠视唱练耳课的学习和训练,还要依靠对大量音响资料的欣赏和对现场演奏的聆听以及教师的演奏和示范。教师要在不断地倾听和比较中训练学生的听觉敏感性和鉴赏水准,逐步提高学生听觉的想象空间、听觉色彩分辨能力和听觉审美能力。只有具备了高度敏锐的听觉分辨能力和广阔的音色想象能力,才能为良好的演奏提供有力支持与积极的反馈。

(三)动作协调性能力的培养

动作协调能力主要是对双手弹奏能力和双脚协调能力的培养。首先,手在钢琴训练中是极为重要的,对手的训练也一直最受重视。同时,这里所说的训练,不仅包括了对指尖、手指、手腕、小臂、肘关节、大臂、肩关节的训练,甚至包括对整个背部、腰部从爆发力到耐力、从力量到速度、从紧张到放松、从柔韧度到稳定性等各个方面的全方位体能训练。

对双手弹奏能力的培养在不同的学习时期有不同的侧重点。在启蒙阶段,首先要让学生学会放松整个手臂和手掌,同时再学习手指的站立和独立灵活运用。手指站立和独立运用不仅需要训练每个手指的独立性,更要训练每个手指的力量和对这种力量的控制能力。训练手指独立性可以使手指的均匀度得到训练;而训练每个手指的力量和对力量大小的控制,能对各层次的力度收放自如。

在完成手指的基本训练之后,就开始对整个手臂和身体进行训练。手腕的灵活性可以帮助手指在移动、转弯、触键等方面取得良好效果,手臂的密切配合可以使演奏声音更丰满、层次更丰富、音色更有光彩。结合手指和整体手臂乃至整个身体,可以使钢琴演奏效果更加完美。

踏板使用的方法在钢琴演奏中是重要的一环,对踏板用法的训练,是教师在钢琴教学中培养学生良好演奏素质的重要环节。踏板的实践要与理论相结合,教师需对使用踏板的原则和方法进行分析和讲解,促使学生学会举一反三,活学活用。教师可对有踏板标记的乐谱进行讲解,向学生说明乐谱中所用的踏板标记的原则,并根据听觉的辨识,对某处踏板在运用时的深浅、进入的时间、方式等方面进行微调。

(四)综合分析能力的培养

综合分析能力在这里指的主要是理性判断和分析能力。理性判断和分析能力是所有训练科目中最需要加以重视的一个方面。音乐艺术不仅是感性的、直觉的反映,还通过逻辑清楚、层次分明、充满思辨的艺术形式来体现。艺术家在全情投入进行创作时,以一个非常冷静的"非我"的旁观者身份来审视"本我"的艺术表达,并进行理性的选择和调整,以加强和完善艺术表现力和感染力。

是否具备艺术鉴赏力和分析判断能力是区别艺术家和普通演奏者的一个重要标准,也是学生在学习训练中亟须突破的瓶颈。对学生分析作品、判断作品的能力,应该及早培养。如通过对大量音乐作品的演奏使学生获得直观的、本能的判断能力,并有意识地引导学生去判断和分析音乐作品的基本逻辑和发展走向,以提高学生的分析判断能力。

学生对音乐作品分析判断的能力,不仅能使他们更好地把握作品的整体布局和结构层次,还有助于他们更深入地挖掘和表达作品的思想内涵和表现意义,提高他们独立处理作品的能力,提升演奏水平,使他们的演奏更具有个人特色。

(五)音乐感悟能力的培养

音乐感悟能力即我们所说的乐感。乐感,尤其是绝对乐感,常常被看作一种与生俱来的能力。它与学生的个性、气质、成长背景和生活环境密切相关。但是,通过研究我们发现,乐感也是可以通过培养和训练来提高的。一般而言,对审美客体的审美趣味和审美取向是受文化环境影响的。因此,我们可以通过一定的学习和训练来提高一个人的鉴赏能力和审美情趣。在钢琴教学过程中,教师不仅要注重培养学生对音乐作品的表现能力,还应该启发学生的感受能力,让学生通过自己的弹奏传达内心感受,而不是单纯、机械地模仿。对学生因为自身情感体验或人生阅历缺乏无法表现作品内涵,或是由于自身审美的偏好而造成的审美格调不高或有些偏颇,教师可以通过引导来培养学生的鉴赏水准和审美情趣,改善学生的感悟力和审美能力。

二、钢琴教学的内容和方法

（一）钢琴教学的内容

钢琴教学大致上可分为启蒙、初级、中级、高级四个阶段,各阶段的内容包括基本练习、练习曲、复调作品、乐曲几大类。

1. 启蒙阶段

启蒙阶段主要是对指法、音阶、琶音、和弦的练习与掌握。

手指在钢琴学习中是极为重要的,因此对手指的练习最为基本,也最为重要。练习手指可选用李斐岚的《儿童钢琴手指练习》《哈农钢琴练指法》《什密特钢琴五指练习曲》等,这几本教材适合于启蒙阶段、初级阶段、中级阶段的前期使用。

《哈农钢琴练指法》是我国使用极为普遍的手指练习教材,分为三个部分:第一部分到第二部分的第37首都是手指练习,其中第32首至第37首是大拇指转指练习,第38首至第43首是音阶与琶音的练习;第三部分是各种技术的专门训练。这本教材内容很全面,但练习都限于白键范围内,五指练习每条都是模进,比较机械。

《什密特钢琴五指练习曲》分为不带保留音的五指练习和带保留音的五指练习。带保留音的五指练习在训练手指独立性上来说,比《哈农钢琴练指法》难度要大,因此宜在其后使用。

除此之外,还有科尔托的《钢琴技术的合理原则》、玛格丽特·朗的《钢琴技法练习》和李嘉的《钢琴基本技术练习》等。《钢琴技术的合理原则》在进行五指练习时,24小节没有一个重复的,对于提高手指灵活性、独立性很有效。其中,各种技术训练的文字说明,对有阅读能力、理解能力的成人学生和教师是很好的提示,宜在中级阶段运用。《钢琴技法练习》从五指练习到各种琶音、八度、颤音、震音、滑奏等都做了具体的说明,提出了合理的练习方法,并列举了许多范例,各种程度的学习者都能从中获益。《钢琴基本技术练习》是针对解决不同学生的问题所积累起来的各种练习,并分门别类进行归纳。在最后一章中提出了其他同类练习中没有的五声音阶练习,对学习钢琴作品中的民族调式音乐的演奏技术有很大的帮助。

手指练习的书中包括了音阶、琶音和和弦的内容,此外还有专门针对音阶、琶音、和弦的练习教材。如陈庆峰的《音阶与琶音》、熊道儿和李素心编著的《音阶 和弦 琶音》等。《音阶与琶音》比较系统、全面地列出了所有音阶、琶音、和弦及其变体形式。《音阶 和弦 琶音》包括了钢琴一到十级基本练习的全部内容。全书共分三部分:第一部分适用于初级、一级、二级,单手两个八度;第二部分适用于三级、四级,双手两个八度;第三部分适用于五级到十级及专业学生的练习,双手四个八度。

2. 初级阶段

初级阶段与启蒙阶段一样,也是打基础的阶段,甚至有人将启蒙阶段划入了初级阶段。初级阶段继续巩固手形、手掌的支撑,完善非连音、连音和跳音三种奏法的综合运用,复调作品是训练左右手不同声部,不同旋律同时进行,在节奏、重音、力度、句法、旋律起伏等方面既相互联系,又相互独立,有助于锻炼大脑的多维思维、节奏感、左右手的独立性等。初级阶段、中级阶段和高级阶段的教学内容都可分为练习曲、复调和乐曲三个大的部分。

(1)练习曲。

初级阶段可选的练习曲目,见表2.1。

表2.1 初级阶段可选的练习曲

教学内容	详细信息
《车尔尼钢琴初步教程作品599》	这是我国钢琴初级阶段教学运用极为广泛的教材之一。它的前一部分与启蒙阶段重复或相似,从第20首开始主要训练手指的独立性。第二部分,即第58首到第79首,是快速练习和装饰音练习。第80首到结束是第三部分,是音型、节奏型、音阶琶音类和双音练习等的综合练习。练习时不仅要弹准,还要注意音乐起伏、力度、速度的变化
《车尔尼钢琴简易练习曲作品139》	它不如599集中和系统,在使用时应选用与599不同的曲目

续表 2.1

教学内容	详细信息
《车尔尼 24 首钢琴左手练习曲作品 718》	它是专为左手而写的练习曲,包括各种音阶,琶音型、五指型、分解和弦等。对于手小的学生,学习的顺序要灵活掌握,可以先学音阶型或五指型的曲目,八度练习暂缓
《车尔尼 160 首八小节钢琴练习曲作品 821》	该教材技术类型丰富,但难度跨度较大,包括了从初级程度到高级程度的练习,篇幅短小精炼
《莱蒙钢琴练习曲作品 37》	由浅入深地增加了左手的练习,弥补了车尔尼练习曲中偏重右手的不足之处,使双手比较均衡。从程度上划分,莱蒙练习曲相当于 599 中部(除开头几首较简单)到 849。有几首稍难一些,如第 28、37、48、49 首
《布格缪勒 25 首钢琴简易进阶练习曲作品 100》《布格缪勒 18 首钢琴练习曲 Op.109》	非常适合初学者学习作品。109 在技术上比作品 100 难,篇幅也大些。在进入《车尔尼钢琴流畅练习曲作品 849》后可以选用
《车尔尼钢琴流畅练习曲作品 849》	每一首的技术内容基本上不重复。从 599 到 849,是从初级阶段的前期进入初级阶段的后期。849 与 599、139 的不同之处在于每首曲子都标了节拍器速度
赫尔契伯格《趣味钢琴技巧》	从预备册到第 5 册,由浅入深。预备级适合启蒙阶段学习。第 1 册至第 3 册相当于初级阶段,第 4 册与 849 中部到 299 阶段相仿,第 5 册节选了不少克拉莫、740 的练习,实际上已达到中级阶段后期的程度。该书技术类型比较全面,由于作曲家各自不同的风格特点,因此,曲目丰富多彩,是一套生动、有效的教材

(2)复调作品及乐曲。

初级阶段可选的复调作品及乐曲见表 2.2。

表 2.2　初级阶段可选的复调作品及乐曲

教学内容		详细信息
外国作品	《巴赫初级钢琴曲集》	这本教材是初级阶段必学的内容,共 28 首,是巴赫为妻子安娜·玛格达雷娜写的练习小曲,第 1~11 首旋律与节奏变化较少,比较平稳,后面几首较难

续表2.2

	教学内容	详细信息
外国作品	《巴赫小前奏曲与赋格曲》	适用于《巴赫初级钢琴曲集》与《巴赫创意曲集》之间的教材。它由两个部分构成,第一部分为"十二首小前奏曲",其中第8首与第9首较难。第二部分包括为初学者使用的"六首小前奏曲"及"二声部小赋格"和"三声部赋格",是学习《创意曲集》的很好的准备。从第4到第8的5首都比较难,特别是7、8,相当于三部创意曲的程度。
	威尔《世界儿童钢琴名曲集》	这是一本深受国内外儿童喜爱的曲集,其中都是简化了的世界名曲。对儿童教学要特别注重趣味性,这是比较适用的教材。在学到车尔尼599第45首左右时即可以同时使用。
	《钢琴小奏鸣曲大全》	小奏鸣曲是我国钢琴教学中运用较广泛的内容之一。该书收入了海顿、克莱门蒂、库劳、莫扎特、杜舍克、贝多芬、迪亚贝里、卡巴列夫斯基、格季凯等作曲家的小奏鸣曲共48首。程度相当于599后部、849前部到299
	《约翰·汤普森现代钢琴教程》	这是一套内容极其丰富的教材,由浅入深共五册。初级阶段学习可以用第二、第三册(第一册为启蒙阶段使用)。该书除了简易的钢琴曲外,还精选了大量歌剧、芭蕾舞剧、交响乐等世界名曲的改编曲,并在每首作品前,或介绍作曲家,或介绍乐曲特点,或讲解音乐常识,或指出练习要点
中国作品	民歌作品	可选用一些为大众熟悉的民歌旋律的复调作品,如王震亚的《沂蒙山小调》、陈静茅的《浏阳河》、黎英海的《盼红军》、陈铭志的《子弟兵与老百姓》等
	《少年儿童钢琴曲选》	该教材是少年儿童钢琴曲专辑,由中国音乐协会为展现中华人民共和国成立30周年的音乐创作成就而编。其中包括江静改编的《红头绳》,丁善德的《儿童组曲》,储望华改编和创作的《红星闪闪放光彩》《南海小哨兵》,甘璧华等改编的《共产儿童团歌——简易变奏曲》等

续表 2.2

教学内容		详细信息
中国作品	《儿童钢琴曲选》	该教材由人民音乐出版社编辑部编,共 91 首。其中包括如韩乐春的《小曲三首》、潘一飞改编的《牧马之歌》、李斐岚编的《孔雀舞》等适合启蒙阶段的作品,还有如徐慧林的《木偶戏》、石夫的《小乐手》、于苏贤根据古琴曲改编的《梅花三弄》等大量适合初级阶段用的曲子
	《少年儿童钢琴四手联弹曲集》	本曲集所选的 19 首曲子,都是以儿童熟悉的歌曲及乐曲改编而成的

3. 中级阶段

中级阶段是一个比较长的过程。这一阶段要加强训练手指的独立性和灵活性,使手指均匀、有力地跑动训练;学习不同的触键方法,增强指尖的灵敏度,弹奏出不同层次的音色变化;进一步训练手指、手腕、手臂三者的相互配合,逐步掌握各种专门技术,如连续双音、八度、和弦、大跳等。复调作品主要以《巴赫创意曲集》为主,同时可以学习《法国组曲》以及部分《平均律钢琴曲集》作品。

(1)练习曲。

中级阶段可选的练习曲见表 2.3。

表 2.3　中级阶段可选的练习曲

教学内容	详细信息
《车尔尼 25 首钢琴小手练习曲作品 748》	该书曲中双音最大跨度为七度,对能力已达到中级阶段、但手还很小的学生非常适用。它比车尔尼的其他练习曲音乐性更强,且增加了左手练习
《车尔尼钢琴手指灵巧的初步练习曲作品 636》	这是一本篇幅短小的练习曲集,共 24 首,可作为进入 299 快速练习曲的准备
《车尔尼 160 首八小节钢琴练习曲作品 821》	中级阶段可以在第二集、第三集(部分)里适当选用

续表2.3

教学内容	详细信息
《车尔尼钢琴快速练习曲作品299》	全书共40首,分为四集,每集10首,是本阶段的主要教材之一。从整体上说,后半部分比前半部分难,但具体到每一首曲子,因技术课题不同,难易程度就不能完全依顺序来排列。在教学时要依据学生程度灵活选用
《克拉莫60首钢琴练习曲》	与车尔尼相比,克拉莫更注重同时发展左右手的技术。克拉莫的这本书有一半以上的曲子都是以一种技术类型,分别在左右手训练,有15首为各种组合的双音练习
《车尔尼钢琴练习曲50首作品740》	这本练习曲包含了各种基本技术和专门技巧,是中级阶段最高的程度。在练习740时,除了正确熟练等基本要求外,速度上一定要突破。能够把740中各种技术类型的练习曲都演奏得很出色的话,就能顺利地进入高级阶段的学习

(2)复调作品。

中级阶段可选的复调作品及乐曲见表2.4。

表2.4 中级阶段可选的复调作品、奏鸣曲及乐曲

教学内容	详细信息
《巴赫创意曲集》	分二声部与三声部,各15首。学习二声部创意曲时,可以先选音符与节奏都稍简单些的练习。对于三声部,首先要确认主题的音乐性质,然后要控制好不同声部的力度与音色对比
巴赫《法国组曲》	共六组,是巴赫于1720~1724年间完成的古组曲体裁的作品。它的基本结构由四首速度和节拍不同的舞曲,按一定顺序组成
巴赫《平均律钢琴曲集》	共两集,每集24首,是根据十二个半音的规律,由C大调开始,依次以半音进行,每个音用大小调分别写一组前奏曲与赋格曲。它是复调音乐作品的顶峰

续表 2.4

教学内容	详细信息
《莫扎特钢琴奏鸣曲集》	它是钢琴教学中学习古典时期音乐的重要教材。莫扎特的钢琴奏鸣曲多数由三个乐章组成,因各乐章的程度并不完全一致,学习时可以先练习技术上、音乐理解上较容易的乐章,最后再练习全部乐章,学习大型作品的整体把握
《肖邦圆舞曲集》	肖邦的圆舞曲分为两类,一类是技巧辉煌的音乐会乐曲,一类是篇幅不大的音诗。这一阶段可以选用的圆舞曲有第6首作品64之1,第10首作品69之2,第7首作品64之2,第1首作品18,第14首遗稿,第2首作品34之1等
《肖邦夜曲集》	中级前期可选用的夜曲有第2首作品9之2,第9首作品32之1等。中级中后期可选用的夜曲有第1首作品9之1,第5首作品曲15之2等。学习肖邦的夜曲是学会让钢琴歌唱的最有效的途径
格里格《抒情钢琴小品》	共十集,其中选自作品43的《蝴蝶》《小鸟》《致春天》,选自作品54的《侏儒进行曲》《夜曲》,选自作品65的《特罗尔豪根婚礼日》等都是这一阶段适用的曲目
《门德尔松无词歌》	这是一本丰富多彩、如歌谣般的钢琴曲集。书中收入了门德尔松所写的49首无词歌中的48首,分为8集,每集6首
舒伯特《即兴曲》	共8首:作品90和作品142各4首。舒伯特的作品旋律流畅,和声运用自由,转调特别多,常用的有作品90之2、之4,作品142之2、之3、之4
柴可夫斯基《四季》	这本书中最著名的是六月——《船歌》和十一月——《雪橇》。中级程度前期可以选学四月——《松雪草》、五月——《清静之夜》、三月——《云雀之歌》,后期可选六月——《船歌》、十月——《秋之歌》、十一月——《雪橇》几首

续表2.4

教学内容	详细信息
《贝多芬钢琴奏鸣曲集》	贝多芬的32首钢琴奏鸣曲是学习古典音乐的必修教材。他的钢琴奏鸣曲分为三个时期:1794~1800年创作的13首是第一时期,为早期风格;1801~1814年是第二时期,也是作曲家创作的全盛时期,共有14首;最后5首为晚期作品。中级阶段主要学习第一时期的奏鸣曲,也可以选一些第二时期的作品练习
魏廷格主编《中国钢琴名曲曲库》	这套"曲库"是我国第一套比较系统、内容丰富的中国钢琴曲集,一共4卷,95部作品(其中包括组曲),可供独奏用的有140多首。中级阶段可选用的曲子如第一卷中贺绿汀《牧童短笛》《摇篮曲》,丁善德《第二新疆舞曲》,陈培勋《卖杂货》《旱天雷》,桑桐《春风竹笛》,杜鸣心舞剧《鱼美人》选曲、舞剧《红色娘子军》选曲。第二卷中刘庄《变奏曲》,周广仁《陕北民歌主题变奏曲》。第三卷中王建中《绣金匾》《彩云追月》等

4. 高级阶段

高级阶段的重点应当是在音乐表现上,从乐曲中学技术,用技术表现音乐。这个阶段应广泛地接触各种风格、各种类型的作品,扩大曲目范围。

(1)练习曲。

经过中级阶段大量机械的、纯技术的训练后,要进入高级阶段,可将《莫什科夫斯基钢琴技巧练习曲15首作品72》作为一个过渡。它既有相应的难度,又有较强的音乐性,在练习这些曲子时,尤其要注意句子的长线条进行,音乐起伏、均匀而流畅。《莫谢莱斯钢琴练习曲24首作品70》每首练习的技术课题都是不同的。作者在每首练习前都注明了具体要求和方法。练习之前应当仔细阅读,学习过程中努力去领会和掌握。《克莱门蒂钢琴练习曲选29首》是波兰作曲家陶西格从克莱门蒂的100首练习曲中精选的,对于进一步提高手指对各种技术的适应能力是很有效的。《凯斯勒钢琴练习曲15首作品20》是从凯斯勒全部练习曲中精选出来的最重要部分,是训练高难度技巧的专门练习。《车尔尼160首8小节钢琴练习曲作品821》的第三集(部分)、第四集(有

各种颤音、震音、华彩经过句、双音、和弦、八度等高难度专门技术),可以与其他教材同时使用,作为强化各种技能的训练。此外,还有融技巧与音乐于一体的肖邦《练习曲集》作品10、作品25;李斯特音乐会练习曲两首之1《森林的呼啸》、之2《侏儒舞》,三首音乐会练习曲之3《叹息》等和《帕格尼尼练习曲》;拉赫玛尼诺夫《钢琴音画练习曲》作品33、作品39;德彪西《12首练习曲》;斯克里亚宾《钢琴练习曲》等。

(2)复调作品。

这一阶段可选用的复调作品有巴赫的《英国组曲》《帕蒂塔》《平均律钢琴曲集》。《英国组曲》也是属于"古组曲"体裁,由四种基本舞曲组成。它与《法国组曲》最大的区别在于《英国组曲》的开头都有一首篇幅较大的前奏曲。《帕蒂塔》又称德国组曲、古组曲,与《法国组曲》《英国组曲》一样,都是巴赫键盘音乐中的精品,且更为成熟,具有明显的意大利风格。《平均律钢琴曲集》中除中级阶段已选用的,其他的都可以在高级阶段学习。

(3)乐曲。

掌握技巧之后,这一阶段可选的曲目较多。《贝多芬钢琴奏鸣曲集》中后期作品如第12首作品26、第14首作品27之2、第17首作品31之2、第18首作品31之3、第21首作品53、第23首作品57、第24首作品78等;莫扎特的《钢琴奏鸣曲》K475、K498等;肖邦的《夜曲集》第8首作品27之2等,《波兰舞曲》第1首作品26之1、第8首作品71之1、第14首4小调和第16首大调等,《谐谑曲》第2首作品31、第3首作品39等,《叙事曲》第1首作品23,第3首作品47等;李斯特的《爱之梦》第3首,根据阿拉比耶夫的原作改编的《夜莺》、《威尼斯与那波里》第3首《塔兰泰拉》等,《匈牙利狂想曲》第11首等;舒曼的《童年情景》《蝴蝶》等;德彪西的《前奏曲》。还有中国作品,如黎英海的《夕阳箫鼓》、谢耿的《霓裳羽衣曲》、王建中的《百鸟朝凤》、权吉浩的组曲《"长短"的组合》、汪立三的《东山魁夷画意》、赵晓生的《太极》等。

(二)钢琴教学的方法

1.基本的教学方法

在一般教学中教学方法主要包括讲授法、示范法、提问法、实验法、实习法、练习法、指导法、复习法、欣赏法、发现法等。具体运用到钢琴教学中如下。

(1)讲授法。

讲授法是教师运用口头语言向学生传授知识、解释概念、阐明原理、论证规律、讲解理论的教学方法,它是讲解法、讲读法和讲演法的总称,是教学实践中应用最广泛的一种方法。在实际运用时,讲授法要求语言准确、明白、清晰、简练、生动,重点突出。讲授法能使学生在短时间内获得大量系统的音乐知识和艺术教育,但不足以充分表达教师的教学内容,使用不当还可能导致学生无法理解教学内容,也不能做出及时的反馈。教师在使用时需要与其他教学方法相结合。

(2)示范法。

示范法是教师通过示范的方式来说明和印证所要传授的演奏技能或要表现的音乐内容的一种方法,常常与讲授法结合使用。它是以让学生直接感知为准的教学方法,是指导学生通过观察、欣赏教师的示范以获取知识和培养观察能力、鉴赏能力的方法。示范时要让学生把感知与理解结合起来,更好地直接感知教师所要讲解的内容。同时还可以加入比较的内容,让学生在比较中分辨对错与优劣。

(3)提问法。

提问法是教师根据学生已经掌握的知识和经验向学生提问,通过谈话、讨论、问答的形式,引导学生对所提问题找出答案或结论以获得和巩固知识的一种方法。这种方法可以活跃课堂气氛,充分调动学生的思维,使学生注意力集中,发展学生独立思考和语言表达的能力,是贯彻启发式教学原则的好方法。但提问法的运用,要求教师具有一定的知识基础。

(4)指导法。

指导法是教师指导学生通过自我预习、理解分析和独立处理以获得知识、培养自学能力的一种方法。在教学过程中,教师要重视指导学生学习新作品,指导学生视奏、分析作品、解决技术问题以及背谱等,还要指导学生通过各种不同的练习方式来巩固和提高自己的演奏能力以及如何使用工具书,培养学生独立处理作品的能力。培养学生大量地视奏和浏览作品形成独立处理作品的能力,是调动学生学习主动性、养成认真读谱和独立分析思考的重要途径,也是学生在校学习和将来参加工作必须具备的能力。

(5)练习法。

练习法是学生在教师指导下,反复练习,掌握技能、技巧,巩固所学知识,形成行为习惯的教学方法。在钢琴教学过程中,练习法占用了大部分的时间。运用练习法,教师需要根据教学目的,针对学生具体情况选用典型有效的练习材料;提出具体要求和练习目标;指导学生运用正确的练习方法,合理安排并科学分配练琴时间和次数,有重点、有步骤地安排练习;指导学生采用多种练习方式;及时总结每次的练习结果,提高练习效率。

(6)欣赏法。

欣赏法是教师组织学生现场观摩音乐会或其他艺术表现形式以及欣赏音像资料,通过欣赏、观察、分析和研究,获得新知识,巩固已学知识的一种方法。采用欣赏法可以扩大学生的眼界,提高学生的审美能力。在欣赏前,教师可以介绍背景知识,并提出问题,让学生有重点地欣赏作品。欣赏后,及时进行总结和分析欣赏的结果和体会,还可以通过比较鉴别巩固得出的结果。

(7)发现法。

发现法是让学生自己发现问题、回答问题,并找出答案的一种教学方法。使用发现法的目的是挖掘学生认识的可能性,发展他们对音乐演奏知识的探索欲望和创新精神。运用发现法需要帮助学生找出所学知识与正在研究的问题之间的联系,指导他们进行分析、比较和研究,培养学生独立思考和分析研究的能力。

以上介绍的是在钢琴教学中普遍使用的方法。但在钢琴教学中,针对不同的教学对象还有与之不同的特殊教学方法。

2. 针对特定对象的教学方法

(1)针对儿童的启蒙教学方法。

针对儿童的启蒙教学方法一般采用普遍的教学方法,如讲授法、示范法、练习法、欣赏法、提问法等。但是同时还有两种不同的教学方法。

第一是反馈法。反馈法是对教学过程中的内容进行及时反馈的一种教学方法,它包括教师对学生学习成果的反馈,也包括学生对教师教学内容的反馈。正确的反馈能帮助学生纠正学习中的不良方法和错误概念,使学生更快地掌握所学音乐知识和演奏技能。学生对教学内容的反馈是检验教学效果的

试金石,教师可以从中了解学生是否真正理解并掌握了教师所传授的教学内容,是否在理解上出现了偏差,或者是在练习中产生了误区。

第二是读谱指导法。读谱指导法是教师在课堂上指导学生通过仔细阅读教材以及教材外的乐谱,从谱面上的音符、表情、速度、力度、小连线、大连线等标记中获得知识,养成良好读谱习惯的一种教学方法。它适用于初学至读硕士研究生的各类不同层次的学生。读谱指导法不单是通过学生自己的分析阅读去理解乐谱、获得知识的方法,还是培养学生独立分析问题能力的重要途径。

(2)针对成人的教学方法。

高等师范院校钢琴专业学生与儿童启蒙教学不同,成人钢琴学生手部骨骼肌肉已经完全发育成熟。因此,对成人的钢琴教学一开始就可以提出较严格的基本演奏方法的训练,训练学生具有归纳总结的能力。

对成人的钢琴教学,教师仍需采用《哈农钢琴练指法》五指位置的钢琴练指法及全套的基本练习的方法,目的是强化手指机能的独立性和承受力,但不可孤立地生硬触键,仍需运用手臂的配合动作来与手指发力动作相配合。

要建立成人学生的自尊心和学习自信心,应多给予鼓励。如有必要,可以调整教学内容或放慢教学进度,以适应不同学生的不同学习能力和进度。

三、钢琴教学中的作品指导分析

(一)钢琴作品的分析

1. 背景知识

在分析钢琴作品时,教师需首先指导学生了解作曲家的整体音乐创作风格,然后了解作品的创作年代、时代背景、当时的社会环境,以及在音乐发展史上这位作曲家所属的流派和该作品在作曲家创作生涯中属于哪个阶段、在创作手法上和表现风格上有什么特色,然后进入读谱阶段。

2. 曲式结构

教师需指导学生确定作品的曲式结构类型,弄清音乐结构的分布,分析主题的发展方式和不同段落的主题特点,同时分析作品中的表情术语、速度标记,和声与调性、踏板标记、奏法标记等内容。对作品的深入分析,是尊重作曲

家在作品中所要传达的所有信息,然后根据演奏者对音乐的理解对作品进行演绎和发挥。

3. 演奏速度

教师要指导学生辩证地看待作品的演奏速度,既要遵循谱面标记,又不能过于拘泥,速度记号并不是一个刻板而不可逾越的禁区,它可以在不改变作品基本风貌下稍作调整。要想把握好作品的演奏速度,需要结合把握作品的风格和情绪,准确理解作品的基本风格和音乐情绪。

4. 音乐风格

若想正确把握音乐作品的风格,首先要对作品进行研读。作品的所属音乐时期的总体风格呈现出作品音乐风格的基本风貌,速度标记确定作品的基本音乐情绪基调,而作品的创作特征则体现了作品的音乐风格,并渗透在作品的每一个细节中。

5. 整体布局

任何一首音乐作品都有其整体布局和构思,不是孤立的音乐片段。有的作曲家喜欢在全曲的2/3处设计高潮,在高潮之前的设计往往留有一定的余地,以便在高潮处充分发挥。如贝多芬的《钢琴奏鸣曲》Op.81a中的第三乐章,每一次高潮出现前都留有余地。有的作曲家则喜欢反复地用同一主题或乐段。如肖邦的《幻想即兴曲》Op.66,同一主题反复连续用了四次。

6. 指法、踏板

合理的指法和踏板设计是演奏者演奏质量的重要元素之一,合理的指法设计必须要遵循其内在规律,目的是让演奏显得自然轻松,如装饰音需换指、同音反复必须换指、尽量不要让大指在黑键上转换、尽量避免用三四指连续弹奏颤音、在音阶式或琶音式进行时尽量使用与其调式基本练习相符的指法等。合理的指法设计不仅能使演奏事半功倍,还能克服技术难点,起到加强训练的效果。

运用踏板需要事先做好充分的研究和分析,首先要了解作曲家的创作理念,把握作品的音乐风格和内涵,熟知踏板的功能和作用,才能正确选择合适的踏板方式。

7. 色彩、装饰音

在音色的运用方面,需要演奏者拥有敏锐的艺术直觉和判断力以及艺术

想象的空间,不是单纯靠读谱就能做到的。如莫扎特的 K332 第三乐章,手指第一关节触键要快,指尖要轻,手腕要保持自然放松,注意力量的下沉与上指,重视音句的构成,根据音句的走向决定使用断奏。

对装饰音的把握需要教师有较多的音乐基础知识和较高的音乐史方面的修养,特别是记谱法不是十分成熟的巴洛克时期,文献资料当中对各种装饰音的诠释有很大的出入,各种版本之间甚至相互矛盾,这就需要教师对装饰音做出准确地诠释。

(二)钢琴作品的处理

1. 读谱习惯

读谱习惯是刚开始学琴就应该重视的。对于初学者,要让他们对乐谱所呈现出的各种"信息"和指示进行正确的理解,在初学的前两年,教师可在课堂上锻炼学生视奏新作品,通过学生的视奏情况现场指导学生建立起正确的读谱习惯。在这个过程中,教师只需要从不同的角度提示学生需要注意的重点,之后,则需锻炼学生自己去发现应该注意的各种标记符号。

2. 音乐知识

初学阶段结束之后,教师要在布置作业时,有意识地让学生自己研究和分析作品,然后根据学生出现的问题,结合作品分析进行有针对性的讲解。如果是由于读谱错误或背景资料掌握不足而造成的错误,这就需要教师在纠正错误时,具体解释发生错误的原因,并同时讲解相关的音乐知识。

另外,针对每一个新出现的音乐知识,教师要及时提示和强调。在钢琴教学中,需要教师随时对新出现的音乐知识进行解释,久而久之,学生经过知识点的递进式积累,就可以举一反三,逐渐具备独立处理作品的能力。

3. 教学模式

教学模式是需要与作品相适应的。传统的教学模式注重教师的示范和学生的模仿,特别是对初学者来说,这种教学方式具有很好的直观性和可模仿性,对教师来说也十分便捷,省时省力。但它严重扼杀了学生的创造性,影响了学生独立学习和分析作品的能力,不能更好地培养学生的独立学习分析能力和音乐鉴赏力。

事实上,这种示范演奏需要伴随大量的讲解分析,让学生了解哪些方面是

可以通过读谱获得的提示和信息,哪些方面是需要融合演奏者的二度创作。讲解分析之后,教师还需对学生在演奏过程中反馈出来的信息进行纠正和指导,这样示范教学才能起到启发式教学的作用。

4. 演奏个性

演奏个性在钢琴作品处理中是十分重要的。教师应该鼓励和发挥学生在音乐理解和表现上的个性,尊重和保护学生的艺术个性和演奏风格。针对学生在作品理解和处理上的偏差,教师应该和学生共同探讨,找到更能表现音乐作品魅力和学生演奏风格的演奏方案,让学生在今后的演奏和教学工作中发挥自己的音乐天赋和艺术个性,形成自己独具特色的演奏风格。

5. 音乐鉴赏力

音乐鉴赏力是表现良好的音乐理解力和表现力的前提。要提高学生的音乐鉴赏力,教师可以让学生广泛欣赏各种体裁的音乐作品,并将其借鉴到钢琴演奏中来。在欣赏过程中,教师要提醒学生了解音乐处理的独到之处,也可以通过对同一部作品的几个演奏版本进行欣赏,比较不同演奏家之间的音乐理解和艺术创造的个性和特点,从而形成自己的判断标准和审美趣味。

6. 创造性思维

教师在教学过程中要通过各种各样的途径培养学生的创造性思维,让学生了解如何处理作品以及这样处理的原因,并培养学生自主处理作品的能力。如可以让学生先视奏某一作曲系师生的作品,然后让作曲者向学生讲解他的创作意图和音乐理念,从而使学生从一个演奏者的角度站到一个创造者的高度去理解作品。这对其以后的学习和演奏都有很大的益处。

(三)音乐作品指导

1. 尊重作品的风格

把握钢琴作品的风格,对学生而言是极其重要的。在教学指导中,教师应该让学生在尊重作品的基础上,加入自己的艺术见解,既让学生发挥自己的演奏特点,又需对作品的风格进行充分的了解。

2. 演奏个性指导

在学习过程中,学生通过对各种钢琴音乐体裁的学习,熟悉了不同音乐风格音乐语言的意义,养成了良好的演奏习惯,并形成一定的音乐记忆力、演奏

注意力、音乐理解力和正确的音乐观念。学生通过对各种演奏技术和综合音乐知识的掌握,也形成了自己相应的音乐悟性和创造性,以及对音乐形象的理解力和把音乐形象在演奏中具象化的能力,并能够对音乐作品进行诠释和理解。尽管这种诠释和理解可能不是十分成熟,但教师应该保护学生的这些演奏特点和艺术个性,培养学生独立处理作品的能力,使其在日后演奏中彰显个人音乐魅力。

3. 倾听反馈指导

鲁宾斯坦在《音乐及代表者》一书中写道:"我相信,每一个作曲家在写某一个音、小节或音型时,他把心理状态,亦即境界放进作品里去,他怀着信心,演奏者和听众都能领会这境界,有时他给自己的作品一个标题,不过是给演奏者和听众一个线索而已;此外,就不必做更多的说明,因为语言文字是不可能详细表达心灵的境界的。"可见,倾听是十分重要的。倾听不光包括教师对学生演奏的认真倾听,还包括学生对自己演奏的全身心倾听。

在倾听过程中,教师不能对演奏者的音乐内容漠不关心,要根据自己的理解对音乐有所期待和共鸣,还要对学生进行全方位指导,让学生仔细地研究作品,准确表达作曲家通过乐谱所要表达的内容,克服自己的技术困难,掌握相应的演奏技巧,并把这些演奏技巧和音乐形象结合。学生在弹奏过程中倾听自己的演奏,根据自己对作品的理解和把握调整自己的演奏方式,展现自己的艺术个性。这样的训练指导才能发挥学生的个人音乐个性,提高学生的演奏水平和艺术能力。

第三章　高等师范院校钢琴课程建设

第一节　钢琴演奏技术课程教学

一、分解练习

钢琴分解练习非常重要,良好的分解练习,能够促进钢琴技巧的快速提升,具体方法有以下几个方面。

(一)分手练习

在练习曲的训练中,分手练习法就是指分开左右手进行单独练习的方法。比如,有的练习曲左手要轻巧、连贯,右手要有旋律感,这就需要通过分手练习来掌握不同的奏法,在刚开始学习一首新作品时,这是常用的一种方法。

这种方法能有效地集中精力,提高练习效率。因此,在训练中就需要先分别弹奏好左手与右手,然后再一起配合,其中要注意的是控制好2、3、4指。对于那些针对左手、右手的弹奏都分别有不同的理解与表现的作品,在进行分手练习时,不能过分侧重于主旋律所在的那只手,如车尔尼作品849 No.4就是这种类型。

(二)合理划分小节

这种方法要求在练习时以小节为单位进行练习,其训练要点是以小节作为练习单位,对细节进行音乐与技术的分析,并在练习的过程中,按其音乐与技术的特点进行打磨和整合。

在进行分小节的练习中,要将技术上困难的地方进行技术细部的划分和归类,而在音乐的处理上,则需要在分析演奏技术的同时,对音乐的形象、性质进行同步理解和表达。

比如,车尔尼作品299 No.26可运用以小节为单位进行练习的方法。首先,此例在演奏上,右手要求手指触键轻松快捷、有颗粒感,左手则以流畅性为

音乐特点,除了第二小节以三个音为单位,其余三个小节均以六个音为一个单位;在技术方面,右手的十六分音符以"把位"的概念去进行技术分组,左手以三个音为一个把位进行技术分组,左右手技术分组的位置并不相同,这些技术分组与音乐特点不一致的情况需要演奏者进行逐个小节的分手及整合的练习。其中9、10、11、12小节仅4小节就包括了右手19连音、23连音、21连音这三种连音的变化和训练,因此都需要分小节练习。

(三)划分乐句

在演奏过程中,对于乐曲中技术较难的乐句、声部层次复杂、音乐形象形成对比的乐句,需将它们单独分出来进行练习,练习的目的可有不同的角度,如确认与其音乐形象和效果相对应的触键方式、控制声部层次的力度比例、设计乐句的语气特点等。比如车尔尼作品849中的第7首,可将乐句作为单位进行练习,右手前两个小节是歌唱性旋律,需将小分句用明确的奏法体现出来,从第三小节开始,织体换成了十六分音符的律动音型,每组四音音型中的第一个音形成高音的旋律线条;而左手则在前两小节先出现"阿尔贝蒂低音",并以重复音型奏出,而后再进入歌唱性旋律线条,用细腻的多个小分句形成悠长而又富有变化的语气,演奏者可以乐句为单位进行细致的练习。

(四)划分声部

这种分声部练习的方法,是把乐曲中的各个声部、各个层次分出来单独进行练习,在钢琴训练中应用比较广泛。

在一首作品中,有时需要用一只手弹奏几个不同声部的旋律线条;有时左右手分别弹奏一个声部;有时一个声部并不在一只手上,而是由双手共同完成,这些都可以分声部进行练习。

此外,在有些乐曲中,有时不同的声部还会互相交叉,有时不同的声部还需要用不同的音色和力度来表现。即使是中等难度的练习曲,也经常会出现多声部的现象,这就需要通过分声部的训练,把每个不同声部的旋律线条和层次区分出来。比如车尔尼作品299 No.27,其训练重点是以双手外声部为旋律线的练习曲,在训练中就可以使用分声部练习。

二、重复练习

重复练习法是指对乐曲中比较复杂的段落或者技术难点所在的段落进行重复练习,该方法对于解决准确性问题是非常有效的。比如克拉默《60首钢琴练习曲》No.13,通过重复练习的方法,针对前两小节的右手声部展开重点训练,从而形成运动神经的条件反射。尤其是每小节第一个音符在5指上,还标记着重音标记。因此,为了提高距离感的准确性,需加强4、5指的力度和发力的动力性,利用重复练习法,排除视觉的帮助,进行强化训练。

三、慢速练习

(一)放慢速度

慢速练习是解决各类技术难点最有效的方法,是一种最常用、最基本的方法。它可以使练习曲中特定的技术难点片断在不断的重复中,形成运动神经的条件反射,为下一步提速打下基础。

对于慢速练习,并不是越慢越好,在经过慢速练习技术难点片断得以攻克后,有些练习者一回到原速弹奏时就又会出现问题。因此,放慢速度练习时,不能缺少中速练习的过渡,要根据具体情况的进展设定合适的速度进行练习。

(二)放慢细节

慢练可能会破坏乐句的完整性,选用这种方法有一个重要前提,就是应当集中注意力去倾听自己的触键音色,从而保证慢练时的弹奏动作严格规整。

因此,在练习时,要时刻注意指触感觉、音色控制、音量变化以及音乐处理等。同时,选用这种方法时,还要注意各种细微的分句呼吸和大乐句的连贯性,保持正确快速的触键方法。另外,如果在演奏过程中需要使用踏板,那么踏板的使用也必须参与进来。

四、变化练习

在变化练习中,主要有节奏与触键的变化、速度与力度的变化,以及演奏技法的变化。

（一）节奏与触键

1. 变化节奏

在练习曲的训练中,变化节奏主要是指各种节奏型的变化。在实际训练中运用这种方法,可以训练每个手指的速度和重音,从而加强手指在演奏中的均匀与平衡。

车尔尼作品 299 中的 No.24,其中右手声部是快速音阶式的乐句,在演奏中应该先将一拍变化成附点音符,同时与其他不同的时值相结合进行训练。

2. 改变触键

在音阶的训练过程中,要改变触键的方式,这样能够产生练习不同音色效果的作用。如车尔尼作品 299 中的 No.11,其中第 19 小节要求演奏出的效果是轻快明朗的,需以积极主动的指触与放松的手臂动作相结合。故此,如果平时在音阶的训练中常训练不同的触键方式,不仅避免了练习时的枯燥,也为塑造不同作品的触键打下了基础。

（二）速度与力度

1. 变化速度

在音阶的训练中,可以采用多种方式进行快速跑动的练习,比如车尔尼作品 849 中的 No.23,在演奏中可以将乐曲设定为三种不同的速度进行练习。

第一种可以设定为 grave;第二种可以设定为 andante;第三种可以定位 allegretto。通常在演奏的过程中,不能一开始就使用超出标准的速度或是乐曲的原速,要循序渐进地进行,只有适应了一定的速度之后,才能逐渐使用原速演奏。

2. 变化力度

在钢琴演奏训练中,对于音阶的演奏,其力度变化也是非常重要的训练。训练时可以分别选用 pp 到 p,再到 f、mf、fff,如车尔尼作品 849 中的 No.13,在练习中可以通过力度变化训练大脑与手指的控制能力,比如对于开头的三行乐曲,每一行都要标有不同的力度,如 pp、mp、p,从而在不同的力度层次上训练音阶能力。

（三）变化奏法

在解决快速长琶音的准确性问题时,可以运用变化奏法的训练方法,也就

是通过改变奏法加强指尖的触键感觉,从而解决弹奏的均匀性问题。

在音阶训练的过程中,要随时改变奏法进行练习,但是要注意的一点就是指法的保持,比如,可以在训练的过程中将跳音片断改成连音或非连音片段,或将连奏改成跳音。如肖邦练习曲作品 25 中的 No.12,在训练中就可以使用变化奏法的方法,可以先将分解和弦变化成柱式和弦加单音或双音,同时提高琶音演奏的准确性。

第二节 钢琴课程模式教学

在钢琴教学中,对于不同类型的钢琴学习对象有不同的教学方法。就钢琴课堂来说,就有钢琴个别课、小组课、集体课等不同的课程类型。本节以具体的作品为例,针对不同的钢琴课程模式给出具体的指导。

一、钢琴个别课

(一)演奏巴洛克时期作品的实例分析

对于如何演奏巴洛克时期的作品,我们选择巴赫的《意大利协奏曲》作为范例进行教学分析。

巴赫一生创作了各种不同体裁的音乐作品,这首《意大利协奏曲》是他的代表作品,经久不衰。对于这部作品,数百年来已有全奏和独奏等不同的写作形式,作品充满了"意大利趣味",彰显出崇尚华丽的风气,该作品与《法国风格序曲》一起,被作为经典乐曲收入《键盘练习曲》第二卷。

《意大利协奏曲》三个乐章的速度均由快—慢—快组成,在第一乐章中,作曲家虽没有明确地在乐谱上指示速度,但通过对作品的分析,能够看出这是不太快的快板。

其中,第一乐章的主题 F 大调,表现出气势雄伟的音乐形象,整体感觉精神挺拔,铿锵有力。因此,在演奏这一乐章时,要注意突出每一部分的开端主题句,触键时要干净利索,在转调的过程中,音乐由 C 大调—bB 大调—F 大调,要将调性色彩的转换进行流畅自然的变化和衔接。此外,还要特别注意节奏的稳定性,突出强弱对比,节奏统一。

第二乐章是慢板乐章,在创作过程中是要模仿小提琴协奏曲来进行的,在

演奏过程中要注意右手旋律的鲜明性,左手三度音的演奏保持稳定的节奏。

因此,对于演奏者来说,在演奏第二乐章时,要注意速度的把握,不宜过快,同时掌握好节奏的律动,严格把控八分音符。同时触键要非常干净,从而营造宁静的气氛,旋律演奏要流畅,右手的装饰音声部要演奏得非常清晰。同时,对于第二乐章的 1~12、28~33、45~49 小节,要注意左踏板的控制。

第三乐章是全奏和独奏乐句的交替演奏,这一乐章的整体音乐形象轻快活泼。对于演奏者来说,在弹奏的过程中要富于动感,触键方式要明确清晰,合理运用断奏技巧,触键灵活有颗粒性。

由于《意大利协奏曲》第三乐章的全奏和独奏交替,音乐形象展现了对立感,在力度上对比鲜明,因此,要注意两手在同一声部上的音量和音色变化,配合左踏板的使用,恰当完成作品。

(二)演奏古典主义时期作品的实例分析

我们以贝多芬《c 小调奏鸣曲》(Op.13)为例,分析如何演奏古典主义时期的作品。这一作品就是著名的《悲怆》奏鸣曲,是贝多芬在被耳聋折磨时创作的,充分体现出贝多芬奏鸣曲的戏剧性、英雄性和交响性。

第一乐章为奏鸣曲式,悲壮的引子揭开序幕,级进上行减七和弦以附点节奏呈现,音调在上方四度、八度反复模进出现,使人仿佛听到轻轻的叹息声,引子的强弱对比鲜明,以下行半音音阶结束引子。呈示部从 c 小调开始,左手分解八度持续音具有召唤力量。副部主题为降 e 小调,左手舞曲性的伴奏充满生气,明快高音的色彩对比,增加欢乐的气氛。

演奏时要注意力度标记,要表现出强音记号(sf)的情绪张力,注意左右手连续不断的半音反向进行,整个呈示部在高潮强劲和弦中结束。展开部中的主部主题和引子结合,调性为 g 小调,左手分解八度持续音与音调形成对比。左手的旋律音与右手震音相结合,从高音 F 到低音 C 的下行过渡句引回主调 c 小调。

第二乐章为回旋曲式,主部主题清纯如歌,中音区旋律抒情,具有内在的情感和力量。第一插部 f 小调,旋律透亮清澈,左手和弦伴奏紧凑,情绪激动;第二插部右手旋律上下跳跃,左手曲调一问一答;主部主题以更精美的形式再次出现,音乐增加紧迫性。

第三乐章为回旋奏鸣曲式,富于幻想性格。主部主题轻快明朗,德国民歌音调,亲切舒展,颤音由三连音变成八连音,其中,长倚音需按时值演奏,短倚音尽可能快滑向主音。第二主题由八分音符构成,灵巧活泼,调性为降 E 大调。第三主题安静柔和,从降 A 大调经过降 E 大调再转入 c 小调,最后,主部主题再一次再现,进入尾声,表现出作曲家坚强不屈的意志。

(三)演奏浪漫主义作品的实例分析

对于浪漫主义时期的钢琴演奏,我们以肖邦《c 小调革命练习曲》为教学案例。

对于这首作品,在演奏过程中,要首先分析音乐作品。可以说,在这首作品中,肖邦将自己对祖国的全部热爱融入音乐中。乐曲热情奔放、情感交替频繁。

在教学中,教师应重视指导学生揭示音乐内容,而不是强调"炫技",为了对音乐的思想感情进行合理的把握,从情感、背景、内容等方面去分析肖邦的作品,能够帮助我们更好地认识作品。在演奏这首作品之前,我们理应对它进行分析,把握它清晰的旋律线条、丰富的织体、严谨的和声以及细腻的情感。作品为单三部曲式,以练习左手快速音阶跑动为目的,全曲八度和弦奏出铿锵有力的呼声,表现出极大的愤怒,以及作者内心强烈的愤慨。

乐曲引子部分为 4+4 的方正结构,8 小节,急促的 c 和声小调下行音阶配合着属和弦,使音乐效果震撼而有魄力,右手激昂的属九和弦效果配以左手强烈的音流,揭示出作曲家内心的强烈情感。

第 29~48 小节是第二段,其中第 29~36 小节情绪平和,旋律转调结构为 #g 小调—#d 小调—#f 小调—#c 小调—#g 小调。高声部旋律高亢,低声部相比更为平静,表现出伤感与悲哀的情绪,而下行音阶则反映出强烈愤慨的情绪。第 37~40 小节,音乐发出愤怒的狂吼。第 41~48 小节为经过句,由引子改动而成。第三段为再现段,添加了装饰音,加深了旋律的表现幅度。第 69~84 小节是结尾部分,以悲痛愤怒的情绪结束。

(四)演奏印象主义时期作品的实例分析

对于印象主义时期的作品,我们以德彪西的《月光》为例进行教学分析。这首作品旋律柔美、调性浓郁,结构类似一个使用对比中部和综合再现的

三部曲式(图3.1),和声清澈、织体流畅,作曲家以轻柔的笔触,描绘了月光下的美妙景致。

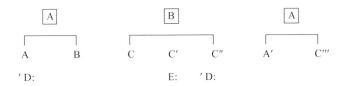

图3.1 《月光》曲式

德彪西的《月光》比较偏重表现旋律,乐句、乐段的结构十分清晰,主题气息悠长,音色纯净。歌曲结构中"分节歌"的结构特征十分明显,虽然没有古典作品中那种常见的方正结构,但句法结构层次分明。尤其是作品的第一段出现一串平行三度音程构成的加厚型旋律,展现了丰富的织体结构。

乐段主题整体呈下行运动的趋势,舒缓而悠长。旋律产生一种神秘而朦胧的意境,上下起伏,在调性的设计上,大部分主题都没有脱离D大调式的领域,只在后面的发展段落中,才出现了混合利底亚的降七级和利底亚的升四级音程。

作品尾声由分解和弦及琶音构成,强调降七级构成的旋律进行,调式交替变换,调性色彩模糊,整体音响柔美飘然,速度缓慢减弱。在乐曲的最后,音乐以主和弦琶音结束,沉浸在意犹未尽的氛围中。

(五)演奏中国钢琴作品的实例分析

中国钢琴作品有其民族化的音乐语言、音乐风格,并蕴含着中国艺术的美学意韵,在演奏时,需注重表现中国音乐"线性美"的旋律特点。有的作品因为是民族器乐改编曲,需用丰富的音色去模仿民族乐器的音色特点,而音乐中的"寓情于景""借景抒情"的意韵,则更需演奏者从美学的角度去理解和阐释。以黎英海的钢琴作品《夕阳箫鼓》为例,该曲共分11段,从主题自身延展,每一段为一转,内容所反映的意境分别是:江楼钟鼓、月上东山、临水斜阳、风回曲水、花影层叠、水深云际、渔歌唱晚、洄澜拍岸、桡鸣远濑、欸乃归舟、尾声。每一转为一个新的意境。

这首乐曲全曲模仿琵琶、笛子、箫、古筝等多种民族乐器,以整体的结构、

完整的乐思去吸引听众,并不重视浓郁的和声与复杂交织的旋律线条。在音乐布局上,十分注重横向旋律的线条,自然明朗。乐曲"散板"节奏,以模仿"江楼钟鼓"开始,以双手交替轮指来演奏。乐曲的第 34~38 小节,这一部分模仿了笛子嘹亮清脆的音色。乐曲的第 59~68 小节,左手交替的旋律,模仿了箫与古琴合奏的音色,演奏的时候注意高声部要演奏得悠扬、轻盈,低声部要低沉而具有古韵。

除了二胡、箫、笛子等音乐的模仿外,作曲家还用高八度的二度音程来模仿木鱼的音响,给人感觉十分灵动。此外还有琵琶扫弦的模仿。

二、钢琴小组课

钢琴小组课不同于钢琴个别课,因为学生人数增加,所以在教学过程中要融钢琴演奏、教学法甚至发展史等相关内容为一体,虽然所教授的乐曲内容大致相同,但这种课堂采用大小课相结合的授课办法,授课方式集欣赏、对话、研讨于一体。

(一)讲授巴洛克时期作品的教学实例

对于小组课的授课,我们以斯卡拉蒂的奏鸣曲为例,进行小组课的教学分析。

斯卡拉蒂是意大利著名的作曲家、羽管键琴演奏家,一生创作了 555 首羽管键琴奏鸣曲,其中以 K54、K233、K375、K430、K461、K502、K521 七首最为著名。

分析斯卡拉蒂的奏鸣曲,能够看出他创作的典型特色是大量运用三拍子,这种拍子的舞蹈性质很强,能够表现出幽默喜悦、明亮欢快的感情,具有浓郁的意大利风格。除了舞蹈的三拍子乐曲外,斯卡拉蒂奏鸣曲的另外一个特点就是鲜明的切分节奏。这样的节奏音型使得音乐更加活泼,如斯卡拉蒂《D 大调奏鸣曲 K430》就是这样一部作品。

这首奏鸣曲和声单纯,乐曲的主题单一,具备初期奏鸣曲的特征,轻快的三拍子舞曲节奏律动,表现出活泼欢快的舞蹈场面。颤音的运用使音乐更显宽广和舒展。在这首作品中,作曲家运用了多种素材的对比,加重三拍子的强弱感觉,旋律中间偶尔运用大跳音程,增添乐曲的活跃气氛,左手八度大跳及

连续八度音程的二声部结构,使得乐曲层次分明。

在教学过程中,教师可以先行布置练习任务,在上课的过程中可以先让学生进行音乐欣赏,进而展开讨论,然后再请学生们演奏,在学生之间展开演奏与讨论相结合的教学模式。从而对乐曲的结构、演奏技法以及情感处理进行全方位把握。

(二)讲授浪漫主义时期作品的教学实例

对于浪漫主义时期的作品,我们以拉赫玛尼诺夫的作品《悲歌》为例,进行钢琴小组课的教学分析。

《悲歌》调性为 e 小调,全曲充满了对逝去的、不可再现的人物事件忧伤的回忆。在创作中,作曲家用小调奠定了悲伤基调,乐曲旋律非常流畅,而且从旋律中透出来的悲剧性,成为该曲最大的特征。全曲 A—B—A 三段体结构,共有五个长乐句,开头引子用较大跨度琶音音型,引出主题。

第一句 7 小节,从 $g2$ 开始慢慢地向下方二度或三度迂回下行到 $e1$,第二句 8 小节,三连音上行把旋律又带到 $g2$,紧接着旋律迂回下行,描述了作曲家低落的心情以及感伤的悲叹之情。第三句 8 小节,采用三连音幅度的上行,加强了感伤语气,表达复杂、挣扎的感觉。第四句 8 小节,四分休止符的运用,让人有空隙得以深呼吸一口,在最后运用强劲的和弦彻底宣泄情绪。第五句 7 小节,下行五连音和三连音的使用,生动地描写了低落的心情。

音乐 B 段旋律层次分明。高声部采用幻想式流动音型,左手低声部旋律沉重稳定,整体呈现出跨度较大的上下行,左右手虚实结合的方式,表达了作曲家现实与理想的碰撞。在这一部分,作曲家大量运用大小二度的迂回上行,这些大量迂回和弦的使用展现出对命运的抗争。

再现部的旋律是一长串三度音程的上下行,这种流动的旋律音型展现出悲伤的奋起抗争。

三、钢琴集体课

(一)特点

1. 授课方式

钢琴集体课不同于钢琴个别课。在钢琴集体课的教学中,教师可以运用

多媒体设备进行教学,教学方法可选用示范、启发、赏析、师生互动、学生间交流观摩等方式。

在课程中,这样的合作性配合,可以让学生充分发挥出每一个人的"创意",锻炼学生的合作精神。比如,针对一首钢琴作品,可以由学生分别弹奏不同的声部,教师从中进行指导,这样的方式不仅可以听到不同的声部线条,而且能够听到彼此的演奏效果,充分体现出钢琴集体课不同于其他课的独特优势。

对教师来说,授课要从不同的方面入手,具体可采用以下步骤:

(1)根据教学目的精选教材。

(2)将理论讲解与实践相结合。

(3)明确讲解课后练习的目的及重难点。

(4)在课堂中评价和总结学生的练习结果,提高练习效率。

(5)阶段性地强调和总结演奏中应注意的问题。

2. 授课流程

针对具体的教学内容,钢琴集体课可以采用以下流程进行教学:

(1)充分合作,培养合作意识。

(2)让学生依次进行弹奏,掌握不同调性的音阶以及原位、转位和弦。

在钢琴集体课的教学中,教师要具体问题具体指导。练习中,要先集体弹奏,然后进行视听赏析,从曲式、调性、和声、节奏、音乐形象、触键方法、句法关系、踏板等方面把握乐曲。

在经过集体弹奏之后,通过"群体动力"效应共同寻找解决问题的路径,让学生相互观摩,激发学习兴趣和协作意识。对于教师而言,要在这一过程中,探寻师生互动的方式,在分析中明确如何因材施教。

3. 授课内容

巴赫的《二部创意曲》No.1,调性为 C 大调,主题形象舒展而富有歌唱性,对题中的下波音动感十足,两种具有不同音乐性质的动机形成了对比。因此,在演奏这首作品时,要将不同音乐效果结合的趣味予以鲜明地表现,同时注意主题弱起的节奏特点,休止符的位置乐思勿停顿,仍需关注乐句的呼吸及衔接,演奏的速度可选用中速,整体演奏要自然、平稳。

教师可以先让学生进行视听赏析,对主题与对题的音乐性质进行讲解,可由不同的学生分别进行演奏,让学生相互聆听对方的演奏。此外,需将促成音乐发展所运用的材料组合方式进行讲解,教师还需针对每一个学生的具体问题给出具体指导,从而使学生从整体上把握这首作品的音乐特点。

(二)车尔尼《钢琴流畅练习曲》Op.849 的教学分析课例

车尔尼的作品是钢琴学习过程中非常重要的技术进阶作品,而且由于这部作品的技术点比较集中,所以非常适合在钢琴集体课中进行训练,从而帮助学生提高能力。

1. 音阶训练

在车尔尼练习曲中,首先要进行的就是音阶训练,其中 No.6、8、11 属于直线型音阶练习。这种音阶的训练,其侧重点在于手指的跑动,尤其是着重于训练大指的横向运动。因此,在练习过程中,3、4、5 指触键要干净利索。

No.9、14、18、23、30 为波浪形音阶,这几条的训练着重大指转指及手腕、手臂的移动。其中 No.23 要注意其音程的复杂关系,No.30 主要训练双手平行八度。

此外,对于 No.16 和 No.21 来说,要着重训练五度内的断奏和弦,同时加强半音阶的训练。

2. 琶音训练

这部分练习需要加强大指横向运动能力,同时在演奏中注意手指的伸张,尤其是演奏琶音时,要注意指法的正确使用。No.25 是短琶音练习,要注意手指与手臂结合时运动时的把位触键要有力度;No.24 是切分节奏琶音训练,演奏时要注意左右手的节奏。

3. 轮指训练

轮指在钢琴演奏中也是一个技术要点,在演奏中要加强训练。在车尔尼 849 中,No.12、26 都是轮指练习,在弹奏过程中,指尖要结实、触键要敏锐、手腕要灵活,尤其是 No.26,要注意手的伸张和收缩。

4. 阿尔贝蒂低音型

这种低音音型是极具特色的一种伴奏方式,在演奏过程中要注意右手旋律句法及起伏,其中,No.2、5、7 都是左手用阿尔贝蒂式写成的,在弹奏过程

中,左手动作要流畅、连贯。尤其是 No.7,其左手伴奏要注意保持音符时值,右手高声部旋律线要弹出,中间伴奏音型要控制好音量。

5. 双手交替训练

双手交替在钢琴演奏中也是一项重要的技术,尤其是在大型乐曲中,极为常见。在训练过程中,要注意两手交替弹奏的动作要自然协调,不可留下衔接痕迹。其中 No.10 训练两手交替的连接弹奏,No.29 训练两手音阶交替弹奏。

6. 装饰音和颤音

No.17 是装饰音技术练习,手指要独立,弹奏要轻巧,保证旋律音的流畅。No.22 是颤音练习,手形要平稳,腕部放松,手指要弹得轻巧、干净。

四、成人钢琴课

(一)特点

由于成人在生理上已完成发育,对于有一定难度的教学内容,演奏技术往往不易提高,但成人的心理成熟水平可以使他们更深入地理解音乐作品,更好地体会艺术情境。

因此,从总体来说,成人学生比少儿学生显现出更多的优越性。在钢琴教学中,钢琴教师要充分考虑成人学生的生理和心理特殊性,从而制定有针对性的教学目标和内容。

针对成人钢琴教学来说,教师要具备灵活掌握教学内容的能力。对于成人而言,在教学内容、教学方式、教材选择和教学进度上都有特殊性。教师要针对不同学生的读谱能力有的放矢地调整教学计划。

此外,由于成人的理解力相对较强,归纳规律的能力也较高,教师要掌握好教学进度,在教学中尽快让他们熟悉各种大小调的音阶、琶音等。同时,与少儿学生相比,成人钢琴学生有相对丰富的人生经历和情感体验,在演奏中较容易把握音乐作品的内涵和风格,因此,对于教师来说,可以将技术技巧的训练与音乐语言的训练进行交叉融合。

(二)目的与过程

1. 目的多元性

成人钢琴教学的目的是教学研究的切入点,通过钢琴教育,培养成人学生

的音乐感知力和思维创造力,这也是教学活动的预期结果。因此,成人钢琴教学的目的具有多元性。

在实际钢琴教学中,在教学进度、计划、教材选择上,教师都应该以提高学生的实际演奏能力为重点,在教学中促进学生素质的提高和人格的完善,帮助他们提高综合素质,完善自我认知心理,提高音乐水平。

2. 过程整体性

在成人钢琴教学中,由于成人学生的理解和接受能力较强,教师在进行理论讲解时,需着重于循序渐进的系统性和过程的完整性,充分运用归纳总结的方式,对技术类型的演奏方式、技术的运用与音乐的对应关系、二度创作的思维切入点进行讲解和示范,提高成人学生发现问题、解决问题的能力,为其将来的实践打下基础。

(三)教材与教法

1. 教材选择

在成人钢琴启蒙教学的内容安排上,教师应该把更多的精力放在基本技术训练上。例如,多选择像《哈农钢琴练指法》这样的教材,进行手指和键盘的训练;此外,还可以选择车尔尼系列的 Op.599、Op.849、Op.749,针对不同类型的演奏法进行训练。

此外,对成人钢琴教学来说,要进行奏鸣曲和大型钢琴作品的学习。在实际训练中,通过选择经典作品,来掌握不同时代、不同作曲家的主要风格。

需要注意的是,由于技术水平的局限,在钢琴作品的选择上,很多作曲家的代表作不太适合成人的启蒙教学,针对成人的曲谱训练,我们可以选择以下内容。

(1)车尔尼 Op.849 中的练习曲 No.8、No.9、No.11、No.15、No.18、No.23。

(2)车尔尼 Op.299 中的 No.2、No.7、No.8、No.9、No.12、No.18、No.19、No.24、No.25、No.34、No.36。

(3)车尔尼 Op.740 中的 No.5、No.14、No.21、No.28、No.40、No.49 等。

(4)巴赫的二部创意曲中的 No.1、No.8、No.9、No.14。

(5)巴赫三部创意曲中的 No.3、No.8、No.12、No.15 等。

(6)巴赫的《十二平均律》(上)中的 No.5、No.6、No.8、No.15、No.17、

No. 21。

（7）巴赫《十二平均律（下）》中的 No.5、No.6、No.15 等。

（8）克莱门蒂 No.21。

（9）莫什科夫斯基 Op.72 中的 No.2、No.12。

（10）肖邦练习曲 No.2、No.5、No.6、No.8、No.12。

2.教学方法

（1）案例式教学。

在钢琴教学中,案例教学能够培养学生的实际能力,对于成人学生来说,案例式教学能在较短的时间内达到预期的教学目的,扩展专业知识。通过案例学习、分析、演奏等,帮助学生提出问题、分析问题、解决问题,使学生获得直接感受。

这样的方式能够正确评价演奏过程中的问题,加强分析问题的能力,培养独立思考和总结归纳的学习本领。

（2）合作式教学。

在教学过程中,尤其是对于成人学生,合作学习十分重要,教师要改变以往的教学方法,充分调动学生的参与意识和主动性,针对成人心理特点,加强教学参与性,为他们解决问题提供建设性的建议和方法。

（3）互动式教学。

在教学实践中,互动式多边教学可作为成人钢琴教学的主导方式。选用这样的教学方法,能够强调教学活动中的多边性,极大地调动学生的主观能动性。因此,提倡师生之间、学生之间的多边活动,充分利用学生已有的经验,启发其独立思考。

此外,这样的教学方式还能形成一个立体信息交流网,使师生能够结合自己的学习和工作体验,从各种不同角度提出有创见的、新颖的教学问题。

（四）教学技巧

在成人钢琴教学过程中,如何在短时间内,让学生尽可能多地接触钢琴作品,这是一个重要的课题。教师在教学过程中,要充分利用现代化的影音技术,使大量的音像制品成为课堂教学的重要教学参考资料和欣赏内容。

此外,还可以让学生通过现场视奏了解自己的知识储备,练习思维的习

惯,并进行补充和指导。还要充分考虑成人与少儿不同的思维模式,需有针对性地采取适合的教学方法,使教学内容符合成人学生的特点和水平,从而获得较好的教学效果。

许多成人学生已有的一些不良弹奏习惯根深蒂固,阻碍他们在演奏技术方面的提高。因此,在成人钢琴教学过程中,要针对成人钢琴学生的生理和心理特点,采取一系列特殊的、对钢琴演奏技术训练行之有效的方法。

1. 纠错与指导

在钢琴教学中,纠正与指导学生的弹奏方法非常重要。对于钢琴教师而言,如果自身没有掌握正确的弹奏方法,是无法担当起传授任务的。

因此,在成人钢琴教学中,教师应当把掌握正确的基本弹奏方法作为首要教学内容。同时,在教学过程中,应对学生在弹奏方法上不正确的现象予以分析,有的情况属于演奏方法不科学,需予以及时纠正;而对于演奏方法本身并无错误,但由于不能更准确地揭示作品的音乐形象或无法达到作品所要求的速度,则需向学生解释采用最优方案的原因,如此经过反复的对比、筛选和总结,提高其对技术与音乐之间对应关系的认知,积累丰富的实践经验,最终使其演奏能力有一个飞跃式的提高。

2. 练习与强化相结合

在钢琴演奏过程中,非连奏和连奏是两种重要的弹奏方法。对于教师而言,要在教学过程中,先详细讲解这两种演奏方法的原理,并通过对基本原理所延伸出的各种技术类型进行拆解和比较。此外,在演奏方法中,指触的力度、速度、触键面、高度、方向;手指与手臂及身体能量的运行范围、运动幅度;人体气息的厚薄的配合;对音乐形象、意境及效果的提前酝酿及具体运作等,都构成了原理中的各种变化元素,而各种元素的搭配与组合,则形成了丰富的音色和音乐表达。由此可知,在教学过程中,虽然手指基本练习起到了锻炼手指机能的反应、能量、耐力、准确性等,但除了强化手指的功能,更重要的是对原理中的各种"变化元素"的认知和其作用,而教师在为学生进行教材的选择时,对每一项技术课题的分析、强化和巩固,形成了学生的技术"仓库"。所谓的"强化",不单指强化指力,还应包括对各种技术课题的认知和掌握。

此外,教师还要考虑到,由于学生本身在弹奏技术技巧方面常存在一定的

偏差或误区,而在改变错误的旧习惯方面,有的学生可能会有抵触心理,对于教师的教学安排会感到不解或焦虑,从而放弃学习。因此,教师还要注意安抚学生的不良情绪,以坚持对训练要点的严格要求为前提,在安排教学计划时,教师应提前做好沟通和解释,让学生建立改进不良习惯的信心,以严格的执行力配合老师顺利完成教学任务。只有这样,才能在演奏能力上获得明显的改善。

第三节 钢琴综合能力提升教学

钢琴教学是音乐教育中重要的内容之一,在教学当中,不仅要注重技巧的训练,而且还要重视学生综合能力的培养。在钢琴教学中,要以学生为主体,融合与教学内容相关的文化,并贯穿在教学的各环节当中。

一、学生音乐鉴赏能力的培养

(一)培养学生音乐鉴赏能力的重要性

1. 激发学生的音乐学习兴趣

为了使学生获得显著的学习成效,教师应该营建轻松、愉悦的音乐课堂气氛,激发学生的兴致,调动其音乐情感。教师在钢琴教学的过程中,可以为学生演奏不同风格的钢琴作品,要求学生在欣赏钢琴曲目后,对曲目风格的不同之处进行辨别。教师组织学生之间互相探讨,可起到活跃课堂气氛的功效。教师可以在学生探讨之后,解说课程的内容,待学生对钢琴理论知识充分理解之后,再以举例说明的方式使学生对钢琴知识的内容进行深入理解。

2. 培养学生的想象力

在学习的初始阶段,学生的音乐想象力和联想能力普遍处于薄弱的状态,为了培养学生的音乐鉴赏水准及音乐想象力,可以在学生学习作品含义、作品的创作背景等方面时,激励学生发挥自身的想象力,加深对音乐作品的全面领悟。教师启发学生音乐想象力的方式应建立在对作品的音乐本体分析的基础之上,如对音乐形象的定位需通过指导学生对调性、和声、旋律、节奏、速度、表情术语等多方面的分析,再结合作品的时代背景、所属的音乐风格体系、作曲家的音乐语言特点等方面的情况,对学生进行音乐形象的启发,并通过对音乐

形象的确认,选择适合的演奏方式去表现。

(二)学生音乐鉴赏能力培养现状分析

1. 学生音乐基础参差不齐,增加了教学难度

由于学生的音乐基础参差不齐,所以学习的效果不仅受到学生个人学习兴致的影响,还受到家庭教育背景等因素的影响。教师为了确保教育教学策略的圆满完成,对于音乐及钢琴基础薄弱的学生,需对其培养的方向进行调整,着重于在课堂上对钢琴演奏的基本方法进行细致分析、归纳和总结,在选择曲目方面,难度不可过大,需在其力所能及的范围内,着重于对演奏方法、不同音乐风格的讲解,并建议其通过即兴伴奏课及担任声乐、器乐、声乐伴奏等艺术实践的机会,培养在未来工作中适应基础钢琴教学及中小学音乐教师的能力;而对于音乐及钢琴基础较好的学生,则多提供其舞台表演和观摩学习的机会,使其通过舞台锻炼,不断总结舞台表演的经验,改进其演奏中的不足。

2. 教学方法单一,培养效果不理想

为了使学生积极主动地学习,提升音乐鉴赏能力,打好乐理知识的基础,教师要与学生建立友好、平等的师生关系,营造愉悦、轻松的课堂气氛,以此来激发学生的学习兴致。在实践中,教学效果不理想的一个主要原因在于,教师没有转变教学观念和采用丰富的教学手段,没有根据学生的差异性以及学生的学习特征进行教学。若要提升学生的音乐鉴赏和审美能力,需要有相对应的教学方式,单一的教学方式无法满足学生的学习需求,也无法培养学生的综合音乐素养。

3. 教学资源不够充足,无法满足学生的鉴赏需求

如果教师在教学时缺乏充足的教学资源与内容设计,将无法开拓学生的艺术视野,若学生仅限于对数量有限的某些曲目的了解,是无法提高艺术鉴赏力的。教师在教学过程中,可引领学生聆听不同风格的钢琴作品,并指导学生"透视"不同演奏家诠释作品时的音乐表现方式,而不是让学生去复制演奏家的音乐处理,因为无论复制得多么完美,都无法培养独立思考的能力,而聆听演奏家的演奏只是学习和增强音乐鉴赏力的方式之一。

（三）钢琴教育视角下学生音乐鉴赏能力的培养策略

1. 开展差异化教学，满足学生的多样化需求

教师必须对班级中的不同学生的音乐基础差别进行全面的了解，才能有效地开展钢琴教育教学活动。教师只有在全面了解学生状况的基础之上，才能对自身的教学手段进行创新，区分层次、区分差别地开展教育计划。比如，根据掌握钢琴知识的情况将班级内的学生分为 A、B、C 三组，C 组是钢琴零基础的学生，应该先对学生的学习兴致进行培养，之后再对学生的音乐鉴赏能力进行培养，教师主要为 C 组的学生讲授钢琴的基础知识；B 组是对钢琴有了解但是基础尚不稳固的学生，教师主要对 B 组学生讲解教材内容，使学生对教材中的知识进行熟稔掌握；A 组是钢琴基础较好的学生，A 组学生能够熟练掌握教材中的知识点，在这样的前提下，教师可以着重培养学生的音乐鉴赏能力，让学生阅览与钢琴作品相关的书籍。

2. 创新教学思维，营造愉悦的课堂氛围

轻松、愉悦的课堂气氛可以使学生的音乐鉴赏水平得以培养，审美能力也得到提高。为了使学生对钢琴作品进行深入地领悟，教师必须对自身的教学观念进行不断更新，在教学过程中，可将学生作为主体，除了讲授所演奏作品的演奏技巧及音乐内容之外，还可以通过讲述相关知识，引领学生聆听、比较不同演奏家的演奏，逐渐拓展鉴赏的角度，并进入自主学习的轨道，从而培养其音乐鉴赏力，也使课程具有灵活性的特点。

二、钢琴教育中即兴伴奏能力培养路径

（一）提高音乐教师自身的教学能力

从一定程度上说，教师的教学水平与学生的能力培养有着最为直接的关系。对于音乐专业教师来说，要培养好学生即兴伴奏的能力，自身就必须拥有强硬的综合音乐素质。就钢琴即兴伴奏的教学来说，音乐教师必须具备创编、弹奏能力，以及自弹自唱、实际伴奏的优秀素养等。只有这样，音乐教师才真正有能力为学生的钢琴伴奏能力的培养做出贡献。首先，音乐专业教师在任教之前，就应当保证自己的专业素养，有意识地提高即兴伴奏的能力，使自己能够完全胜任当前的教学要求。其次，音乐教师在执教时，应当本着实事求是

的精神,结合学生实际情况,及时调整和优化教学方式。虽然音乐专业的在读大学生,其弹奏技能已经具备了一定的基础,但是对于钢琴即兴演奏来说,其基础性理论与技能还是很缺乏的。

音乐教师要注重学生基本能力的培养,比如手指练习、踏板动作等。良好的弹奏基础是提高学生即兴弹奏能力的重要前提。这里需要着重强调的是,实际演练是非常重要的,但是在训练中,教师切忌操之过急,而要循序渐进,可以先选择一些简单的音乐,帮助学生快速进入状态、熟悉键盘。这样从易到难的训练内容,不仅可以让学生打下坚实的基础,还可以帮助学生树立自信心,激发学生的学习兴趣。

(二)发挥乐理课和正谱训练的价值

一般来说,钢琴的即兴伴奏教学不同于普通的基础课程教学。即兴伴奏是基于具体的音乐作品来进行理论分析和实际操练的。因此,它更强调以坚实的理论知识作为支撑。那么,音乐教师完全可以在平时枯燥乏味的乐理课程的教学过程中,将即兴伴奏融入其中,这样不仅可以让学生实现从理论到实践的转化,进一步深入了解乐理知识,同时又锻炼了即兴伴奏的能力,一举两得。同时,钢琴正谱的学习也有利于培养学生的即兴伴奏能力。这是因为正谱通常集乐理知识、伴奏技巧(包括和声、曲式结构、指法等)于一身,不仅具备丰富的音乐理论,还对伴奏技巧有详细的讲解。很显然,加强正谱训练,不仅能够让学生加深对乐曲的情感理解与体悟,还能在无形中提高学生的即兴伴奏能力。这就能够让学生在实际的伴奏演练过程中融入情感体验,而非僵硬的、单一的技巧展示。在这种心境中展现出来的伴奏表演是具有艺术魅力的。

(三)优化即兴伴奏的教学内容

在教材和教学内容的选取过程中,能够选取的钢琴伴奏很多,不仅可以是钢琴曲或公众创作的曲目,还可以是经典民谣或国内外经典的艺术曲目。

想要大幅度地提高学生即兴伴奏的能力,促使学生形成良好的专业素养,音乐教师就必须要着眼实际,合理安排与优化当前的教学内容与模式。首先,要注重钢琴基础的训练。在大学生入学之前,有的学生可能已经掌握了一定的基础技能,但是有的学生的基础就显得比较薄弱,缺乏基础训练。面对这种情况,就要求音乐教师做到有的放矢、因材施教,针对学生良莠不齐的钢琴技

术水准,根据学生的差异性制订不同的学习计划,采取不同的学习手段,帮助学生集体缩小水平差距,尽量使全体学生保持在相对一致的水平上。其次,教师在实施教学的过程中,还应当突破传统课程的束缚,与时俱进,通过各种新式教学手段来拓宽学生的视野,丰富获取知识的途径,使得学生广泛了解不同音乐类型的伴奏技巧与风格等,还可以针对一些特别优秀的音乐作品进行具体分析,鼓励学生发表自己的意见和感受。最后,在欣赏音乐作品时,不能只是为了看而看,为了听而听,教师应当要求学生对钢琴作品进行分析,包括和声结构、织体等,对于格外优秀的伴奏片段可以记录下来,并指导学生进行实际运用。

钢琴即兴伴奏虽然在表演中处于辅助性、陪衬性的地位,但是正因为有了伴奏的陪衬,才使得音乐能够完整而完美地呈现出来。钢琴即兴伴奏的艺术性要求很高,其技术性的要求也极其高。这对于伴奏者本身来说就是个难度很高的任务。对于音乐专业的学生来说,钢琴即兴伴奏也是需要花费很多心血去钻研的课程。针对高校音乐专业的教师来说,如何在施教中培养和提高学生的钢琴即兴伴奏能力则是需要重点关注的问题。这不仅要求教师要提高自身的专业本领,还要求教师将即兴伴奏的教学与其他教学内容紧密结合,同时还要根据具体情况,灵活、优化教学方式等。总而言之,音乐教师应当全力以赴,不断学习,积累教学经验,善于总结与反思,为新时代的发展培养更多、更优秀的艺术人才。

三、钢琴教学中的学生创新能力培养策略

(一)探析高校钢琴教学中学生创新能力的培养原则

1. 自主、合作、探讨

第一,教师应为学生营造独立、和谐、民主的学习气氛,在钢琴教材的使用中,可运用四手联弹、双钢琴、协奏曲等体裁的作品,使学生在合作的过程中,有与合作者共同探讨、自主学习的体验,而后教师再就合作的学生演奏的不足之处进行补充和改进。第二,教师应该激励学生在学习了相关作曲基础课程之后,进行简易的钢琴作品创作的尝试,教师可给出对作品进行改进的建议,并与学生共同探讨调整的方向和所要达到的艺术效果,令学生体会到钢琴乐

曲的创作过程。

2. 发展、总结、优化

为了实现科学合理地培养学生创作能力以及改善钢琴教育教学体系的目标,应该采取下列几种方式:第一,教师应该在教学实践中注重培养学生的创新能力,坚持育人发展的体系。第二,教师进行钢琴教学时,应该对学生的创新水平加以了解,对学生创新水平的发展做出归纳总结。第三,改善钢琴教育体系,利用教改将培养学生创新水平的重点进行牢牢把握。让学生之间互相观摩学习,学习他人的长处,以改进钢琴作品创作的不足之处。

(二)探析高校钢琴教学中学生创新能力培养的阻力

1. 高校钢琴教学存在方法单一的问题

高校内的许多音乐教师都要求学生在学习实践的过程中,依据教师设定的轨迹开展学习,以确保达成教授学生掌握音乐基础知识以及音乐技巧的教学目的。这就导致了学生的钢琴思维被束缚在一定的范围内,无法摆脱固有的教学方式的影响,钢琴思维得不到变通,从而导致学生的创新水平下降,对学校的钢琴教育教学效果产生负面影响。

2. 高校钢琴教学存在体系僵化问题

在培养学生的创新能力时,应当注重实效性、发展性与灵活性,这主要是因为,学生在持续深入地了解钢琴技能与知识后,钢琴素养得到了增强,传统的教学体制将无法适应学生的发展,因此,钢琴教师应当持续创新教学内容,革新教学手段,以促进教学体制的发展与创新,提升新时代学生的创新水平。但是,目前一部分高校的钢琴教学体制过于陈旧,教师的教学实践思维缺少创新,难以提升学生的创新水平,最终导致高校钢琴教学的品质大打折扣。

3. 高校钢琴教学存在缺乏创新意识的问题

首先,一些高校对于提升学生的创新水平没有予以足够的重视,不注重"双创"人才的培养,故而难以引导钢琴教师进行教学改革;其次,高校钢琴教师在教学过程中经常处于主体地位,却忽略了学生的实际需要和创新;最后,高校钢琴教师的实时教研活动开展不够,缺少创新精神,难以改善高校钢琴教学中的不足,因此,学生创新能力的培养难以达到理想的效果。

（三）探析高校钢琴教学中学生创新能力的培养方略

通过分析高校钢琴教学中培养学生创新能力所存在的困难,可以了解到,教师的教学手段、教学体制与教学观念普遍存在问题,这已经成为阻碍高校学生提升创新水平的重要原因。因此,钢琴教师应当了解教育体制,革新教学观念,改进教学手段,为钢琴教育配置灵活的资源,进而推动钢琴教育事业的发展与进步。

1. 丰富钢琴教学方法

丰富的教学方法,可以使学生的创新能力得到扩展。比如,教师可以使用"小老师"的教学方法,站在学生的角度进行钢琴教学活动,鼓励学生提出问题,激励其努力提高音乐素养,并提高其预习效果;在学习小组讨论时,还可以让演奏水平较高的学生介绍自己的学习方法和上台心理调节方式,为培养学生的创新能力打下良好基础。

为了调动学生自主创新的精神,可以让学生自己设计一堂钢琴课,在模拟课堂中找到需要主动去了解的知识点。教师在评价的过程中,对学生的自信心进行培养,使学生勇敢地去思考和实践,在模拟课堂的锻炼中不断养成勤于思考,组织课堂内容,灵活运用各种教学方法服务于教学的能力。

2. 优化钢琴教学体系

为了使教师的教学手段科学化,并且站在考核、管理、评价等角度重视培养学生的创新水平,在设置钢琴教育目的时,应该根据学生掌握钢琴知识情况、教学内容、教学条件、育人能力、教改需要等方面进行考虑,将钢琴教学的观点摆正,确保教学考核、教学体制、教学评估等环节是协助培养学生创新水平的,将教学改革、知识讲解、资源调配、提高能力与培养学生创新水平相结合,改善钢琴教育体系。比如,教师可以与社会合作组织学生参与钢琴演奏活动,举办钢琴作品创作比赛,激励学生演奏自己创作的作品,以积累演奏经验以及钢琴新作品。为了培养学生的创新水平,可以实施学校"双创"人才培育策略,每周都举办钢琴创新观念的传播活动,使学生的生活与学习充满创新,促进钢琴创新的氛围产生,在"理论＋实践"的教学方式中,科学合理地对学生的创新水平进行培育。

3. 更新钢琴教学手段

为了丰富钢琴的教学手段,可运用智能设备系统,还可组织学生进行教学实践活动,通过创建实践实习基地,使学生真正走入钢琴基础教学的实践中。学生通过在实习基地的教学活动,不断丰富其教学思维和教学手段,选择具有灵活性、趣味性、思维新颖的教材,在教材的使用过程中,融入个别课、小组课等多种课型,开拓有创意的教学方式。

四、钢琴演奏中的心理调控与培养

(一)钢琴演奏的心理探究

音乐艺术的价值是通过音乐创作、音乐表演、音乐欣赏三个环节来体现的。作曲家从自身感情出发,创作出表达某种特定情感的作品;表演者用他们的技巧和感受把各种符号变成音响;欣赏者随之欢快、悲哀、激越……创作、表演、欣赏三者无不由心理出发又作用于人们的心理。

演奏心理是指钢琴演奏者在演奏过程中的心理活动,这种心理活动是在演奏实践中发生的认识活动,诸如演奏的欲望、演奏的动机、感情的强烈表现与控制、记忆、想象,克服"杂念"、应变心理、临场状态等。在这个过程中,钢琴演奏者从最初对乐谱符号形式的准确感知到作品整体的把握,从对作品意蕴的深入发掘到音乐内涵的深刻体验,最终达到美感与技巧的统一,完成审美感受的生动展现。可见,演奏者的心理活动是很复杂,但它又往往被教师与学生所忽视。因此,教师和学生应该加强对演奏心理学的认识和研究,这不仅具有重大的理论意义,同时也具有多方面的实践意义。这里只是根据钢琴教学实践中碰到的有关问题,从心理学的角度加以初步探讨。

进行钢琴演奏的第一步就是读谱视奏。钢琴谱较其他乐谱复杂,眼睛同时要看两行谱表,既有主旋律,又有各种和弦和伴奏音型,既有几个声部的同时进行,又有不同指法、各种符号以及脚踏板的运用等,依靠视觉的量大面广。在实际弹奏中,眼、手往往不同步,必须"视"在先,"奏"在后。若眼手同步,看一拍弹一拍,音乐没有连贯地进行,就会缺乏流动感,音乐必然停顿,而视觉内容的提前量来自读谱的瞬间,来自乐谱符号对视觉的刺激产生的瞬间记忆。

乐谱经视谱弹奏后,弹奏得正确与否则要靠耳朵来鉴别。从音乐角度来

说,对听觉的要求主要有三个方面。

一是通常所谓的"听音",指的是听辨音的高低,听辨和弦的功能异同,听辨各种变化的节奏等。而"听""听到""听仔细",既是程度上的不同,更是心理活动的差异。敏锐的听觉是学习音乐必须具备的基本条件。

二是钢琴作品中包含许多基本要素,这些基本要素是表达音乐内容的特定语言。其中包括旋律、调式、节奏、调性、和声等,如旋律的上行常有扩张、渐强的趋势,下行有渐弱、收缩的感觉;大调比较明亮,小调比较暗淡;和声有和谐与紧张程度的区别;同一个和弦在不同的调式中的不同连接,由于弹奏的倾向性而造成平稳与"不安"等效果。对于这些渐强渐弱、扩张收缩、明亮暗淡等音乐情绪,有的人能"听到",有的人"听不到"。这种听觉来自对音乐诸因素的整合能力和敏感度,比前一种听觉更高了一层。

而"内心听觉"则是听觉的第三层次。演奏者通过读谱,面对各种无声的符号,内心就产生了音乐,感受到旋律与和声的力度,感受到情绪的起伏变化,甚至整个作品结构与细节,在大脑中已形成了一定的"音响图像",这是更高级的心理活动。贝多芬之所以在耳聋之后还创作出那么多不朽的作品,正是由于他那强有力的"内心听觉"。

除了"视"与"听"的心理活动,还有"触觉""运动觉"的由内而外的心理活动。"触觉"是指手指的运动,当指尖触及键盘的那一刻,对下键的快慢、强弱、深浅等微小差别要十分敏感;"运动觉"指的是手腕、手臂与手指的发力动作相配合的运动方式,所以钢琴演奏者要建立良好的时间感和空间感。其中,横向的空间容易被重视,因为一旦移动位置不准确,就会弹错音;而纵向的空间往往被忽略,事实上,纵向空间的感觉与掌握更难,这对丰富演奏的音色变化及力度层次是不可缺少的。我们在欣赏优秀钢琴家演奏时,常常会感到他们强弱变化的幅度极大。强可以再强,更强;弱可以再弱,极弱,形成很大的立体空间感。钢琴的音色在他们手下可以随心所欲,千变万化。这些都源于极敏感的指尖"触觉"技巧。"纵向空间"也同样存在于踏板的运用中,这是钢琴演奏技巧不可或缺的组成部分。踏板运用的好与坏相当于"画龙点睛"与"画蛇添足"两个极端。而手脚的协调配合主要还是取决于敏锐的听觉。

在钢琴演奏时,演奏者要做到眼睛看谱,双手触键,脚踩踏板,耳朵聆听。

弹一首曲子既要注意旋律突出,又不能忽略了伴奏,把旋律变成"空中楼阁";既要有横向的旋律线条,又要有纵向的和声衬托,还要抓住低音进行,色彩性的变化音……而这一切都是在音乐的进行中同时完成的。因此,演奏者必须在这个流程中抓住各种细小、复杂、多变的瞬间,协调好这几种知觉。其中,最为重要的问题是"注意",即按照音乐的要求,迅速分配、转移、调整好自己的"注意"于各个不同的侧面,而"注意"的分配、转移、调整又都离不开心理控制。

钢琴演奏是一门具有高度技巧性的表演艺术,在整个表演的动态流程中,复杂的心理活动贯穿始终,演奏者不但要协调好各种不同的知觉,还要协调好知觉以外的诸多心理因素的关系。

钢琴演奏需要演奏者将平时练习的成果在演奏时完美地、创造性地表现出来。学生的演奏常常会碰到各种各样的问题,他们在演奏会或考试中由于心理紧张,失去了正常的演奏状态,音乐思维停顿,不能完整地表现音乐。有些学生的演奏虽然没有停顿,但失误比较大,似乎只要音响不停顿就达到了演奏的目的。有的学生在台上背谱没有什么错误,能够很好地完成技术课题的要求,可是从他们的演奏中,完全听不出他们想要表现什么内容,表达什么感情。也有的学生的演奏只会模仿,模仿某位钢琴家,模仿教师,这种模仿常常只是停留在表面的动作和具体的强、弱、渐快、渐慢等,他们没有真正理解音乐的实质,所以也就根本谈不上追求有创造性的表演。

为了使学生尽早地登上舞台,有强烈的演奏欲望,并能得心应手地在公开场合演奏,把乐曲的思想感情既符合原作的精神,又有创造性地表现出来,就必须依靠钢琴教师在整个教学过程中对学生的演奏能力有计划、有意识地进行训练和培养。

(二)演奏前的心理准备

1. 演奏欲望和自信心

自信心是预见自己奋斗目标一定能够实现,并坚定地为之努力拼搏的心理状态,是对自我力量的充分认识和肯定,它是演奏成功必不可少的心理保证。但是这种自信心不是盲目自信,应当建立在平时高标准的练习和演奏前实事求是的自我分析的基础上。演奏前建立充分的自信心能够帮助演奏者勇

敢坚定地面对各种挑战,沉着冷静地处理演奏中出现的种种意外,而实事求是的自我分析还能帮助演奏者对演奏的成功与失败具有一定的心理准备和承受能力。

演奏欲望、自信心、学生准备演奏的情况与演奏的效果有很大的关系。经常得不到预期的演奏效果,会使学生失去演奏欲望和自信心,而充分的准备才是达到良好演奏效果的前提。

2. 审美感受的累积

对学生的审美感受的培养主要从两个方面入手:第一,注意从外部培养学生的音乐审美经验和艺术素养,使学生的头脑储存更多音乐的审美信息。第二,注意培养学生艺术创造的个性。每个学生对作品的解释和审美体验不会完全一样,因此,要鼓励学生发挥心理的动力作用,自觉地去选择、组织、创造作品。

演奏是一个极强烈的自我意识过程,它包括演奏前的自我内心感觉和演奏过程中的自我内心感觉,这种感觉包括理性的分析、理解、综合、控制力、对音乐的感受和发自肺腑的情感,以及表现音乐的创造力。演奏者在正式演奏前,必须要经过从感知到熟悉、从掌握到深化等几个过程,在无数遍从整体到局部、从局部到整体各种不同方法的练习中付出艰辛的劳动。这其中,一是要攻克技术上的一个个难点,二是要不断积累和凝聚审美的感受和体验。正是这种积累和凝聚将激发演奏者的热情,在演奏前会产生一种强烈的表现欲望。音乐艺术是一种情感艺术,是通过演奏者奏出的音乐来感染人的。只有当演奏者本人投入音乐,才能充满激情地演奏出有感染力的音乐来。

3. 和谐的演奏状态

演奏者是音乐的再创造者,要通过表演技巧把内心的美感体验以流动的音响准确、充分地展现。演奏技巧的正常发挥,内心美感的准确展现,有赖于脑力、心力、视力、耳力及运动力各系统有机的统一和互相的配合,而这种身体整体动作的协调又要求演奏者的身心处于舒适、轻松、自然、协调的状态。因此,在演奏前绝不能给演奏者任何意外的刺激,无论是精神的还是肉体的,应当让其保持良好的心境及身心的和谐统一。

4. 排除心理"杂念"

与和谐演奏状态相悖的因素,我们通常称为"杂念"。从手指触动键盘的

那一刻起,直至完成最后一个音乐符号,演奏者要排除一切杂念,努力把由于紧张而引起的情绪转移到对音乐体验的兴奋中去,把全部注意力投入演奏曲目的情感流中去。音乐会上的演奏可以说是平时练习的重复、再现。练习时常常是一个人单独在钢琴上进行,没有外界的干扰,没有心理的压力,比较容易做到集中注意力,投入其中。而到了音乐会上,环境的变化,听众的出现,以及前面演奏者的成败等都容易使演奏者产生种种杂念,导致无法将注意力集中起来,演奏也就无法完美地重复、再现练习时的水平。钢琴演奏者在奏响音乐之前,先要让思维进入音乐,在内心歌唱所要演奏乐曲的开头几小节,然后再开始演奏。那种弹几个音就卡壳的现象,往往是因为脑子还未进入音乐,手却先开始了动作。在演奏中弹完一首作品,接着弹另一首作品前,也需要冷静地想一想下一首曲子,让自己的情绪和注意力从刚才演奏的曲子转移到即将要演奏的曲子中去。

5. 临场的应变能力

练习与竞技的感觉是不同的,这一点运动员和演奏者是有共同性的。每个人的素质各不相同,有的钢琴演奏者容易紧张,产生"失控"状态,有时是大脑失去控制,有时是运动神经失去控制;有的人在演奏中过于兴奋;有的人在演奏中又过分抑制,造成兴奋和抑制的不平衡。

在每一次的正式演奏中,都难免会发生一些突然的变化。比如舞台上的一个照明灯突然灭了,台下的手机响了,等等,这些客观的干扰往往也会使演奏者心理发生波动,从而造成演奏失误。我们不能要求演奏者对所有的意外情况都事先做好心理准备,更不能要求全心投入演奏的钢琴家在受到外界干扰后完全无动于衷。因此当演奏者的心理产生波动后,唯一可以做的就是树立坚持到底的决心,无论如何也要将曲子弹完,保证演奏的完整性。在遇到意外情况时,尽可能地放轻松,迅速恢复原有的状态。

准备工作做得再充分、细致,临场都有可能出现偶发性的情况,这就要求演奏者有良好的应变能力,而应变能力来自丰富的演奏经验。一个成功的演奏者必须具有随时沉着应付各种突变的能力。这种能力一方面来自充分的心理准备,另一方面也在于实践中经验的积累。演出场上的意外是难以预料的,但有一条宗旨,那就是无论发生什么,一定要全神贯注地投入到音乐的情感中

去,直到音乐终止。否则就会手足无措,不是停下来,就是重弹一遍,而紧接着又会因为刚才的失误而分散注意力,再次引发新的失误。

据说著名钢琴家别辽斯基在一次音乐会的演奏中完全忘了原谱的音符,他只得在台上即兴演奏达20分钟之久,他依靠丰富的演奏经验使演奏没有丢失完整性,当时有人誉称这20分钟的演奏是他最有灵感的演奏。匈牙利著名女钢琴家安妮·费舍尔1985年在北京演奏贝多芬的《C大调奏鸣曲》(Op.53,黎明奏鸣曲)时,有一段分解和弦进行一开始她就没有弹准,但是七十多岁的老钢琴家凭着丰富的经验,很快就找到了和弦的位置,使整个演奏没有减色。

(三)演奏心理的训练方法

1. 克服作品技术难关

钢琴演奏者在演奏过程中,要努力克服一个个技术难关,使演奏技术尽量完美,这也是演奏成功的重要方面。

演奏技术是表现音乐的手段,但是它在演奏中的重要性是绝不能低估的。有了完美的技术,才可能使演奏得心应手。不少演奏者因为未克服技术上的困难而影响了整个演奏的效果。钢琴演奏者必须在平时练习时,对技术课题严格要求,进行艰苦的磨炼。想凭侥幸心理,或靠一时的演奏热情去解决都是不可能的。

2. 作品处理的整体概念

对作品的处理,钢琴演奏者要有一个整体概念,使各个细节要求都成为整体中的一部分。处理好作品整体和细节的关系,也是演奏当中的一门艺术。

演奏者先要认识作品的整体,看清整个作品的框架,勾画出一个大的轮廓,初步了解作品的构思、创作背景、音乐形象、各个主题的性质及作品的结构,弄清它们之间关系,对演奏的作品有一个总的概念和想象。然后就要在这个整体的基础上不断地要求各个细节,使每个细节都为加深和完善整体服务。所谓细节的加工,包括音乐的处理,技术的完善以及其他各种要求(如踏板、声音、弹奏法等)。最后,要把经过初步加工的细节组织起来,融合成为一个较完善的整体。

在演奏一首钢琴作品时,演奏者心中必须有一个蓝图,有布局,有设计,如同下棋一样,有条不紊,心中有数。同一个作品由不同的人演奏,处理的方式

也会不同,就是由同一个人演奏,也可能由于演奏状态、演奏乐器或演奏地点的不同,对作品的处理有变化。但是,无论做出怎样的处理,作品演奏的总体布局必须清楚,而不能只是即兴地、随心所欲地去演奏。

总的布局虽然重要,但细节也不容忽视。李斯特说过:"在丰富的细节不掩盖整个光彩时,就不应回避细节。"在处理细节时有几点必须注意:细节不能从整体中割裂开来,演奏者从始至终一定要抓住中心;要保持细节与细节、细节与整体的平衡感;在教学中细节的处理是暂时的、阶段性的,最终必须达到对整体音乐形象的完美塑造。

在处理作品时,高潮的安排非常重要。任何演奏必须有高潮;高潮的位置因乐曲不同而不同,但演奏者对高潮必须有明确的设计,并从情绪、技术、力度、速度等方面为高潮的到来做好准备,使之引向作品的最高点。在作品高潮的设计方面,作曲家都是煞费苦心的,演奏者必须将它们处理得恰到好处。

3. 科学、准确地背谱

在演奏心理的训练过程中,对于音乐记忆力的培养也就是背谱能力的培养,是极其重要的一环。而训练背谱能力,培养良好的音乐记忆力,也是钢琴演奏心理训练的重要内容之一。背谱的重要性是不言而喻的,一位独奏家技术训练得再好,音乐分析得再透彻,如果不能完整地将曲子背下来,上不了台,也是没有用的。

一般来说背谱的方法可以分为以下四种。

(1)听觉背谱法:即背谱的人通过反复的视奏和听录音资料将音乐熟悉到可以背下来的程度。

(2)视觉背谱法:即不通过键盘上的练习,像背文字作品一样将乐谱记在脑子里,也可以称为照相背谱法,即如照相一般完全靠影像的记忆而牢记曲谱。

(3)触觉背谱法:这是靠反复练习某一曲目,从而使手指的动作形成规律性条件反射的背谱法。

(4)理论分析法:演奏者通过对作品的曲式、和声进行、音型变化等结构特征进行仔细地分析研究,从而达到将作品谙熟于心的目的。

这四种背谱法各有利弊,但实际上我们并不可能仅使用一种方法去背一

首复杂的作品,而是要将这些方法结合在一起,才能使背谱的过程进行得顺利而有效。背谱的方法因人而异,有些音乐家习惯通过听觉记忆来背谱,初学者也愿意使用这种方法。

最可行也最可靠的背谱方式是通过分析和演奏,在清晰的记忆基础上进行背谱,通过对乐曲的整体曲式结构、和声、织体、调性的分析记忆来演奏。这样的背谱才是可靠稳定的记忆方式,这种方式可以使演奏者在任何乐句上都能随时找到自己所要弹奏的音符,而不至于在演奏过程中因为失误或干扰在突然中断后接不下去。在训练背谱能力的过程中,演奏者还要注意按照曲式结构和乐思分段、分句地背谱。无论采用听觉背谱法还是理论分析法,或是将它们与触觉背谱法相结合,都必须与分节分段的背谱方法相结合才能达到最理想的效果。

4. 积累演奏实践经验

一个人的心理素质是在社会实践中发育、成熟起来的,钢琴演奏者心理素质的提高也离不开演奏实践的经验积累。演奏者要抓住机会、创造机会参加演奏实践。正规的音乐会演出固然是很好的演奏实践,但那样的机会间隔的时间太长。演奏者应当经常参加学习演奏会,可以互相观摩交流并进行完整的演奏训练。

无论哪种场合、哪种规模的演奏,都要全身心地投入音乐。演奏之后要认真总结,不但要总结演奏上的问题,还应认真总结心理上的感受,有意识、有目的地在心理训练上下功夫。

5. 做好临场的准备

首先是帮助学生熟悉演奏环境和所用钢琴。一般来说,学生练琴都是一个人关在小琴房里,用立式钢琴进行练习,而正式的演奏场合,环境和乐器都发生了很大的变化,演奏者要面对众多的听众、刺眼的灯光、陌生的三角钢琴,客观事物的变化必然会对演奏者的心理产生影响。这些具体情况都要求演奏者进行演奏环境和乐器的适应练习。先要了解正式演出场地的环境特点、灯光情况、钢琴性能,然后选择近似的环境和钢琴进行练习。这时练习的意义已经不是具体曲目的演奏,而是演奏者心理适应性的锻炼,这样的锻炼可为未来的正式演出提供巨大的心理支持。

演奏之前,演奏者必须休息好,不要再花过多的精力去练琴或参加其他活动,可以看着谱用中速练习。不要因为临场练习中的失误而影响心理状态,不要在当天进行预演,要把演奏的灵感留给正式的音乐会。临上台前,只要活动好手指即可,不要使肌肉过分疲劳。

做好演奏前的心理准备后,演奏者要以最佳的竞技状态,以最高的意志力去控制和掌握自己的演奏,全身心地投入到音乐之中,并以最强的应变能力来处理演奏中出现的各种偶然情况,使演奏的音乐具有和谐的美。

五、钢琴演奏中的情感培养

(一)音乐情感表现力的培养

钢琴演奏者的音乐情感表现力应当从学习弹奏钢琴时就开始培养。对学生的音乐情感表现力的培养主要是指对乐感的培养。乐感的强与弱受天生因素的影响,如同人的天资一样,但乐感是可以培养的,如同勤奋一样。培养乐感主要从听觉的训练、旋律的表现、节奏的准确感三个方面来进行。

1. 听觉的培养

音乐是声音的艺术,学习者要用耳朵去辨别各种声音所涵盖的各种音乐语言的信息,训练能辩听乐音含义的耳朵。

乐音有低有高、有粗有细、有浓有淡,有柔美有雄壮等各种对比,乐音能表达喜、怒、哀、乐等丰富的情感。训练听觉的敏感度是钢琴教学过程中培养乐感的重要途径。钢琴学习者要擅于用耳朵去辨别乐音的意义与内涵。久而久之,演奏出的声音才是有内容的,有表现力的。

2. 旋律的表现

旋律是钢琴作品中最富于表现力的部分,旋律的形态、动向能表达作曲家的意图。在表达歌唱型的旋律时,需力度走向分明,呼吸得当,使旋律在跌宕起伏中发展,完美地结束。

比如柴可夫斯基作品39《四季》中的"六月——船歌",前奏曲由左手奏出,呈现出船歌的基本节奏形态。当旋律出现时,经过有准备的呼吸,从弱位音上开始。而后向上运动,渐强而达到高点,诉说般地表达着。形成了船在水中荡漾,人在深情歌唱的画面与意境,令人沉浸在意味深长的气氛之中。

3. 节奏的准确感

节奏是钢琴作品中很重要的因素,它像人的脉搏一样,没有节奏,音乐就没有生命。掌握准确的节奏是音乐表现的基本要素。演奏者在弹奏过程中,"节奏不稳"是经常容易犯的通病,解决的办法如下。

(1)明确作品的节奏要求。

作品的每个段落都有明确的节奏要求,虽然演奏中常会有自由速度的处理,但不能随心所欲地任意变化,要正确运用自由速度,以免在节奏上不严谨、不完整或错误理解作品的音乐性质等。

(2)控制节奏和速度。

节奏和速度都是在有限范围内有规律地进行的,不能在容易弹奏的段落上就加快,而在难度大的段落上不自觉地放慢,使作品的弹奏缺乏整体感。

(3)抓住节奏的拍点。

节奏都是有强弱的,抓住强位音的头,就是抓住了节奏的点,就有了节奏的稳定感,但强音并不一定是节拍的第一拍,这就需要演奏者仔细分析。

贺绿汀的《牧童短笛》是一首复调作品。演奏者在演奏时,左右手要有对比和呼应,犹如远近的关系。但两条旋律都是在有控制的节奏点上展开各自旋律的歌唱和起伏的,这样就能做到既有节奏的稳定,又有音乐内涵的表达。

最后,抒情而稍慢的乐曲勿失去流动感,否则容易造成拖沓;轻快而活泼的乐曲要有稳定感,否则容易产生节奏的不稳定。

肖邦《波兰舞曲》作品26之1的中段,旋律如夜曲般抒情优美,演奏这首作品时,速度不能快,要平静而柔和。如果只是稳稳地数着拍子,就会破坏旋律的流动。因此,要把握好稳定的节奏背景和歌唱的旋律走向间的关系,形成流动的、抒情的音乐性质。

莫谢莱斯练习曲作品70第6首是一首轻快、活泼的技巧性练习曲,弹奏要流畅。由于是手指的快速跑动训练,如果任意加快,则破坏了轻松自如的音乐形象。因此,演奏者要抓住鲜明的节奏点和左手的节奏韵律,这样就会产生乐曲的稳定感,也就不会总是往前冲了。

从开始学习弹奏钢琴,演奏者就要使"演奏"成为一种强烈的愿望,随着演奏能力的不断深化而积累音乐表现的能力。

有些学生的弹奏只能给自己听,当给教师听,或者在公开场合弹给其他人听的时候,就会完全失控。明明已练习得很熟练,但表演时却不尽人意。因此,经常进行"演奏"的锻炼,就不会再害怕弹给别人听了。这种形式是多样的,如不断地积累熟练的曲目,不定期地在课上演奏,不定期地在音乐会上演奏,学生们可以相互地交流、观摩;积累了一定的曲目,可举办小型独奏会做汇报性演奏等。

(二)音乐情感表现力的研究

音乐情感表现力的研究应渗透在各个时期、各种风格流派的演奏之中。音乐情感表现力的研究需要强调的是范奏的重要性和艺术鉴赏的全面修养。

1. 范奏的重要性

在钢琴学习的初级阶段,模仿是很自然的现象,也是练习的方法和途径。因此,钢琴教师必须具备良好的范奏能力。在训练基本功的时候,钢琴教师要有极规律的范奏;在表现作品内涵的时候,还要有极投入的范奏。如在学习技巧段落、手指触键、控制音色及歌唱时,钢琴教师的正确范奏能使学生很快地模仿,理解演奏内容。教师的范奏能让学生更加热爱音乐,不惧怕难点;教师范奏时非常投入的演奏形象会给学生们留下深刻的记忆,成为他们追求和向往的目标。教师循序渐进的范奏,能启发学生理解钢琴演奏的技巧及音乐表达方式,树立正确的观念。

2. 艺术鉴赏的全面修养

钢琴弹奏艺术是一个人全面修养的综合体现。有的学生弹一首作品,就只学习这一首作品,而对相关的风格、流派等,什么也不清楚,这是没有办法把握好一首作品的。钢琴学习者应该尽力丰富个人的生活经历,提高艺术修养,改善知识结构,尽可能多地学习中外文学名著,多看绘画作品。音乐的派别几乎都可以在美学思潮中找得到,这绝不是偶然的,因为在美学的思潮方面,音乐和其他艺术都是相通的。同时,钢琴学习者更要多欣赏和研究音乐作品,要进行作品分析,加强音乐史的学习和音乐美学的修养,这样才能对演奏有判别能力,真正培养全面的音乐表现力。

第四章　高等师范院校钢琴人才培养

钢琴教育应当以职业化为目标指向，满足社会对不同层次的钢琴艺术人才的需求。在钢琴教育中，应该以就业为导向，把握钢琴教育的规律，遵循从教材选择、教学形式、教学方法等方面入手进行教育教学的改革路径，培养理论与实践相结合的实用型人才。本章从高等师范院校钢琴教学的专业与师范性平衡、教学中的难点与突破、高等师范院校复合型钢琴人才培养三个方面来论述以就业为导向的钢琴教学活动。

第一节　高等师范院校钢琴教学的专业与师范性平衡

一、师范性的特点

师范性是"教育机构在实施教育过程中，使受教育者在接受各种知识后获得从事教师职业的能力"。因此，学生具备较强的执教能力，是高等师范院校音乐教育突出体现师范性特点的关键。

师范专业模式的钢琴教学依然是钢琴教学，在基本方法与基本技巧训练上，与专业音乐院校钢琴主课教学比较，除深度、广度及部分教材选用上的差异之外，其规则、要领、方法步骤应大体相同，目前尚不存在师范专业的个性特征。

这是由钢琴、钢琴演奏技术、钢琴音乐的表现方法等基本因素所决定的。钢琴学科基础教学中的基本法则与技术规范，以及科学性、系统性训练要求，依然是师范专业钢琴教学所应遵循的通用原则。学习钢琴演奏专业需要扎实、过硬的专业基本功，高等师范院校音乐专业同样需要相应良好的技术功力。从某种意义上说，基本功越好就越有利于体现"师范性的特点"，也越有利于发展师范专业的个性。反之，没有一定的技术功底，"突出师范性的特点"将是一句空话。

(一)具备较高的演奏水平

首先教师要具备熟练的钢琴演奏技巧,这是钢琴教师应有的能力基础和必要前提,如果没有这样的钢琴弹奏技术,其他的师范性教学能力都会变成"一纸空文",没有过硬的弹奏技术,其他所有能力的培养都变成"空中楼阁"。一般情况下,高等师范院校钢琴教育将演奏能力的培养分为初级、中级、中高级、高级四个阶段,贯穿本科四年的课程设置。当大学生本科四年的钢琴学习结束后,应具备钢琴高级水平,即相当于完成"车尔尼740"的弹奏能力,对于少数有能力的学生,则要达到"车尔尼740"以上的程度。

(二)有较强的伴奏能力

钢琴伴奏也是十分重要的能力,它包括正谱伴奏和即兴伴奏两种。正谱伴奏是作曲家为音乐作品精心编写的乐谱伴奏,即兴伴奏需要伴奏者根据音乐的内容和风格即兴编创和弹奏。但是,不论是哪种伴奏能力,无论是正谱还是即兴,都对弹奏者的钢琴水平、应用能力、合作意识及艺术修养等提出了较高要求。

(三)掌握钢琴教学的教学规律和原则

师范性是在学习过程中培养起来的,高等师范院校钢琴的教学需要教师通过各种教学活动,潜移默化地影响学生的教学知识和基本能力,以将钢琴教学中最普遍、最常用也最科学的教学规律和基本原则传授给学生。

例如在钢琴教学的时候对声音的要求,无论在任何层次、任何阶段都有着统一的规律和原则。学生在掌握了这些前人总结的普遍规律和要求的基础上,通过自己今后在作品中的实践,发挥自身的创造能力,结合已经掌握的教学方法,综合运用各种知识,努力成为一名优秀的钢琴教师,使自己不断提高整体教学水平,同时,使高等师范院校钢琴教育达到最理想的教学目标。

(四)具备一定的科研能力

实践和理论是相辅相成、缺一不可的;实践是检验相关理论研究成果的唯一标准,而理论又是指导实践不断提高和发展的保障。因此,高等师范院校钢琴教育在培养学生实践能力的同时,还要注重理论知识的传授和科研能力的培养,才能使学生成为全面发展、具备较高综合素质、适应时代发展需要的优

秀人才。

二、师范性的表现

(一)使学生树立热爱音乐和钢琴教育事业的信念

热爱音乐是学习和传授音乐者的精神内核,而热爱教育事业则是对音乐教育工作者的核心要求。钢琴教师首先要以身作则,除了培养学生专业技能之外,还要培养其教学能力及热爱音乐教育事业的热忱和责任心,通过一点一滴的教育和引导,感染学生的心灵,使之不仅体会到学习音乐的快乐,也意识到从事钢琴教育事业的意义和责任,当他们踏出校门,走上教师的工作岗位时,才能把他们学到的知识渗透到自己的教学中,才有可能成为优秀的钢琴教师。

良好的思想道德修养是学生树立热爱音乐和钢琴教育事业信念的基石。教师需时刻保持初心,以"大爱"的情怀播撒音乐的种子,浸润和丰富学生的心灵。音乐与教育,二者是相辅相成、密不可分的。教师只有将热爱音乐和钢琴教育事业作为自身的理想与信念,才能沉下心来不断前行、总结和创新,从而成为学生的示范和榜样。

(二)强调基础训练、重视教学实践

高等师范院校钢琴教学的目的是培养合格的钢琴启蒙教师,他们今后面对的主要是初学钢琴的少年儿童。对于初学者,第一印象往往会令他们铭记终生,并对今后的学习产生很大的影响。所以教师的教导十分重要,尤其是第一节课的开始,一个音、一个手型、一次触键,都要求标准正确。如果学生接收的是错误的观念,那意味着他从一开始就偏离了正轨,无法达到理想的学习效果,甚至时间一长就失去了学习的兴趣。因此,钢琴启蒙教师的演奏水平是最重要的,要有正确的观念并能够反映在教学过程中。

许多学生由于音乐基础、学习时间和强度、专业方向、培养目标等各种客观原因,不可能达到音乐学院钢琴演奏专业学生的演奏水平、曲目广度和深度。也正是这些客观条件,尤其是培养目标,决定了建立科学、正确的演奏方式和声音概念在高等师范院校钢琴教学中的重要性。

三、专业性基础上突出教学的师范性

在高等师范院校钢琴教学过程中,培养师范性不是最终的目的,重要的是如何突出和实现高等师范院校钢琴教学的师范性以培养合格的音乐教师。

(一)转变教学观念,顺应师范特色

教学观念的转变是当前最关键的问题,教师的观念要随着教学的发展而改变。要改变高等师范院校音乐教师对钢琴教学的一般性的认知,不仅要教会学生怎样弹钢琴——这是教学的基础,还要教会学生教别人弹琴,并将学习的知识在钢琴的教学过程中灵活运用,融会贯通。高等师范院校钢琴教学的教师必须切实转变教学观念,才能顺应师范的特色。

(二)狠抓视奏教学,突出师范特色

视奏包含视正谱即奏、视旋律即奏、视和声连接即奏、视旋律即伴奏等,其特点是即兴性。这项能力的关键和基础是具有较强读谱能力、键盘操作能力和手眼协调能力。要成为合格的中小学音乐教师,这些技能虽然不用达到专业演奏家的水平,但是必须熟练掌握。高等师范院校钢琴教学要培养的就是这些能力合格的中小学音乐教师,因而应该重视培养学生的上述基本技能,严抓视奏教学,突出师范特色。

(三)实施教学改革,实现师范特色

要实现高等师范院校钢琴教学的师范性,促使钢琴教学紧紧围绕培养合格音乐教师的目标而进行,真正为钢琴音乐教育教学服务,为学校学生实施素质教育服务,归根到底还是要落实到钢琴教学的改革上。改革首先是改变,为了适应新的教学思想的发展,只有通过教学改革,改变传统的教育观念和现行的教学内容、教学形式、教学方法等,才能确保高等师范院校钢琴教学的师范性。

钢琴教学的教材编写要结合高等师范院校院校的特点,探索编写出一整套适合学生特点的、能体现钢琴教学师范性的钢琴教学教材,包括钢琴的基础内容,涉及基础训练、视奏、练习曲、大型乐曲、中外名曲、复调、伴奏、教材教法等方面。

教材不同,教学内容也就相应地发生了变化,但不管如何变化,它都基本上包括基础训练、视奏、精练曲目和泛练曲目等方面的内容。教学内容、时间的改革,其目的就是要科学合理地安排教学内容和教学时间。

而对于教学的形式,高等师范院校钢琴教学是大小课相结合,以小课为主,大课为辅。大课主要传授钢琴理论、钢琴常识、教材教法等一些共性的知识,小课主要是一对一因材施教,提高学生的钢琴弹奏技巧、方法等。

第二节 高等师范院校钢琴教学中的难点与突破

一、钢琴教学中的难点

(一)双手同等重要性

当我们演奏海顿、莫扎特等作曲家的某些作品的时候,左手常是伴奏声部的写法,比如一些重复出现的柱式和弦、分解和弦或阿尔贝蒂低音伴奏,而右手通常负责旋律部分。如果我们把大部分练习时间都放在这些音乐作品上,我们的双手可能被训练出完全不同的运动技能。左手和右手所掌握的运动模式显出差异,可能会导致我们在面对多声部作品或左手技巧复杂的作品时遇到阻碍。为了使自己能够全面性地掌握钢琴作品演奏技巧,教师必须要求学生平时对双手进行同样的训练。

遵照以下几点要求,或许可以帮助学生们防止发生左右手技术训练不平衡的现象,使他们在面对大量音乐作品时顺利跨越技术障碍。

(1)从钢琴学习的开始阶段,就应该练习一些对左右手提出相等要求的作品。

(2)学生需分析构成作品的重要音乐成分,可能是主题旋律,可能是某个移调后的主题模进句、和声型组合等。学生在练习这些音乐元素时,可以试着用另一只手练习,还可以升高或降低一到两个八度或者转到其他调。这种方式不仅能够帮助学生加深对这部作品的理解,还可以使他们全面地运用所掌握的音乐理论知识。不仅如此,这种方式还能够在很大程度上帮助他们的左右手获得相似的运动技能,并提高他们的视谱和移调能力。

(3)一些相似的技巧练习都应该由左右手分别完成。这不仅能帮助学生

形成更好、更复杂的运动协调性,还能帮助他们形成一套实践性很强的动作模式,这种动作模式尤其对于演奏20世纪的音乐作品效果很好。除此之外,这种动作模式还能有效地提高学生的运动调整能力。所谓"运动调整"指的是对躯体的微动作能够进行非常精确的控制。而这也恰恰是我们能够完美地掌握手部动作以及完成符合艺术风格演出的重要前提。

(4)这些"额外练习"必须花费与练习原作品相同的时间,并需要同样的精神投入。否则练习效果会非常受限,可能不会带来进一步提高。其实大多学生都很喜欢这种富有创造力和趣味性强的练习方式,并从中体会到练习效果的提高。

(二)节奏型变化

法国钢琴家科尔托曾强调,在遇到比较难弹的段落时,运用不同节奏型来练习会非常有效。他通过自己的教学经验得出这个结论,而且此结论已被神经学和神经心理学研究证实:把一个目标动作进行小小的改变,这种方式会对大脑产生高度的有效刺激,使练习者获得更全面、更灵活、更有意识及更敏捷的音乐运动技能。

下面是几种练习方式的具体变化形式。

(1)不同节奏:其中经常包括一些不同的循环节奏练习。比如一组由16个十六分音符组成的经过句可以划分为双音一组共八组来练习,或者4个音符为一组来练习,还可以将单数位置上的音符用附点的方式练习等。如果学生找到其他节奏型来练习,并从中发现生物力学和音乐表达方面的区别,那会更加有意义。

(2)不同重音:在乐句中的各处设置重音可以产生新的节奏单位。一个由六组4个十六分音符组成的经过句,可以划分成八组各3个十六分音符的组合来练习。通过这种变化形式,学生可以感觉到自己的手部动作有着不同的生物力学要求。此外,手指力度、手腕动作、感觉和呼吸也都完全改变了。新的节奏组合和重音设置为演奏者带来了非常有效的刺激,并促进以动作为主导的学习过程。

(3)重复音练习:钢琴教学中,重复音练习是技术练习课题之一,需掌握手指正确的下键位置,并利用惯性动作,可极大地提高重复音演奏技巧的整体

速度。

(4)在重复音练习中加入不同力度:这种练习方式虽然不容易完成,但相当有效。最简单的方法是重复弹一个音符,先用 f 力度,再用 p 力度,或者先 p 后 f 进行。不管我们是用重复音练习的方式改变原曲结构,还是改变音的强弱关系,对大脑来说都是有区别的。这种技巧对旋律的塑造和构成非常重要。

(5)不同速度:经常按照原谱速度演奏可能意味着降低练习效果。可以创造一些新的旋律型,也就是在原有节奏的基础上加入一些新东西。这种创造行为能够使这个节奏型或这个节奏型的根本特质在我们内心中呈现出来。

(三)按照和声型组合进行即兴演奏

这种即兴演奏方式从某种程度上看,像是为一些指定节奏型配上一些新的旋律结构。

值得注意的是,很多钢琴学习者往往会把注意力更多地集中在技巧练习上,然后才会关注所演奏作品的内在结构和音乐含义,从音乐理解的角度,我们应该对作品中的曲式结构、和声等要素有全面的了解,这对于我们是否能够成熟掌握音乐作品的内在意义非常重要。

以下练习步骤可以帮助学生更好地掌握音乐作品:

(1)在拿到一部新作品后,先试着找出作品中哪个乐句或哪个段落的和声结构对整首作品最重要、最有意思或最有个性。

(2)为什么这个段落对整部作品那么重要,口头表述自己的音乐观点和聆听感受。

(3)与教师一起分析这个段落,找出和声结构,包括终止式、延留音、半音阶转调等的特殊用法。

(4)把找到的和声结构通过和弦连接方式进行提炼并演奏。

(5)在这个和声结构的基础上创造新旋律和新节奏。

这里介绍的练习步骤不仅能帮助学生对自己正在练习的作品加深理解,还能够使音乐记忆变得更加牢固,在演出时减少出错的频率,在面对相似乐段时,获得一种独立性更强的动作感知。开发和培养学生的创造潜能,提高他们音乐理论方面的水平,提高辨别能力,以区分出某个带特殊和声结构乐段的独特性。

（四）音色变化与重量

很多物理研究报告的结果都认定钢琴音色的变化取决于击键时的速度。而钢琴家们认为手臂乃至身体能量与手指触键在结合中的各种操作方式才是决定音色魅力的关键要素。尽管这些细微差别无法通过测量得出，但人类的耳朵似乎可以分辨这些微妙差异。无论是科学结论还是物理数据、实证调查还是个人的审美体验，它们之间都或多或少地都存在着某种矛盾。在以下内容中，我们对重量和音色之间的相互依存关系表示认同。

很多学生在练琴时手臂显得很僵硬，手腕与手肘也总是处于固定不动的状态，在敲击琴键时手指一直是僵硬的。这种演奏姿势或许令他们即使对音符有精确的执行，也无法表现出不同音色的变化、敏锐地处理速度变化，以至无法演奏出具有丰富表现力的音乐形象。

我们把弹钢琴这项活动看成一项全身运动，主要涉及以下身体部位。

（1）腿和骨盆。当需要演奏者从键盘的这一侧到那一侧做一些幅度较大的动作或跳跃性动作时。

（2）骨盆和脊柱下段。在准备演奏某个大型和弦时，需要这两个身体部位的支持。有意识地将身体背部下段立直（通常配合着呼吸）将有助于集中力量演奏和弦。通常这个区域的肌张力必须与音乐表达，胸部、手臂和手部的肌张力相匹配。

（3）上身。这个身体区域在配合和弦的有力演奏时起到非常重要的作用。我们将上身积聚的能量通过手臂传递到琴键上，以制造出一种宏大而不尖锐的声音。为了在整个键盘上发出各种丰富的音色，就需要上身肌张力以及身体灵活性的配合，以保证某些快速动作的实现。

（4）肩膀。这个身体区域应该相对灵活些，有动态变化，能够根据需要控制从手臂传送至琴键的力量。经常有学生甚至钢琴家会不经意地耸起肩膀，僵在某个位置上，使肩颈三角区变得非常僵硬。这种做法不仅会引起身体的慢性疼痛，还会在很大程度上抑制手臂的灵活性，并对音色质量有负面影响。同样，那些被拉至前段的肩膀会变得更加僵硬，从而导致肩颈部位侧方肌肉的过分紧张。同时，我们还必须关注上臂部位，它控制着手肘的动作。

（5）前臂。这个部位是处于上臂和手部之间的重要连接部位。手部活动

能否达到最大程度的灵活性以及能否最大限度地产生各种音色,这需要上臂、前臂和手部之间形成的特殊姿势的帮助:手肘和手腕部位之间的动态角度非常重要,尤其关系到分解和弦的连续性演奏等。

(6)手腕。无论手腕呈水平状还是波浪状移动,无论它的位置是高是低,都会影响手指动作,以及演奏的合适角度(即手指的触键方式)。在处理手腕和手部姿势时,我们经常忽略一些其他途径,而这将在很大程度上影响音色质量、重音的准确表达。

(五)躯体感知力

我们经常能见到一些演奏者对自己的肌肉张力不太在意。在练琴时,其上半身、手臂和手指处于高度活跃状态,而腿和骨盆完全没有任何肌肉张力。在这里必须指出,这种习惯将会导致两个负面后果:

(1)一个几乎静止的且肌肉张力极低的下半身会降低上半身活动的自由度,给演奏带来负面影响。此外,下半身的肌肉张力过低可能会间接影响演奏者的音乐表现力。

(2)缺乏肌肉张力会使演奏者下半身肌肉系统退化,脊柱下段和腿部功能变弱,这不仅会给身体健康带来负面影响,而且还会逐渐引起病理性肌肉拉伤。钢琴演奏者应该拥有相对强健的体魄,以使自己免遭这些负面影响。为了配合强度较大的日常钢琴练习,我们需要保证足够的身体锻炼,否则身体的一些部位容易受到损伤。

在钢琴课中应该有意识地培养学生的躯体感知力,特别是培养他们对自己身体张力的意识,使他们能够控制自己的肌肉,以获得钢琴演奏时最大限度的动作自由,使自己的身体处于最佳姿势,保护身体不受那些不符合工效学姿势的伤害。

(六)触觉感知力

对一名音乐家来说,拥有良好的触觉也是非常重要的。当然,如果这些感官能力没有得到预期的良好发展,也不会给钢琴演奏者带来实质性伤害。

除钢琴以外的乐器需要演奏者掌握一些其他的、非常细腻且敏锐的技巧:单簧管演奏者经常能够精确地感觉到簧片的弹性;长号手能精确地感觉到嘴唇触碰的号嘴;小提琴手能精确地感觉指尖的位置和触压琴弦的力度,而钢琴

演奏者经常是手部动作的高手,但在触觉和动觉方面的能力往往比较缺乏,有待提高。

从音乐角度来看,动觉似乎是最重要的感觉之一。它使我们感觉到关节之间的角度以及具体的躯体动作,当肩膀和手肘帮助我们控制手部动作时,手腕会影响其中的"内在动作"。对手指弯曲的意识将影响触键的最终力度。

每位钢琴演奏者都能找到适合自己的触键风格,因为这取决于每个人手部的生理结构和个人审美眼光。无论如何,在演奏时有意识地感觉躯体关节的弯曲状况及其所呈角度的动态姿势是非常有必要的,因为肢体动作是钢琴演奏中的一个重要部分。

(七)钢琴演奏中的呼吸

在涉及全身张力和身心医学一类问题时,我们要考虑"呼吸"这个要点。人可以通过不同的呼吸来刺激内心情绪或使内心平静,钢琴演奏者可以通过呼吸给自己的身体姿势带来推动能量或内在动力。我们平时见过一些学生甚至是钢琴家,他们会在钢琴演奏中突然毫无理由地暂停呼吸,或者在演奏中不合时宜地"插入"呼吸,这些呼吸给演奏带来了非常负面的影响。其实,正确的呼吸不仅可以起到推动作用,还能帮助提高技巧,改善身心的耐力。

呼吸和肌张力从根本上来看都与人的能量有关。东亚国家有一些结合呼吸、动作、精神以及身体能量的运动项目,如太极、武术等。虽然不能把这些看成现代钢琴教学中的一个普遍内容,但我们可以将这些呼吸的练习方式用于钢琴课中,这样便能使音乐表达更具生命力,练习效果更好,同时,提高自己身体机能,提高内心专注力和耐力,并预防生理性和心理性伤害、疲劳症等。

(八)手眼之间的协调

在弹钢琴时,我们自然而然地会用到手眼之间的协调能力。例如在视谱演奏时这种手眼协调尤其明显:我们需要读谱,将谱上的内容进行译码,然后将信息传送到我们的手部和手指动作上。此外,手眼协调还在其他的一些行为中起到非常重要的作用。但我们经常对自己这种能力的具体特征不够清楚,也没有从中获益。

让学生在弹琴时有意识地观察自己的手眼协调情况是非常有意义的,这种观察还能帮助他发现自己的发展倾向和过去的习惯。可能某个学生在日常

练琴时只关注自己的右手,他可以尝试着将头向左侧转,以形成一种新的头部位置;可能还有学生在弹琴时只关心自己的手指或琴键,这或许是因为他的视野范围相当有限,只能在某个范围内进行精确观察,也可能是尽管他的视野范围覆盖了整个键盘,但他的观察具有区分性而且不够精确。

在练习一些复杂段落时,我们应该设定一些不同的关注点,比如:我的手眼协调习惯对我的演奏是否起到支持作用;改变我现在的手眼协调习惯或者学习其他手眼协调方式是否能提高我的演奏技巧;一种单方面或一成不变的手眼协调方式是否有损我的健康。这些思考对钢琴的学习是有益的。

我们应该测试和体验自己的手眼协调方式,这有助于演奏的个性化及改进演奏的技巧,要关注以下几方面。

(1)视野范围变化:从逐点观察到"整体性"感受。

(2)局部因素变化:可以集中观察一个八度区域,关注这个范围内的所有动作,或者集中观察某一个手臂的动作。

(3)焦点对象变化:可以将注意力集中在手上或是键盘上,或者也可以特别留意触键时的那一刻。

(4)根据具体要求改变关注区域:我们的眼睛可以"跳跃式"并技术性地"跟踪"乐句。尽管这种手眼协调方式可能是最有效的,但却运用得比较少。钢琴演奏者们似乎更倾向于用那些一成不变的手眼协调习惯。

如果我们能够很好地发展自己的手眼协调能力,就可以加速自己的学习进度,获得更高级和更可靠的钢琴演奏技巧。良好的手眼协调能力可以看成是视觉内心训练的互补部分。如果把精确的手眼控制能力与钢琴演奏动作的视觉内心训练相结合,就可以大大改善钢琴演奏技巧。

二、钢琴教学中的突破

(一)钢琴预备部的发展

钢琴预备部是为大学预科生提供指导机会的理想机构,一般附属于学院、大学或音乐学院。全国有许多优秀的预备部可以提供钢琴、声乐、管弦乐器等方面高质量的指导。作为服务于当地社区的机构,钢琴预备部为那些准备投身于音乐事业或希望在音乐方面深造的学生提供了一个很好的环境,使他们

可以在这里接受适合自己的指导。

钢琴预备部的规模和范围取决于当地可以利用的指导性资源,其中包括教室、员工,以及预备部的整体功能或用途。第一种形式的预备部是利用大学优秀的系科资源以满足社区的需求,随着工作量的不断增加,另外还要招募一些全职或兼职专业人员。在这里学习的学生一般每周接受一次单独指导,有的地方还有开设集体课。

第二种形式的预备部采取传统的学院学位模式,循序渐进地传授知识。越来越多的大学科系都意识到市场对高质量教师培训的需求。就全国范围来看,大部分人认为,学院学位申请者必须同时获取学分及接受教育学培训。这种培训方式通常与钢琴教育学领域很好地结合在一起,全国职业教育工作会议在钢琴教育学方面做出了很多努力。

随着钢琴教育学不断地增加可供选择的课程,钢琴教育学学位针对在校生和毕业生进行了细分,在其原有范围内和功能基础之上,预备部可以作为教师培训资源中心完成额外的工作。作为预备部不可分离的一部分,钢琴实验室课程可为院校学生提供特别模式的钢琴指导,以使他们在一个完善的教学环境中观察、学习。

1. 指导性课程

钢琴预备部可为包括学前和成人在内的各个年龄阶段和水平层次的学生提供全面详细的钢琴指导。

学前课程并不包括传统意义上的钢琴指导。学前学习主要侧重于韵律、动作回应和肌肉协调等;培养儿童的合唱、听力技巧,进行视觉辨别练习以及视奏准备等。许多大学教师都能够为这个阶段提供专业化的指导,这是因为他们基本都参与了早期教育研究工作。

指导的形式不仅因学校不同而不同,而且还取决于许多因素。大部分教师倾向于让学生在一周内的不同时间来上小组课和单独指导课。如果小组课安排在上半周,那么上课内容所介绍的新概念就可以在此后的单独指导课中进一步学习、理解。就预备部推出的课程设计中纳入小组课而言,通过概念及普通学习经验来组织这种培训班是一种特别有效的途径,达到了中级水平的学生,其钢琴学习可继续使用基础阶段就开始的全面培训方式。

为成人培训而设计的课程强调阅读能力的提升、对基本音乐知识的理解，大范围的键盘感受可以增强个人的愉悦程度。成人学生的水平越高，越容易从单独指导课中获益。

预备部通常还是学习音乐理论的理想场所。鉴于单独指导课的时间限制，越来越多的音乐教师都在寻求增强学生对音乐理论理解和积累的机会。而预备部所开设的培训班则为教师提供了独特的服务，并且可以很方便地以年龄和水平分组安排授课。

预备部可以提供很多公演的机会。由于使用了大学的资源，独奏会一般在一年的任何时候都可以安排。不同类型的独奏会可以为学生提供愉快的演奏机会，方式方法也可以是多种多样的：特别主题独奏会、联合独奏会、小组观摩演奏等。观摩方式可为学生家长提供一种非常有效的途径，了解自己的孩子学习的方方面面。

2. 教育实习

教育实习为实习生创造了一次实地演练的机会，每个实习生都会直接面对教学中诸多方面的问题。向每个水平级别的授课实习生提供课程指导的做法，能够使所有实习生的教学任务最小化。不过，他们仍然会遇到许多问题，诸如有效的授课方法、有效学习活动的设计、激励技巧以及学生个体对学习的要求等。

如果预备部可以将每周小组指导和单独指导结合起来，那么教育学实习工作便可以被灵活、有序地组织起来并处于受控状态。预备部工作人员与督导教师负责教授小组课、制订针对不同水平级别的周计划，并教授每组一次单独指导课，而每组中剩下的学生则由实习生完成单独授课工作，这样实习生就会有机会观察并传授同一个级别的指导内容了。

(二)音乐专业院校的小组钢琴教程

1. 课程开设

大学水平的小组钢琴指导并不是新事物，小组钢琴课程是音乐专业在校生学位要求的基本组成部分。设计特殊课程是为了满足具有不同钢琴技能和背景的学生的需求。

对键盘熟练程度的要求依据学生专业学习的变化而有所不同。标准小组

钢琴专业课以一种循序渐进的学习方式安排,对于非键盘专业来说,通常安排四个学期的课程。上课时间一般为50分钟,每周两到三次课。根据学校做法的不同,这门课每学期一般有一到两个学分。目前,越来越多的学校为准备参与音乐教育、钢琴教育学及钢琴演奏专业的钢琴演奏者开设高级键盘技巧课程,这些学生在入学前虽然通过曲目和技巧的学习达到了一定的键盘熟练度,但在音乐技巧方面受到的培训却是有限的。学校一般为这样的学生提供两个学期的键盘专业课程,其学习重点一般放在与非钢琴演奏专业的学生相同的概念上,不过其内容更具挑战性,而且熟练水平要求也更高些。

小组钢琴指导员必须是具有较好的独奏和合奏表演技巧及功能性键盘技巧、完全能胜任工作的音乐家。另外,出任指导员的教师应有很好的组织能力,并对概念学习有着良好的理解力。这些能力在实施以概念为基础、以课程设计顺序为首的键盘技巧和概念教学时具有不可估量的价值。

2. 课程内容

一个全面、均衡的专业课程一般都以一连串的课程目标开始,这些目标为每学期的学习提供了特定方向。在这个框架内,详细的学习任务和概念清单必须按照顺序安排出来,这种做法在管理初级学生及转班生的教学和插班考试等事务时尤为有优势。另外,许多学校招募了一些毕业生助理来教授小组钢琴大纲范围内的课程,而他们此前储备的知识并不足以支持他们做好课程内容的准备,而且由于其在校园内所待时间的短期性特点,使得指导的连续性也会受到影响。因此,一个规划良好的教学提纲便可以提供专业课程的严谨性,并能保证其连续性。

一些小组指导员在咨询了音乐教育和音乐理论专业相关内容后确立了课程目标,这对于以音乐教育为专业的学生来说是非常宝贵的。他们的教学技能直接与那些在小组钢琴课程中发展起来的功能性技巧相关联。这种教学能力必须在实际教学过程或全面考核中由音乐教育专家予以演示。在为满足未来的职业需求而规划实用性课程时,原有的知识是很有帮助的。另外,理论概念经常与音乐理论及小组钢琴课程相交叉,向音乐理论专家咨询的做法在小组钢琴与音乐理论课并修的情况下更能体现出其优点来。

在过去几年中,小组钢琴课经过不断改进已经标准化。尽管不同学校在

课程侧重点方面有着不同之处,但许多小组钢琴指导员都努力提供全面的专业指导。以下指导分类是指导员们通常选择的内容:曲目(独奏及合奏)、理论(音阶与和弦)、手法、视奏与变位、协和性、即兴演奏。

(三)钢琴教师培训的必要性

1. 教师的教学培训

对于钢琴教师来说,优秀教师的标准应当是这位教师的总输出量,并不是教师手头上的少数几个特别学生。天赋与能力对于教师和学生来说都是不同的,有演奏天赋并不能保证一定有能力教好学生,就像有天赋的人弹奏时不能完全保证其音乐和技术能力一样。钢琴教师的培训提供了让大家能够分享成功教师的经验的机会。当教师能够将所积累的经验和知识传授下去的时候,新的教学方法自然会取代传统模式,每个学生的天赋都会尽情地表现出来,因为教师已做好了充分的准备,他们有能力为每个学生找到通向成功的道路,因此,教师接受演奏培训和教学培训都是必需的。

2. 培训的必要性

钢琴教师的教学培训是有必要的。如果学生所接受的培训不规范,或者未能使其音乐的潜力得到挖掘和发挥,那么他所接受的钢琴培训的质量自然也就不言而喻了,时间的成本与学习的质量如果未成正比,其学习的兴趣也会随之降低。总是不尽人意的演奏质量同样会磨损学生的音乐审美力、鉴赏力和感知力,无法真正地达成音乐素养的培养目标。如果教师本身对专业领域的学习有着不倦的追求,必然会不断突破教学的"瓶颈",在每个阶段的教学中都有突破和进展,形成良性循环。

(四)钢琴教学与新媒体结合

利用新媒体的优势,不断提升钢琴教学的互动作用,是当前教育发展的要求,也是在新媒体环境下钢琴教学进行创新的客观需要。但是,在目前职业学院的钢琴教学中,许多教师对于新媒体在钢琴教学中的互动作用认识不足,导致钢琴教学模式不能够适应当下新媒体发展的特点,降低了教学质量和效率。此外,由于教师对新媒体应用能力匮乏,新媒体的功能无法在钢琴教学中发挥到最佳状态,这也是影响新媒体在钢琴教学中应用的一大障碍。

将钢琴教学与新媒体结合,重在以下两点:

1. 开发新媒体系统功能。

教师应当根据学生的学习特点,结合审美教育、技能训练和素质教育等等,探索符合我国教育特点的教学模式。教师还可以通过相关 App 的应用,提升新媒体在钢琴教学过程中的互动作用。比如许多与钢琴乐理相关的知识问答 App,通过这类 App 的使用,教师引导学生进行在线答题,既能提升学习的趣味性,也能丰富学生的知识。此外,听辨类 App 的应用能够使钢琴教学更加高效,实现对于单音或者和弦的模拟。

2. 利用新媒体改善教学方法

通过新媒体的应用,教师的教学信息能够通过网络进行存储和提取,避免了传统钢琴教学中亲自示范存在的弊端,比如缺乏规范性和教学效率低等。教师需要结合网络资源进行视频教学内容的录制,通过具有针对性的示范教学,学生能够对视频进行反复观看,大大减轻了教师的工作压力,也打破了钢琴教学的时间和空间限制,提升了教学效率。新媒体也是传播教学视频的一种媒介,可以实现网络资源的共享。在学习钢琴课程时,学生能够使用新媒体进行问题的实时反馈,增加了解决问题的效率,增强了学生和教师之间的互动性。

在课程改革的背景下,只有不断地进行钢琴教学模式的突破创新,才能够促进学生音乐素养的提升。在新媒体发展过程中,其优势应当被应用于钢琴教学中。为了增强新媒体在钢琴教学中的互动作用,教师需要不断开发新媒体系统功能、利用新媒体传播教学信息,以提升钢琴教学的质量和效率。

第三节　高等师范院校复合型钢琴人才的培养

当下,钢琴音乐教育领域发展出了复合型人才理念。复合型人才理念能够让学生在今后的社会竞争中有更大的选择空间、更好地寻找自己的立足之地。本节即围绕在此理念下的高等师范院校钢琴教育人才培养进行分析。

一、钢琴视奏、协作能力的综合培养

(一)钢琴视奏能力的培养

钢琴视奏是钢琴教学中的重要内容,它是指学生快速浏览乐谱之后,就能

较为准确地弹奏乐曲的能力。钢琴视奏教学既是专门技能逐步培养的过程，也是综合能力不断提高和知识结构不断完善的过程。

钢琴视奏的前期是建立良好的练习方式，并提供视奏基本技巧的入门知识。视奏训练应该成为学生日常钢琴练习的一个固定组成部分。为了达到这个目的，视奏的前期鼓励学生面对一个简短的谱例时，首先确定其节奏，与此同时观察音乐的形态（音高的升与降），并更精确地注意其重复音以及级进与跳进的运动走向。将级进、跳进和重复音等弹奏类型控制在五个音的范围之内。然后，鼓励学生在练习中逐渐熟练掌握调、临时升降记号、附点音符、简单的连线和切分音的弹奏方法。

在理想的情况下，视奏中期将逐步引入手位的变化，使学生能够识别和熟悉两个或三个音一组的和弦形态。开始弹奏一首乐曲前，要清楚其整体风格、节奏和速度；要意识到它的调、和弦和音程的形态以及旋律的整体形态；需要快速看清反复记号及时值的变化，这些都具有十分重要的意义。

同时，视奏能力的培养与提高和曲目量的积累有着密切的关系。曲目的"库存"越大，视奏能力越强；所练习的曲目越少，视奏能力越弱。原因很简单，在大量练习、积累曲目的过程中，识谱能力、手眼配合能力、双手配合能力、对音乐的感知力都在快速地提高，在练习这些作品的同时，对音乐风格的分析能力、对音乐内涵的理解力也在潜移默化中增强。这一系列综合能力的提升都是提高视奏能力的必要因素。曲目量的积累足以使演奏者在视奏过程中做到轻松驾驭、游刃有余。

（二）钢琴协作能力的培养

大多数钢琴演奏者在工作中都会受邀为合唱团、独唱（奏）者伴奏，或作为小型乐队的成员而进行伴奏。这就要求钢琴演奏者不仅要意识到其他演奏者的存在，还要注意到除钢琴之外的一条或多条音乐旋律。钢琴演奏者要开发和锻炼自己聆听与合作的能力，而不仅仅是主奏的能力，同时还需要培养良好的内心节奏感。

大多数器乐演奏者在学习初期就开始和弹钢琴的人合作，而大多数学习钢琴的人在进入大学前都是独自面对钢琴的。当钢琴演奏者开始与其他人合作时，就会进入另一番天地。钢琴合奏的曲谱有两个部分，即钢琴部分的和声

织体和旋律线,其旋律线与搭档的旋律线密切关联,钢琴演奏者要从一个不同的角度去认识曲谱,他们对作品的全局认识必须包含其合作者的部分。此外,他们不得不聆听他人的演奏,像一个指挥一样考虑不同的声部,学会如何清晰地阐述解读音乐和对音乐的想法,知道何时引导或跟从合作者的演奏,学习排练的技巧,与不同性格的人打交道。跟随有经验的钢琴教授学习,与弦乐和管乐演奏者一起上课,这些对学习合作钢琴都大有裨益。这个过程中,能够接触到大量的弦乐和管乐曲目以及对这些曲目正确的诠释,了解这些乐器的机能,还能够从弦乐和管乐教师那里学到一些有助于合奏的实用技巧。

大多数合作钢琴曲目的技巧难度并没有钢琴独奏曲目那么难,而且演奏时在台上是可以看曲谱,因此少了背谱的压力,但演奏时合作钢琴演奏者遇到的问题也是钢琴独奏时所没有的。除了基本技术问题外,合作钢琴曲目的难点主要是钢琴演奏者与其合作者之间的配合。与好的合作者合作可以非常愉悦,事半功倍,收到很好的演奏效果。但与审美和性格迥异的合作者合作是一件很困难的事情。

合作钢琴曲目数量很多,精彩纷呈。合作钢琴演奏者有必要积累足够量的曲目,在课堂上反复合作练习。合作钢琴演奏者常常会临时接到演出的邀约,如果没有足够的曲目储备,临时才开始练习排练,那表演的质量就会打折,或者因无法完成而错失演出机会。

好的合作钢琴演奏者需要有很强的识谱能力。他们常常需要演奏交响乐的乐队总谱或缩减谱,如果识谱能力不足,是不可能快速挑选出钢琴部分的声部的,尤其是在还要同时识别不同谱号的情况下:乐队缩减谱的演奏颇为麻烦,它要求演奏者把所有声部的音拆分,然后在两手间重新自由组合。识谱能力必须通过刻苦学习和大量的曲目积累才能够获得。有很多培养识谱能力的练习法教材,可以使学生的识谱能力从初级精进到可以同时识别5个谱号的水平。经过这些识谱练习后,再读乐队谱就会比较顺利。合作钢琴演奏者应当对照乐队缩减谱聆听乐队演奏,在谱子上标注出重要的旋律线,同时通过细致分析乐队的配器,正确选择音色去模仿乐队的声响。

合作钢琴演奏者在上台前排练的时间非常有限,很多钢琴演奏者承接的曲子过多,超出他们的能力范围,这是演奏质量低下最常见的原因。无论基础

多好,但识谱的速度和练习的时间是有限的,在短时间内完成一首曲子的能力也很有限。在任务繁重的情况下,不少钢琴演奏者不能"吃透"曲目,以为可以"蒙混过关",没人注意到。其实这是演奏者的自欺欺人,观众是能分辨出来的。合作钢琴演奏者应该以作品的完成质量为第一位,而不是贪图数量,因应接不暇而导致"囫囵吞枣"的现象。

独奏演奏者通常不愿花太多的时间讨论合作者演奏部分的音准、连断、力度以及乐句处理得是否得当。在这样的情况下,合作钢琴演奏者应充分认识到使用相同版本曲谱的重要性,因为同一首曲子的不同版本在细节上的差异也是有可能存在的。

合作钢琴演奏者要对演奏的音乐做到心中有数,这样才能灵活应变,这种能力对于跟他们合作的独奏者来说是求之不得的。一个性格和善、活泼并善于察言观色的合作者,是演奏家趋之若鹜的合作对象。独奏者需要一个能融洽相处的合作钢琴演奏者,一名优秀的合作钢琴演奏者应当学会洞悉合作者的心理状况,并在必要时给予理解和支持。

一个组合往往要经过长时间的磨合和艰辛的排练表演才能有进步,这种进步的成就感和喜悦感使合作关系得以继续。但当合作关系持续数年后,进步的空间和满足感就会越来越少。如果两个在风格上存有根本差异的演奏者合作演奏,他们的排练会很困难,要克服这些困难,培养出真正的合作关系很不容易。但是如果两人起初在音乐风格上的冲突能得到较好的解决,那他们也可能形成互补,成为很好的合作者。室内乐总是能够激发意想不到的合作效应,这也是其他音乐表现形式无法做到的,这种音乐体验值得我们去不断探索。

二、钢琴艺术指导的角色定位与培养

作为一门新兴的边缘交叉学科,钢琴艺术指导不仅要有较深厚的钢琴演奏功底,而且要具有充分的声乐方面的知识。通常钢琴艺术指导在进行钢琴伴奏(或歌剧乐队指挥)的同时,还需要对声乐家或声乐学生在作品风格、音乐处理、语言掌握等方面进行指导。钢琴艺术指导为歌曲编配伴奏谱,需要具备很好的和声、复调、配器等作曲理论及技法。此外,对于中国民族民间音乐(如

我国的戏曲、曲艺、民歌、小调)和西方艺术歌曲、歌剧等都要非常的熟悉。同时对舞蹈、美术、文学、戏剧等姊妹艺术也要有一定的了解和借鉴。可以说,钢琴艺术指导是一门需要全面音乐、文学功底及深厚艺术造诣的学科,学习者需要具备相当深厚的艺术修养。

通常,钢琴艺术指导的职责要贯穿在合作前的准备阶段、合伴奏阶段、表演阶段。而且每个阶段都有其主要职责。

(1)在合作前的准备阶段,钢琴艺术指导的主要职责是需要做好案头工作,包括分析乐谱、做好删减改动工作、单独练习、克服技术难点、对歌词的掌握与理解等。

(2)在合伴奏阶段,钢琴艺术指导的主要职责是需要就乐谱中的节奏、音准、分句、炫技处进行协商,再相互倾听,达到钢琴与声乐演唱的完美融合。

(3)在表演阶段,钢琴艺术指导的主要职责是保持高度的警觉,随时准备应付突如其来的偶发事件。例如表演者遗漏、跑调、忘词等,钢琴艺术指导都需要沉着冷静,随机应变,对表演者的失误进行补救,以保证演出的顺利进行。

三、钢琴理论研究型音乐教育人才的培养

研究型钢琴音乐教育人才除了要掌握现有的钢琴理论、钢琴技法、钢琴教学等知识,还要学会钢琴音乐教育的研究方法,并学会如何撰写钢琴音乐的研究报告与论文。前者分析如何进行钢琴教育的研究,后者是将钢琴音乐研究的成果进行总结,并进行书面化呈现。

在钢琴音乐教育研究中,运用科学的研究方法,即运用一种能够准确无误地表达研究者意图及客观事实的方法,以加强研究结论的可信度和有效性,即研究的信度与效度,是非常有必要的。

我们时常发问,这个课题或者文章"研究出了什么新东西?""在我之前有没有人做过?""是否已经得出较为有说服力的结论?""我再次做和前人所研究的结论对比,又有哪些新的突破?"这些问题的提出是很有意义的。因为"研究"意味着探求新的知识,其本质是追求现实和真理。

当我们要运用科学方法进行教学研究时,应考虑这些问题:我们的"研究"有多少是针对钢琴音乐教育发生过程中的具体事件而论的? 有多少是基于调

查之上展开的分析报告？论文的写作是否规范？论文的结论是否可靠而有效……这些问题也是我们要探讨的内容。

钢琴音乐教育研究的对象包含钢琴音乐教育发展过程中相关的理论问题和现实问题，涉及钢琴音乐教育学学科本体、钢琴音乐教育改革、钢琴音乐教育发展等。

（一）钢琴音乐研究报告

研究报告主要是指实验报告、调查报告等。

钢琴音乐教育实验报告、调查报告是指作者通过对教育领域中某一问题的实验和实际调查写出的以反映事实情况、提出问题或对策为内容的书面报告。

钢琴音乐教育实验报告和调查报告的作用有：一是向有关部门汇报情况，作为这些部门制定教育方针、政策、措施等的参考依据；二是向公众反映情况，在报刊上公开发表出来，以引起全社会对某一问题的重视。

写好钢琴音乐教育实验报告、调查报告必须做到以下几点。

首先，严格遵循国家教育部门的有关方针政策，深入基层，深入实际，细致地做好实验和调查工作。实验、调查是依据，是写作的基础，要从多方面、详细地掌握第一手材料，注意材料的典型性，从材料的广度和深度上下功夫。

其次，分析研究，确立主题。对现有的材料要认真分析研究，分清现象和本质、主流与支流、优点与缺点、主要矛盾和次要矛盾，并从事物间的相关关系中，找出规律性的东西。要把实验、调查研究看成一个整体，只重视实验、调查，忽视研究，或只重视研究不重视实验和调查，都反映不了事物的本质，最终总结不出规律性的结论。

最后，用事实说话，把观点和材料统一起来。实验报告、调查报告主要靠事实反映客观情况，说明问题的实质。用材料说明观点，切忌主观性、片面性、随意性。观点要从材料中来，材料要能说明观点，写观点时要有材料。

（二）钢琴音乐论文

撰写论文是钢琴教师改进自己的教学，提高自己的业务素质和理论水平的需要，也是进行学术交流的需要。相较于教学现场观摩与交流，撰写论文不受时间、地点、学生、设备等条件的限制，其交流更广泛，交流效率更高。钢琴

论文的撰写包括以下几个方面。

1. 确定选题

选题是论文写作重要的第一步,它反映了作者在课题研究中所持的观点和见解,它决定资料的取舍、论文表达的方式、结构的安排以及标题的拟定等各方面问题。

论文课题的选择和确立,是科学研究的起点。合理、恰当的选题是通往成功驿站的第一步。只有选定了课题,才能知道应该用什么方法、手段去完成课题的研究和写作。

选题早确定,就等于早给自己明确研究的任务和方向,赢得研究时间。对于高等院师范校的学生来说,只有选定了课题才能有计划地调整自己的知识结构,并根据收集材料的要求确定观察、实验和调查研究的方案,从而在规定的时间内完成毕业论文。

确定选题时,应扬长避短,发挥自己的优势。作者应对论题有浓厚的兴趣,要根据个人业务专长来确定。因为研究问题需要有较坚实的业务基础,只有根据个人的专长,认真地调研,才能说出别人没说过的见解。

同时注意所选择研究课题的空白点和薄弱环节,虽有难度,但只要肯下功夫,就一定会有收获。不要盲目追求"高、大、全",因为论题大小和质量不成正比,大题可小作,小题可大作,而关键在内容。题目小容易深入研究,容易出成果。题目大费时费力,不易出成果,范围过大,也不易深入研究。

2. 收集和整理资料

(1)收集资料。

写论文是"摆事实""讲道理",把客观存在的事实,经过实验、分析,找出规律,形成理论或观点。理论或观点和材料是构成论文的基本因素。没有事实(材料)作为根据,论文就没有价值;有材料而无理论(观点)也不是一篇论文。材料是论文的基础,因此,收集材料是非常重要的。

人们进行学术研究时,不可能一切都从零开始,科学研究总是在继承前人成果或知识的基础上加以借鉴、吸收、发展,从而有所发明创造。进行课题研究,一定要扩大信息量、关注信息的真实度,建立起高效的资料库。

占有材料是科学研究的基础。研究需要材料,没有材料或者缺乏材料,研

究工作就无法深入进行。材料是形成论文观点和表达主题的基础。一篇音乐论文总是要提出科学的、创新的思想和观点,这些思想和观点只能从音乐实践中获得,把从音乐实践中搜集到的大量材料加工、整理而得来。收集、提炼材料的过程,也正是论点逐步形成的过程。离开了丰富的、合乎客观实际的材料,就不可能有文章主题的产生。

(2)整理资料。

当我们完成资料查询和材料准备的繁重任务时,从信息工作的角度看,也仅仅是迈出了信息收集这一步。这些信息材料对于我们的论文写作有无价值,有多大价值,其本身的真实可靠程度,相互间有无重叠、交叉,等等,都需要做进一步的梳理、比较、鉴别和筛选。

整理资料时需要注意以下几个方面。

首先,将收集的材料排列起来,使用时能立刻找到。

其次,根据论题的需要加以整理,要真实、典型、充分、新颖,选择权威的、有分量的书刊里的材料。

再次,收集材料的范围是较宽泛的,而经过整理的材料要相对集中,集中到论题上来。要有数量观念,同时也要有质量观念,定量整理与定性整理相结合,达到质与量的统一。

3. 拟订提纲

拟订论文的提纲是论文作者必须做好的工作。撰写提纲能帮助作者树立全局观念,还能为工作繁忙的作者或多人合作的作者撰写提供方便。没有提纲,容易造成层次紊乱、中心不明、观点模糊、详略失当、各部分内容失调、衔接不当等弊端,导致写作失败。在拟订提纲之前,应对所要写的论文通篇构思,即对论文通篇全面地思考,安排文章的结构,找到适当的表达方式。

4. 论文的论点、论据与论证

首先论点是从材料中提炼出来的。它虽然是整个研究过程的结果,但同时也是整个论文写作动笔前的一个最重要的基础。它的确立是对材料理性思维抽象概括的结果。

确立论点时常见的问题有以下几点。

(1)简单分析,结论片面。有些论文作者在确定论点时马虎草率,简单概

括,或先有结论,然后去找例证,这必然导致论文结论片面甚至错误。

(2)人云亦云,拾人牙慧。有的作者在论文中直接沿袭他人所著论文的观点,不做独立的思考,这种拾人牙慧的做法,属于一种低层次的重复,甚至是一种变相的抄袭,我们应该引以为戒。

(3)资料论点,两者脱节。有的人面对一大堆资料,觉得茫然无措,理不出头绪,综合不出与资料一致的论点来,以致论文中资料与论点严重脱节。要克服这一点,论文作者必须加强理性思维的能力,使自己有科学、逻辑的头脑。

(4)观点模糊,笼统抽象。有些人在写作论文时自始至终都没有明确的意识,对自己的选题缺乏深入的钻研,对所选材料未做具体深入的分析,贪图省事,不肯下功夫,因而提不出确切的、具有针对性的观点。

其次,论据必须是可靠的、可信的,因为论点是要借论据加以论证的。如果论据站不住脚,论点也就失去了支柱。运用事例、数据或经典言论等做论据,都应该经过核实、校对,运用艺术典型做论据,这个典型自然应具有艺术的真实性。选用时要注意这些论据与论点的联系,能为读者所接受。

论据要典型、合适,以少胜多。论据还要力求新鲜,要尽可能采用新鲜的、别人没有用过或很少用过的材料。如果非得利用陈旧的材料,也要努力开掘出新的东西来。

再次是论证。论证是论述的方法,论证层次有严密的逻辑性。论点和论据的联系、论述的先后次序、文章的层层推理都要根据事理的内在规律,并考虑论证效果来组织安排。其表达方式有旁征博引、展开分析、抽象概括、理论阐述、追本溯源等。论证得法,能增强论文的逻辑性和说服力。

论点、论据、论证是论文的三个重要方面。三者紧密联系,构成一个完整的论证过程。

5. 论文的常用格式

(1)题目。

论文能否引起读者的关注,与题目有很大的关系。题目是观察论文的窗口,里面包含着文学、心理学、美学等因素。一个好的论文题目,要求直接、具体、醒目。

音乐论文的标题分为论文标题和章节标题两个类别。论文标题也称为题

目,是整篇文章的文眼,全文精华的缩影,因此,能够选择一个有吸引力的标题对于一篇论文来说非常重要。论文标题可以有两种形式:一种是单独使用主标题,另一种是主标题配合副标题一起使用。章节标题是论文分论点或各部分阐述要点的集中描述,一般不再另行设立副标题。两级题目的组合可以使读者建立起对全文的整体印象。

题目形式有五种:一是提出问题,题目就是一个设问句,如《音乐课怎样导入》;二是提示内容,标题是论文的高度概括,如《音乐课导入方法》;三是显示论点,题目是论文的论点,如《音乐课导入应激发学生兴趣》;四是表示研究方法,标题由内容加方法组合而成,如《从问卷调查看音乐课导入》;五是形象性标题,标题是用成语、谚语、诗句、人物语言组成,有文学色彩,还可拟副标题,如《轻松导入,事半功倍——谈小学音乐课教学的方法》。

题目文字应精练,充分反映论文最主要的属性或揭示的问题。它应该与内容紧密相连、醒目、新颖、生动,不是单纯意义上文字的新颖组合,而是对论文内容明确具体的表达。

(2)署名。

署名是论文的归属性标记。署名的定义虽然简单,但是署名的作用却是十分重要的。主要体现在以下几方面。

首先,署名确定了研究成果的归属问题和在研究中何人负担了何项工作,避免出现不必要的纠纷。

其次,署名体现了作者文责自负的原则,是作者对论文学术纯洁性的庄严承诺,也是出版界、阅读者对作者研究工作及成果的高度尊重。

再次,署名可以加强作者和阅读者之间的沟通和交流,作品是作者和读者之间的桥梁,作者以作品表达观点,读者借作品了解观点,当阅读者对该作品的观点产生共鸣或是异议时,便可以通过论文的署名、出版社电话和地址等信息与作者取得联系进行沟通。

论文署名的形式有两种:一种是个人署名,另一种是集体署名。其中个人署名是使用频率、基数最大的一种形式。集体署名时,对于排名顺序一定要慎重对待、高度重视,避免引起纠纷。

(3)内容摘要。

内容摘要是音乐论文中必须具备的一个写作单元,为适应越来越多的国际化学术交流的需要,论文还应该配备与中文摘要相应的英文(或西文)摘要,而学位论文则必须配备英文(或西文)内容摘要。

音乐论文的内容摘要是对论文内容的简短陈述。它应具有独立性和自含性,即在不阅读论文全文的情况下就能获得必要的信息。

内容摘要中明确指出了本论文所做研究的目的和重要性,要客观地概括论文的主旨大意,包含绝大部分或极其重要的论文要点;说明研究工作完成情况或进度;提供研究的结论和成果,着重提示本文在研究上的新观点、新体系、新认知;并且能总结研究的结果和意义,这一点需要引起注意和足够的关注。

内容摘要的文字特点是使用高度概括的语言深度提炼论文内容。语言要做到言简意赅,言有尽而意无穷。它把吸引读者阅读的功用发挥到极致,并最大限度地将论文中最新颖的学术观点做一次精要的集中展示。应避免使用第一人称来写,应该站在第三者的立场上使用第三人称,尽量保持与论文内容一致的叙述方式,客观冷静地综述论文的主要内容,体现出学术论文的严肃性和良好的学术氛围,并尽可能地使论文的内容摘要体现出形式上的美感。

在写作完成后,应该对摘要做最后的检查,看摘要是否已经具备应有的内容,如果有缺失或遗漏应及时补充,并始终保持摘要的完整和全面。

(4)关键词。

关键词也称为说明词或索引术语,是反映论文中重点内容的术语,是能够对音乐论文的内容做最集中反映的词汇或术语。关键词不能重复选用,应具有实质意义,并对文献检索起着重要的作用。

关键词的选择方法一般是完成全部论文后,纵观全文选取数个能表示论文主旨的信息词汇,出处可以是各级标题,也可以是论文内容,但必须符合高度概括的标准。

(5)引论。

引论又称绪论、引言、序言、导论、导言等,是文章的开头部分。论文的引言和正文的编写格式,相对于前置部分的条条框框而言要自由、随意得多。在

引言和正文中,编写格式可以由作者自主决定,一般的程序是从引言开始,正文居中,最后结束在结论或是讨论结论中。论文中的章、节必须清清楚楚,符合逻辑的要求。

(6)本论。

本论又确认称主论或正论,是论文中最重要的部分,是实质性内容所在。具有创见性的命题在这里作为论点提出,相继的大量篇幅则是用真实充分的论据、用一定的方法论证作者提出的论点的合理性,使读者了解论点是怎样得来的,相信论点的正确性。

一篇优秀的论文必须提出明确的论点,而且要具有创见性。论证思路要清晰有序,要有逻辑性,论述要有所依据,符合认知规律,由浅入深。数据、事例要真实、有代表性。最有说服力的事实依据,是对众多的事例进行比较、分析、综合而得出的结果,这样的例证一般能反映事物的普遍性,在论文中常常以统计数字和图表的形式呈现。

音乐论文和其他学科的学术论文相比较,大同小异。一般来说,音乐论文分为理论研究型论文、技术研究型论文和应用研究型论文。理论研究型论文一般从问题入手,经过一系列严密的逻辑推理,根据音乐现象的发展规律最终得出结论;技术研究型论文一般是从音乐领域中的技术、技巧等问题的改进入手提出新设想,发掘新观点,提供新的研究成果,最后得出结论;而应用研究型论文则常常从具体的音乐研究工作切入主题,通过详细的分析论证,最后提出事实或解决的方案,最终得出结论。

论文正文的写作必须遵守相应的规定,有以下几点要求:文字要精练,语义要清晰明了、没有歧义;段落过渡衔接自然,没有斧凿的痕迹,行文流畅、完整;观点要与所使用的材料之间逻辑关系明显;论述的重点突出,且所有的写作元素都能够围绕写作重点使用,并确保不出现喧宾夺主的情况。

(7)结论。

当论点得以充分证明后,所得出的结果就是结论,结论必须经得起同等条件下的多次验证。结论的内容与引论有关,是围绕本论所做的结论,注意与文章开始部分相呼应。写作结论时,要逻辑严密,表述明确,不能使用"大概""可能"之类的词语,如果得不出明确的结论时必须指明有待进一步讨论。

论文结论部分通常包括三个方面:本论文论题的结论、该论题尚待进一步研究的问题、本论题的发展前景。

写结论的时候不要人为地缩小结论的概念范围,否则会导致表义不明或使结论失去原有的功能和意义。实际操作时首先要纵观全文、通篇权衡,体现出作者所具备的深度思考和对问题的深层认识,综合运用推理、判断、归纳等逻辑分析手段。从正文内容中提炼出新的学术观点,高屋建瓴地提出本课题的研究将会对本学科发展有何突出意义或能起到哪些推动作用。如果不可能导出应有的结论,可以不设结论项,而以必要的讨论代替结论。国家标准还规定结论应该准确清晰、完整精练,内容一定要全面而实事求是,也就是说结论必须含有研究结果说明了什么问题;对前人相关的论点做出了哪些新的修正、补充、证实;诚恳地点明研究还有哪些不足或遗留的、尚待解决的问题;为后续研究指出解决这些问题的可能性、关键的突破处和可能取得研究进展的方向。

(8)致谢。

论文的写作过程往往凝结着许多人员的共同努力和心血,个人论文写作中常常得到多方面、不同形式的支持与帮助。写作过程中的任一阶段给予作者物质和精神上支持与帮助的团体或个人,作者都应该在论文完成后表示谢意。

具体到毕业论文中,作者大多数是学生,缺乏经验,尤其是学士学位论文的作者大多初次涉足论文撰写,写作过程中得到了众多人士的帮助,作者应该郑重地表示谢意。

撰写致谢篇不仅仅体现了对提供帮助方的尊重,也是实事求是的作风和文德的表现。

(9)参考文献。

构思和撰写过程中所参考的重要文献,应该列于论文最后,接受论点、引用论据的文献尤其不要遗漏。这不仅表示对前人研究成果的尊重,为读者查找文献提供方便,同时也反映作者的科学态度和求实精神及对本课题历史、现状研究的程度。

参考文献是论文不可或缺的有机组成部分。写作中凡是引用的内容,均应给予适当的文字交代。在文章结束后专门列出参考文献表,一一列出引用

的著作、文章或论点、结论、图、表等的出处。

　　参考文献一般应是内容严谨的著作或是已发表在期刊、学报上的学术论文。译著应标明翻译者姓名。应列出准确的出处,便于查找。

第五章　高等师范院校钢琴教学实践课例分析

第一节　钢琴作品演奏分析与教学

在钢琴教学中,针对不同类型的钢琴音乐作品,有不同的演奏方法和教学方法。本章以代表性乐曲为例,对练习曲、复调作品、奏鸣曲以及中外乐曲的演奏、教学进行解读分析。

一、练习曲演奏分析及教学方法

(一)练习曲训练难点

1. 双手配合

双手配合是一个全局性的问题,关系到大脑的指挥效率以及与手指的协调配合。面对这一难点,我们就要研究处理办法,常用的训练方法有慢速练习法、分解练习法、变化练习法、重复练习法这四种。在训练中,主要针对不同声部、不同节奏、不同奏法、手指与踏板之间的转换与配合进行训练。

2. 速度与力度

在钢琴演奏中,速度要达到一定的要求。由于初学者的转指不灵敏,弱指弹奏无力,再加之弹完音的手指不能及时离键等,会使得演奏在速度上达不到要求,因此,在演奏中出现双手不齐、声音不清楚等现象。所以,要针对这一问题进行练习。

除了速度问题外,钢琴演奏中的常见问题是强弱对比不明显,也就是演奏中出现渐强渐弱幅度不到位的现象。因此,在训练中,要重点对音阶、琶音、和弦、八度进行在声音控制能力的训练及多种触键方法的变化上多加练习。

3. 音程大跳与均匀性

音程大跳主要指的是大跨度琶音与音位间的大跳,在钢琴演奏中,如果遇到大跨度的琶音和音位间的大跳时,对演奏者琶音转指或音位之间大跳的距离要求很高,因此,在训练中要首先做到心中有稳定的把位概念。此外,由于

不善于掌握手腕、手臂的协调度,所以会导致音程或琶音在换位和移动过程中的混乱。

除此之外,在演奏中还需要注意的是演奏中的均匀性问题,主要体现为节奏、音色不均匀。在钢琴演奏中,出现这种现象与转指和五指下键、离键的均衡度有关。因此,要着重训练节奏的均衡与稳定。

4. 特殊训练要求

(1)力量的合理运用。

通常在音阶训练中,力度变化是指强、弱、中强、中弱、更强、更弱的变化。在演奏中要调动一切技术手段,合理运用演奏中身体、肢体的力量,准确地表达音乐作品。

首先,在演奏中要注意强调手指的"颗粒性",同时要与手臂的力量相结合,由于钢琴的发音原理是击弦发声,为了削弱琴槌击弦时的冲击力,就要让手指尽量地贴近键盘,从而保证声音的连贯与均匀。同时,还要注意手臂上的所有关节,在演奏中要注意身体各部位间的协调配合,保证触键发声的"柔顺"。

其次,在力量的运用中,要有准备意识,也就是要提前做好准备,从而在演奏中不断地调试触键动作,使钢琴发出符合乐曲要求的音响。通常,力度变化表现了作曲家的内心世界,在演奏中由于音区跨度大,音乐有较大起伏,因此,在音量上更需要进行力度的处理。如莫什科夫斯基的《钢琴技巧练习曲15首》No.11,一开始一定要用 p 的力度,控制好音量,使音乐如轻风飞舞,进行到第 11 小节时,要逐渐增强骨干音的演奏力度。

(2)指法的合理安排。

练琴是在整体的循环运动过程中,将"眼、脑、耳、心、手、脚"六个部位,综合运用的结果,对于钢琴演奏来说,对作品的演绎最终是要靠手来完成的。因此,在训练过程中,就要求演奏者能够综合运用"眼、脑、耳、心、手、脚"。

可以说,在钢琴演奏这一整体过程中,身体各部位的协调运用非常重要,如果任何一个细节处理不好,都将对作品的演绎造成负面的影响,因此,对于指法的安排来说,从反应不灵敏到极其敏锐,再到炉火纯青,都需要运用心智、调动力量。演奏者可以提高每天练琴的效率,在练习中逐渐形成指法规范,从

而正确掌握钢琴演奏的指法规则。

要想在指法安排上做到有条不紊,最合适的办法就是完全按乐谱上标明的指法来练,养成正确使用指法的好习惯,从而摸索出一定的规律。

(3)发力与放松。

在钢琴演奏中,"发力"与"放松"的状态要在手腕的带动下,依靠手臂自然不费力地运动掌关节将食指抬起,从而将臂力的重心随着大指沉稳地落到键盘上。

科学的方法能帮助学习者尽快掌握练琴方法,同时用耳朵进行监听,从音响中感受到声音的通透明亮。此外,当在作品中出现一连串的"跑动"音阶、琶音和回旋式音型时,要注意技法上的合理搭配,可以选择的主要有"断奏""落滚""连跳"等。

当然,除了单纯的技术运用外,在处理音乐作品时,要做到情感与力度的不同表现。对于演奏过程中的发力与放松,手指的触键动作要合理调动肩、肘、腕三个不同部位的作用来达到技术的要求,同时结合触键音色的特点,演奏出具有颗粒感的音乐。如贝多芬的《F小调奏鸣曲》Op.2 No.1的第一乐章,就需要有效结合钢琴演奏中的发力与放松技巧,为了避免噪音,在触键时要快速地抬起手腕并急切下键,令手指有力度和"韧劲"。

(二)练习曲的个例分析

《肖邦练习曲》Op.10 No.5,也称为黑键练习曲,是一首常被演奏的作品,乐曲中绝大多数的音都出现在黑键上。在这首作品中,肖邦尝试性地用有明确练习目的的手法,把旋律放置于左手,右手则持续弹奏特定的音型。

整首作品在演奏时要注意三段体的结构,尤其是第一段要注意从降G大调降至降D大调;中段则从降D大调至降G大调,在演奏中,要特别注意转调,尤其是调性上的变化给音乐带来的色彩、性质上的对比。

作品中的右手弹奏是技术难点,因全部是黑键,在演奏中又要达到灵活性,首先就需要运用合理的指法。同时,由于黑键键盘的承重力略大于白键,可以用中速加强奏的方式,进行单纯以增强耐受力为目的的训练,而后将音型以手指把位的概念分组进行练习,可以采用重音与非重音搭配的惯性运动方式以及变节奏练习等。手指在发力的过程中还需考虑发力方向的合理性,为

了达到作品的速度要求,触键方向需严谨规划,以免出现速度的"路障"。

二、复调作品演奏分析及教学方法

(一)复调种类

1. 创意曲

"创意曲"由主题、对题和答题组成,结构大多为二段式和三段式,是一种小型的复调乐曲,具有卡农或小型二重赋格曲的特点。属于自由模仿性质,主题多半在主调上依次进入。

"创意曲"的"主题"往往处于主导地位,具有一定的特征,表现完整的乐思。所谓"对题",即对位声部,指既配合主题共同表现音乐的思想,又是具有相对独立性的一个声部。"答题"是指主题在第一次出现以后,在另外的声部又再次以近似的形式出现。其中,"主题"是核心和基本要素。"答题"虽然与"主题"类似,但在音区、调性上会发生变化,与"主题"不同。

2. 前奏曲与赋格

赋格是复调音乐中最为严谨的一种曲体形式,具有沉思冥想的哲理性,大多选自巴赫的《平均律钢琴曲集》。在创作上,《平均律钢琴曲集》不仅扩大了调域的应用,支持转调的自由,而且还丰富了音乐语言和写作手法,其中大部分前奏曲都对演奏者有各自特定的技术要求,因此,在演奏前,首先要明确乐曲的技术要求。

一般情况下,赋格曲的主题通过旋律线条的起伏、句法的长短不一、节奏的变化等等手段来追求鲜明的形象和突出的个性。而苏联作曲家肖斯塔科维奇的《24首前奏曲与赋格曲》中第七首赋格曲的两个固定对题的旋律,也与主题相似,都是采用三和弦的音构成的,并以下同的节奏处理与主题结合在一起,像号角竞赛似的此起彼伏地进行。有趣的是三个声部的和声内涵全是同一个和弦,没有一个和弦外音,听起来清楚、单纯。

(二)技术难点

复调作品是巴洛克时期的主要钢琴音乐体裁,技术难点在于主要依靠手指弹奏法来进行演奏,很少采用重量演奏法,因此,对于复调音乐作品,在练习中要分声部进行练习,同时还要注意单一声部的音色变化,注意乐句划分、指

法布局和力度层次。练习时,要注意各个声部独立的线条进行。此外,对于多声部作品,在练习完单声部后,就要进行中间声部的双手练习,也就是对于多声部的内声部,要注重旋律线条的自然进行,从而表现旋律的歌唱性。

演奏巴洛克复调作品时,在触键中对手指的独立性要求极高,因此应该巧妙地利用力度变化来使作品增色,其中的节奏通常有两个要求,其一是解决作品中体现出的乐器局限;其二是考虑乐器的演奏特点,在演奏中要始终保持有规律的持续不变的节奏,尽量不借用肩和大臂的力量。保持作品的朴素和简洁,不能破坏声部间的平衡。

此外,对于颤音的使用,往往开始于骨干音上方二度音,结束时必须下回。在慢板乐章中,二分音符以上的长音符都应该弹成颤音,从而弥补巴洛克时期键盘乐器无法保留延续音的缺陷。

(三)演奏指导

一般来说,演奏复调作品应该先对作品进行全面的分析与解剖,重点在于读谱。从主题动机入手,了解各声部的主题所在、对题性格及材料发展、组合的方式,从而表现整首作品的曲式结构。主题在各个声部、各个段落中出现时,性格和特质不改变,但由于处于不同的声部,则带来了不同的音色区别,此外,主题的各种"变形"也充满趣味,如巴赫《二部创意曲集》中第一首的动机,主题动机短小,需仔细观察主题的增值、减值、倒影和密接等方法,并同时把握对题的性质,声部的各种组合方式及作品的整体结构。

德国作曲家巴赫是巴洛克时期的代表人物之一,他的《初级钢琴曲集》(俗称"小巴赫")第一首,乐曲的风格高贵典雅,令人想起欧洲宫廷里的达官显宦与拽着长裙的贵妇人结双成对翩翩起舞的情景。

乐曲用小快板速度弹奏。G大调,3/4拍,A+B单二部曲式。结构规整,8小节为一句,每段有两个乐句,第一段用柔和的力度演奏,第二段的第一句转入近关系调D大调,节奏变紧凑,此处是乐曲的高潮部分,用中等强度的力度演奏,需富有激情,第二句恢复柔和的力度弹奏。

右手部分的主旋律需弹得细致,并区分出连音与调音的不同奏法,并注意乐句间的呼吸,弹奏巴赫作品中的调音,时值不要过短,手指离键时不要有反弹力,前倚音要弹得轻巧,不要用手腕压奏。

左手部分为陪衬曲调,力度在弱奏的范围,但也要做到旋律的清晰和流畅,特别是在右手旋律的长音处,左手的旋律需突出。

俄国作曲家柴可夫斯基的《古老的法兰西歌曲》,旋律优美,情绪稍带忧郁。为了达到曲调和伴奏的对比效果,应先单手练习,右手部分的旋律要弹得富有表情(espressivo),下键要柔和。第 7、15、31 小节中复附点音符后的十六分音符不要早出来,并注意连线间的呼吸,左手部分的外声部大多由持续低音组成,内声部为陪衬曲调,弹奏时伴奏声部要弱奏。乐曲的中间段落,从第 16 小节开始,左手用轻巧的跳音长琶音(由短琶音变化而来)伴奏,音乐显得活跃些,并与右手的旋律及第一段音乐形成鲜明的对比,弹奏时可稍稍强调第一拍的前半拍音。全曲柔和的力度弹奏,仅在第 20 小节乐曲高潮处用中等强度的力度弹奏,第 30 小节起,渐慢并渐弱(calando)。

三、钢琴名曲演奏分析及教学方法

(一)门德尔松《威尼斯船歌》

门德尔松是 19 世纪上半叶德国伟大的作曲家、浪漫主义代表人物。他一直致力于创造新风格,对不同地区、不同风格的音乐颇有研究,并从民族音乐中汲取营养。他的作品以简洁精炼的和声写法、严谨明晰的曲式结构和生动优美的旋律见长,音乐富有浪漫诗意。门德尔松自 11 岁开始创作,年仅 17 岁就完成了《仲夏夜之梦序曲》的创作。门德尔松对于巴赫作品的研究为巴赫作品的复出奠定了基础。门德尔松 27 岁在莱比锡任指挥,1843 年创办德国第一所音乐学院。他虽在 38 岁病故,作品所涉及的体裁却十分丰富,作为浪漫主义时期的作曲家,他的作品大多是抒情的,或浪漫温婉,或恬静优美,或温柔舒适、富于幻想和诗意。他的作品中较著名的有《意大利交响曲》《苏格兰交响曲》,序曲《平静的海与幸福的航行》《芬格尔山洞》《e 小调小提琴协奏曲》等。《仲夏夜之梦序曲》是他的音乐作品中最早描写神仙境界的。门德尔松独创了"无词歌"这一钢琴曲体裁,共 8 册 48 首,每一首的音乐形象都生动多姿,是早期标题性音乐的代表性作品。由门德尔松首创的无词歌,无疑是众多钢琴音乐作品中的一颗耀眼明珠。演奏时应把握无词歌的体裁特点及门德尔松的音乐风格,并将二者完美结合,才能将音乐的内容表现得淋漓尽致。

《威尼斯船歌》属于钢琴小品"无词歌"这一体裁,船歌原为船家之歌,18世纪末,作曲家们模仿"船歌"风格来创作音乐作品,使其形成一种音乐体裁,门德尔松在意大利旅行期间,曾倾听过大运河上船夫们忧伤的歌声,这种歌声深深地印在门德尔松的心里,他以这种音乐风格陆续创作了多首《威尼斯船歌》。其中,第六首威尼斯船歌是他无词歌中最著名的一首。"无词歌"无外乎没有歌词,这首无词歌是完全为钢琴而创作的。弹奏时,一只手弹奏"歌唱"的部分,一只手弹奏"划船"的部分。"船歌"即在水面上划船唱歌的情景,此曲在钢琴弹奏中,用左手表现了小船在水上划过的声音,即"船";右手表现了歌唱的部分,即"歌",这样很好地将左手"船"与右手"歌"结合在一起。此曲左手部分一直采用同样的节奏音型,强拍落在 6/8 拍的第一个音符上。左手的每一小节中均出现了音程,有的在第 3 拍和第 5 拍上,如第 1～4 小节、第 7～12 小节等,6/8 拍中的第 3 拍和第 5 拍应处理成弱奏,音程需要用不同的指法来弹奏,否则很容易出现强音的效果,破坏了音乐的形象。在 6/8 拍中的第 3 拍和第 5 拍应奏得弱些,并充分体现出小船划动的感觉。全曲踏板运用较多,需准确清晰地转换。

这首《威尼斯船歌》升 f 小调,6/8 拍,单二部曲式,乐曲如歌似的美丽旋律在流畅伴奏音型的衬托下呈现出来,演奏时应体现出威尼斯船歌略带一丝忧伤的情绪特点。第 1～6 小节为引子部分,在这 6 小节引子中,左手连续八分音符固定了此曲的伴奏音型,演奏时,左手需采用歌唱性的连奏,奏出犹如静静的河水轻轻荡漾的音乐,以此来表现安静平稳的和声进行。在第 3、4 小节高音声部出现两个音符,预示了旋律音即将出现,随后渐弱的力度符号表现了小船划破水面、泛起微波渐渐远去的场景,演奏时需细腻地将音乐呈现得鲜明、清晰。在第 5、6 小节,左手音符发生了变化,为第一段主题的出现做好准备。

在第一乐段中,左手依然保持固定音型承担低声部伴奏的任务,高声部出现了歌唱性的旋律,演奏时应体现出旋律如歌的感觉。这个旋律由两个乐句构成,在度的把握上应由强到弱,使其渐渐平息,每句之间应做出呼吸,使音乐听起来富于气息感。第 33、34 小节出现了颤音,虽然只有两小节的颤音,但是演奏的时间却很长,因为它是整小节都在颤音上进行,要求奏出由弱奏逐渐渐

强之后又渐弱的感觉。弹奏时应将颤音想象成微微的细波,并将颤音的弹奏技巧完美地演绎出来,每个音一定要弹得清楚、明晰,从而表现出一种舒缓而又忧郁的情绪,使人联想到船夫的歌声,紧扣主题。

第二乐段是全曲音乐情绪达到高潮的段落,以第 23 小节渐强的递进式展开,并运用离调的手法以增强高涨的气势,然后通过一个很弱的颤音将作品又带回原来的平静旋律,弹奏时要充分把握此段与第一段的力度对比以及情感对比。此处的颤音虽然持续得不长,但弹奏时需要清晰、均匀,手指具有高度的灵活性和独立性地将其奏出。从第 24 小节起由原来的升 f 小调转为 A 大调,调性由小调到大调的转换,意味着音乐色彩由暗淡一下变得豁朗,此时,无论是和声色彩、力度、触键感觉上都应略做变化,以体现大调式的风格特点和乐曲的情感特征。经过第 28 小节的减七和弦向下属和弦进行,音量逐渐增至最强,音响效果变得雄壮激昂,经过 6 小节的弱奏进行之后,音乐又逐渐恢复平静。第 37 小节由 A 大调转回到主调升 f 小调,由属和弦进入至第 44 小节的最后一句歌唱性旋律,到第 49 小节第一个音结束。弹奏时应准确体现音乐情绪的微妙变化,使渐强与渐弱具有明显的层次感,但应把握住此曲的中心思想,即使是最强的部分也应加以控制,不能过分。尾声部分由第 49 小节开始至乐曲结束,背景依然是低声区的固定节奏,其中出现由颤音开始的两句压缩的主题动机,并在主和弦的和声中逐渐减弱,直至消失,仿佛小船渐渐地远去,最后,只留下一片宁静的水面。

"无词歌"中,伴奏织体部分在其中承担着重要的任务,不能单纯看作旋律与伴奏的关系。这里的伴奏织体与主题旋律形成了一个有机结合的统一体,使和声织体惟妙惟肖,也使其内容更丰富多彩。从第六首升 f 小调《威尼斯船歌》里可以领略到门德尔松织体写作的娴熟技巧,这首《威尼斯船歌》在内容、节拍、调式、速度、伴奏音型、织体风格等方面与其他几首《威尼斯船歌》十分相似,但这首船歌在和声织体走向以及弹奏方法上十分精致,产生了美妙、独特的"船歌"效果。门德尔松的钢琴小品将抒情性和戏剧性结合起来,展现出个人情感与社会精神的融合,思想内涵深刻,构思巧妙,独具风格。

(二)莫扎特《降 B 大调钢琴奏鸣曲》

莫扎特的《降 B 大调钢琴奏鸣曲》作品 333,又叫"林兹"奏鸣曲,是莫扎特

全部钢琴奏鸣曲中富典雅气质的作品之一,创作于 1783 年,是莫扎特在萨尔斯堡返回维也纳的途中创作的。

全曲共有三个乐章,第一乐章为快板,乐曲的开始处,由右手采用四个二度进行的十六分音符引入,音乐甜美而宁静,体现了人们对美好生活的热切向往。演奏时要充分表现这一主题的性格特点,用演奏莫扎特钢琴音乐独特的触键方法和风格,将主题的音乐特点表现出来。颤音是莫扎特钢琴奏鸣曲中经常见到的装饰音,在第一乐章中出现多次颤音,如第 26、37、62 小节等,颤音的运用,为音乐增添了幽默感,演奏时手指需灵活有力,声音均匀清晰,运用指尖与键盘的反弹力也是弹好颤音的关键。第一乐章从头至尾一直围绕主题动机变化发展着,旋律自然清纯。这一乐章是快板乐章,在演奏快板乐章时,一旦出现了抒情性的乐段,节奏很容易出错,因此要格外注意速度上的统一、平稳,不能忽快忽慢。同时还要注意左右手的配合,伴奏声部弹得要轻一点,不能喧宾夺主,并要突出右手的旋律声部。倚音在第一乐章里反复地出现多次,如第 28、35、64 小节等,要清晰、自然地将倚音演奏出来,音色需清晰明快,富有弹性与灵动性。

第二乐章是如歌的行板。此乐章的旋律虽然没有出现长乐句的连线,但表现的却是一种悠长、舒缓而流畅的旋律感,体现了一种超凡脱俗的感觉。作品中出现好多短的连线,在弹奏以这样连线形式出现的音符时,第一个音应奏得稍强一些,后几个音应奏得稍弱一些,最后一个音是最弱的,随着最后一个音的结束手腕应迅速抬起。此乐章主题之间的对比不太强烈,似乎隐藏着深深的渴望,细腻地将音乐感情表现出来。此乐章出现了许多连续的三十二分音符的进行,此时的三十二分音符弹奏速度切记不应太快,要以整体的弹奏速度为主,行板三十二分音符与快板三十二分音符的弹奏各具特点,应细致地加以区分。最后,音乐以极弱的力度结束在宁静的气氛中。

第三乐章是回旋曲式。主题旋律热情奔放,但又不失莫扎特钢琴音乐典雅的气质。这一乐章中有三个插段,每一插段都与主题形成鲜明的对比,使其富有清晰的层次感。在演奏时,应清楚地体现出此乐章旋律声部与伴奏声部的对比,节奏上要配合准确。此曲中多次用到"断奏"的弹奏,断奏是最常用到的钢琴演奏技巧,弹奏时一定保持整个手臂的放松,将力量移至指尖,声音集

中,富有穿透力。此曲出现了较多的表情术语和力度记号,演奏时要将术语的音乐含义表达得恰到好处,才能表现出具有丰富思想情感和艺术表现力的钢琴内容。

(三)肖邦《升 c 小调圆舞曲》

肖邦是伟大的波兰作曲家、钢琴家,被称为"钢琴诗人"。肖邦生活在战乱年代,他大部分时间都在国外度过,但他的心却一直想着祖国,创作了很多具有爱国主义思想的钢琴作品,以此抒发自己的思乡情、亡国恨。其中有哀悼祖国命运的悲剧性作品,如《降 b 小调奏鸣曲》等,还有思念亲人、怀念祖国的幻想性作品,如幻想曲、夜曲等。

肖邦一生不离钢琴,所有创作几乎都是钢琴曲,作品涉及许多体裁,其中主要作品有:钢琴协奏曲 2 首、钢琴奏鸣曲 3 首、叙事曲 4 首、谐谑曲 4 首、练习曲 27 首、波罗乃兹舞曲 16 首、圆舞曲 21 首、夜曲 21 首、即兴曲 4 首、歌曲 17首等。肖邦的圆舞曲,从表达形式上来说可分为两大类别:一类是理想化舞蹈音乐作品,如《降 D 大调"小狗"圆舞曲》《降 E 大调华丽大圆舞曲》等;另一类是类似抒情诗式的圆舞曲,如《升 c 小调圆舞曲》。

肖邦的圆舞曲旋律优美、气质高雅、音乐华丽、节奏明晰,体现了他诗人般的浪漫气息。这首《升 c 小调圆舞曲》在弹奏技巧上相对比较简单,通俗易懂,是最能体现肖邦个性及民族性的圆舞曲,深受人们的喜爱,此曲创作于 1846～1847 年,是肖邦去世前两年完成的,隐含着他对生命价值的认识。德国音乐家舒曼曾把肖邦的圆舞曲称为"心灵的圆舞曲"。此曲从节奏上来看,部分段落有些类似他的《马祖卡舞曲》,但这首曲子完全不是为舞蹈伴奏的舞曲,而是真正意义的抒情诗式的圆舞曲。

全曲由三段体构成。呈示段第一主题 1～31 小节,乐曲以一个四分音符(#5)单独奏响引出了主题旋律,从第一句就可以感觉到作曲家内心充满无限忧伤。旋律声部是在右手出现的,左手是肖邦习惯采用的圆舞曲伴奏音型,弹奏时要处理好 3/4 拍"强—弱—弱"的特点,但第一拍的强拍不应过分,只要体现出与后两拍的弱奏的对比即可。为清晰地突出旋律声部,左手整体上应奏得弱些。第 3、4 小节出现了类似肖邦马祖卡风格的节奏音型,演奏时,需准确把握节奏音型特点,这一节奏音型多次出现,如第 7、8 小节,19、20 小节,23、24

小节等,都是以两小节的形式出现,之后马上转回抒情圆舞曲风格的旋律,弹奏时要充分把握两者的统一性。第32小节旋律进入第二主题,速度有了明显的增快,急速地以八分音符的形式连续弹奏32个小节。演奏时,右手的旋律应体现清晰的颗粒性与优美的连贯性,特别是用4、5指弹奏的音符在力度、音色上要与其他手指一样,5个手指一定要用力均匀,使音乐听起来如珠落玉盘般晶莹剔透。弹奏此段时,情绪与上段比起来应略有些激动,但这里的激动并不是肖邦以往作品中那种带有华丽的风格、热情的激动,而是充满着一种无奈的激动。此段右手连续的渐强渐弱较多,弹奏时,应充分发挥手指连贯的弹奏技巧,逐渐过渡到渐强或渐弱,使整个乐句形成一个整体,一气呵成。第二段从第64小节开始,调性转为降D大调,情绪上多少明朗了些,右手的旋律基本以四分音符为主,使前面激动的情绪得到暂时的舒缓。可是这种略显舒缓的情绪只停留了短暂的31小节,到了第95小节又恢复了前面的激动,重复了前面的急速地以八分音符的形式连续弹奏,之后再现了32小节第一段那优美的第一主题,紧接着又再现了急速弹奏八分音符形式的旋律,在回旋式的连奏过后,反复出现开头的主旋律,最后全曲在焦躁不安中结束。

整首乐曲的音乐风格体现了肖邦细腻、柔和的性格特征,以及他对美好生活抱有憧憬的意愿。演奏时,应带着丰富细腻的情感来诠释作曲家的音乐情感。

(四)贝多芬《c小调"悲怆"钢琴奏鸣曲》

贝多芬钢琴奏鸣曲中最著名、最具代表性的作品就是《"悲怆"钢琴奏鸣曲》(作品13),作为贝多芬早期钢琴奏鸣曲的杰作,其富有戏剧性的优美旋律被世人所熟悉与喜爱。在贝多芬的32首钢琴奏鸣曲中,《悲怆》是第一首由他本人亲自写上标题的作品。从这首作品中可以看出贝多芬精湛的创作手法以及丰富的艺术感染力。

《"悲怆"钢琴奏鸣曲》是贝多芬32首钢琴曲中的第八首,也是技巧性较高,情感世界体现较丰富的奏鸣曲,弹奏时应充分把握弹奏要领,将钢琴的技巧性与音乐艺术表现力高度结合。全曲共分三个乐章,具体结构及弹奏提示如下。

第一乐章的速度是极慢板,而后转为辉煌的快板,调性为c小调,结构为

奏鸣曲式。第一乐章的引子部分十分重要,是全曲的核心。引子1~10小节,包含两种矛盾的因素,一种是用沉重的和弦表现出来的沉重压力,另一种是用高音区柔和的旋律和节奏匀称的和弦伴奏表达出来的对光明的渴望。第一部分1~4小节,以充满悲怆情绪的极慢板开始,力度上巧妙的强弱结合预示了全曲充满着斗争的力量和热烈追求激情的主题思想。弹奏强音和弦时,需运用全身能量与手指发力动作结合,声音集中而强劲,具有爆发力。第二部分5~10小节,右手一串优美的旋律配以左手的和弦伴奏引出呈示部主题的出现。呈示部从第11小节开始,速度由极慢板转为快板。呈示部的主部主题,以连续向上的四分音符递进的方式出现,渲染了奋发向上、永不放弃的向命运挑战的气势。其中,右手是旋律声部,应坚定有力地体现出来;左手伴奏声部以分解八度音的形式出现,体现了一种为斗争而存在的凝聚力量。左手连续的分解八度进行是弹奏的难点,如方法不当很容易造成手臂的劳累感。因此,教师应要求学生在弹奏前,一定要利用较长的时间单独慢练左手的八度音。在弹奏时,注意八度的弹奏技巧,并充分体现出旋律声部与伴奏声部的对比,两种因素互相对峙,反复较量,在力度上形成了强弱的对比。

第一乐章呈示部的主部主题应流露出一种坚定的信念,并以此作为第一乐章的感情重心来体现音乐的思想内涵。到了第51小节,乐曲进入副部主题,主题以活泼的情绪分别在低音区和高音区一唱一和地出现,好像一个年迈的老人与孩子的对话。左手是伴奏部分,伴奏音型上有些圆舞曲伴奏织体的特性,只不过圆舞曲是3/4拍的节奏特点,而此曲是2/2拍。这种舞曲式的伴奏音型充满了生气与灵性,表现了人们对幸福和美好生活的向往。右手是旋律,活跃的上行跳音,带有倚音的附点音符和轻巧的三连音下行音调给全曲增添了无限遐想的韵味。最后,呈示部在高潮出现的强劲和弦中结束。展开部采用引子的素材在g小调上开始,后在D大调、g小调上重复。弹奏时,应表现人们始终与黑暗势力做斗争的奋进思想。再现部坚定有力地奏出了胜利的曙光即将临近,最后几个强劲有力的和弦结束了全曲,宣告了光明终于战胜了黑暗,美好的新生活已经来临。

第二乐章的速度是如歌似的慢板,调性为降A大调,节拍为2/4拍。本乐章是极为优雅的慢板乐章,音乐优美抒情,情感处理需细腻、真挚,手指触键柔

和而有控制。

第三乐章为快板,调性为 c 小调,节拍是 2/2 拍子,曲式结构是回旋曲式。这一乐章主题与第一乐章主题动机有一些相似,但演奏时不能采用完全相同的处理方式,应体现微妙的差异,优美的旋律中带有欠稳定的游移情绪,手指需平贴于琴键,但声音始终清晰、透明,似乎处于一种徘徊不定的心态之中。

(五)李斯特《十二首超技练习曲》

著名的匈牙利钢琴家、指挥家、作曲家李斯特也是浪漫主义的大师。作为浪漫主义早期的代表人物,他极大程度地促进了钢琴技巧的发展,将钢琴的表现力发挥到了极致。由于超凡的演奏才能,他首创的"背谱演奏法"和即兴弹奏使他获得了"钢琴之王"的美誉。他创造了交响诗体裁,促进了标题音乐的发展,对无调性音乐贡献巨大。其主要钢琴音乐作品有 2 首钢琴协奏曲、24 首匈牙利狂想曲、12 首高级练习曲及音乐会练习曲等。李斯特的钢琴作品气势宏伟,技巧绚丽,极大地开拓了钢琴的表现力,体现了欧洲浪漫主义音乐中各种艺术相结合的艺术理想。

李斯特的钢琴音乐作品技巧性要求很高,因此,建议教师在为学生选择曲目时应充分考虑到学生的弹奏能力,对于那些不具备高级弹奏技巧的学生则不宜选用本教材。李斯特的音乐被认为磅礴的气势与优美的煽情相结合,这一特点在他创作的《十二首超技练习曲》中有很好的体现。李斯特的《十二首超技练习曲》是超高级技巧性训练,掌握李斯特十二首超技练习曲的精髓后,意味着弹奏水平又登上了一个高峰。

第一首:《前奏曲》,此曲非常短,演奏时间约为 1 分钟,由引子与主题构成。虽然弹奏时间很短,但在技巧难度上也不逊色。演奏时,右手承担的旋律声部需要手指具备灵活性与连贯性相结合的能力。此曲弹奏速度极快,在指尖与琴键的关系上,可以采用指尖贴键、距离较近的方式。

第二首:《短调》,全曲的曲调比较平缓,演奏时间约为 2 分钟。演奏时应充分抓住舒缓的音乐特点,恰当地使用技巧为音乐服务。此曲的连续八度音程进行经常出现,在演奏时,手指、手腕、手臂三者应很好地配合,以大臂带动小臂和手腕、手指配合,注意五指所弹的音符应清楚、声音集中、富有穿透力。

第三首:《风景》,此曲旋律比较优美,演奏时间约为 4 分钟,标题为风景,

演奏时,应完全置身于作品的角色中,仿佛到了恬静幽雅的乡村。乐曲结尾处的巧妙处理为音乐增添了华丽色彩,使音乐充满了幻想。

第四首:《马捷帕》是一首难度较大的练习曲。从中可以找到标准的李斯特音乐风格,演奏时间约为 7 分钟。此曲在风格上与前三首有明显的不同,体现了李斯特炫技的音乐风格。演奏时,应充分地将高超的演奏技巧发挥得淋漓尽致、恰到好处。此曲中出现了大量的装饰音,演奏时手指应灵活、声音均匀,中段的旋律与第一段相比略有些伤感,但经过一段过渡后,情绪再次被激发起来,最后转入激烈的场景结束全曲。

第五首:《鬼火》比较短,演奏只需 4 分钟。此曲的旋律声部采用大量的连续三十二分音符进行,体现出诡异神秘的感觉。演奏时,要求手指具有高度的灵巧性。此曲的主题旋律被反复重复,但每一次重复时弹奏的情绪都应有所不同。

第六首:《幻影》的弹奏时间约为 6 分钟。此曲的节奏音型虽比较单调,但很巧妙地体现了"幻影"的主题,演奏时,需体现准确的时值与力度变化,中段旋律比较灵活,需要具备手指快速灵活的弹奏能力,结尾段的速度越来越快,音调也越来越高,最后在音乐最高处结束。

第七首:《英雄》的演奏时间约为 5 分钟,此曲体现了英雄的形象,虽然旋律听起来略有些悲伤,但依然无法抵挡人们对英雄的崇拜。演奏时,可采用边弹边唱的方法,从内心深处体会旋律的悲情意境,之后,愤怒的烈火终于爆发,音乐由悲伤变得开朗,让人们看到了光明的未来。

第八首:《狩猎》的演奏时间为 5 分钟,是弹奏难度非常大的一首练习曲,也是十二首练习曲中较著名的一首。全曲的速度一直非常快,体现了非常激烈的狩猎场景。虽然速度很快,但旋律却依然优美,让人如醉如痴。此曲的旋律一直采用连续后十六的节奏音型,很好地将主题思想呈现出来。演奏时,注意节奏音型的准确性。中间虽略有些变化,但仍然在第一段节奏音型的动机下发展变化着。演奏者在演奏时应随时调整自己的状态,手指的跑动应灵活而放松,做到松紧结合,否则会由于手的疲劳而不能弹奏到底。此曲的音乐中有两个画面,一个是狩猎的场景,另一个是风景如画的场景,无论哪个场景旋律都非常优美,给人一种舒适、放松的感觉。

第九首:《回想》演奏时间较长,约有 11 分钟。《回想》也是十二首练习曲中较有名的练习曲之一。演奏时,头脑中始终在回想令人陶醉的甜美故事,但却不带有任何幻想。

第十首:《f 小调》在音色的处理上非常独特而精彩,钢琴的音色之美在这里得到了最大的体现,好比演唱旋律优美的情歌,又好像在朗诵一首爱情小诗。在音乐中,几乎各种表现技法都能遇到,如音阶、琶音、和弦、装饰音、断奏、连奏等。

第十一首:《夜之和谐》的演奏时间约为 9 分钟,是李斯特最有名的超级练习曲之一。曲子开始的速度比较慢,好像黑夜里恋人之间无言的诉说,演奏时,用双手来表现细腻的情感世界,使听众感受听觉上的享受。随后,全曲的速度转快,音乐的情绪渐渐地推进,采用一系列的激动的音符进行,没过多久又渐渐地落下,音乐变得非常平静。演奏此曲时,需要充分体现内心世界不同的感受,让人在欣赏此曲时不忍离去。

第十二首:《追雪》的演奏时间为 6 分钟,是整个练习曲集的最后一首。描绘了冬季美丽的雪景,一种令人神往的境界。虽然是雪景,但在温和音乐的衬托下,似乎少了雪地中寒冷的感觉。演奏时应身临其境,体会追逐雪花的快乐和无限的遐想。

(六)中国乐曲演奏分析及教学方法

1. 技术处理

对于演奏中国钢琴作品来说,我们要从以下几个方面着手进行,从而完整地演绎乐曲。

(1)选择适合的触键方式。

在中国钢琴作品的演奏中,要能够合理地选择触键技法,由于一部分中国钢琴作品是民族器乐曲改编曲,在演奏过程中,要充分考虑音色所需的特殊技法,比如有的是古筝、扬琴、古琴、锣鼓等民族乐器改编的作品,对其中的民族乐器音色的模仿,就需要在演奏中注意选择合适的触键法。

如作曲家储望华改编自二胡作品的《二泉映月》,为了能够有效模仿二胡的音效,在演奏中不仅需要运用歌唱性的连奏奏法,还需同时运用手臂、气息的配合,模拟二胡的音色及韵味。

（2）正确安排指法。

在中国钢琴音乐作品的创作中，需注重设计正确的指法。由于中国钢琴作品中大量使用五声音阶调式，因此，在对指法的设计上，就要避免大的伸张。要能够准确掌握调式音级的走向以及在乐曲中的运用。

作曲家王建中创作的中国钢琴作品《绣金匾》，这首乐曲充分体现了中国钢琴音乐作品的民族风格，在创作中运用了非常多的加花演奏。因此，对于这首乐曲的演奏来说，首先要把握其音乐感情，其次在演奏过程中要能够充分运用技术，突出加花的音乐效果。

2. 演奏特点

（1）民族化的写作风格。

中国钢琴音乐作品在内涵中表达了中国美学的意境和韵味，作曲家充分运用民族化和声，并常模仿民族乐器的音色。比如中国钢琴音乐作品《梅花三弄》，是由作曲家王建中改编的作品，在创作中就运用了中国钢琴的民族化写作风格来模拟古琴的音色，塑造了高洁的梅花形象。

此外，还有中国钢琴曲《平湖秋月》，由著名钢琴家陈培勋改编而成，在创作中用分解音型表现波光粼粼的湖面。

钢琴作品《浏阳河》也是在创作中运用钢琴民族化技巧的作品，乐曲采用少数民族音乐的旋律，风格独特，充分地表现了地域文化风格。

作曲家王建中根据同名唢呐独奏曲《百鸟朝凤》，改编了钢琴独奏作品。在这首钢琴作品中成功地将中国民间音乐文化与钢琴特有的表现手法融为一体，赋予这首作品以浓郁的民族色彩和独具特色的艺术感染力。《百鸟朝凤》还入选了"二十世纪华人音乐经典"，是六首"经典"钢琴独奏曲中的一首，深受听众的喜爱和好评，在海内外乐坛上被多次演奏，产生了广泛的影响。

王建中改编的同名现代钢琴独奏曲《百鸟朝凤》保留了原曲的主题音调和情感内容，是在中国传统音乐多段体的结构特点基础上来安排整体布局的，曲式结构也是基本参照原曲"带前奏和尾声的 AB 循环体"曲式，但改编成了五个乐段，中间插以三处节奏自由且技巧华丽的鸟鸣声和蝉鸣声。全曲的结构见表5.1。

表 5.1　钢琴曲《百鸟朝凤》曲式结构图

I	II	鸟鸣 i	III	鸟鸣 ii
1~28	29~87	88~133	134~173	174~186
每分60拍	每分120拍	自由	每分120拍	自由
IV		蝉鸣	V	
187~232		233	234~293	
每分60拍渐快至每分132拍		自由	每分120拍	

与有明显分段的传统音乐不同,钢琴曲《百鸟朝凤》各段间的衔接、转换极富逻辑性,紧密而自然,没有截然断开的明显分界,连贯性强;速度是由慢而快、由缓而急。纵观全曲,技巧华丽,一气呵成。

此曲有意避免了使用欧洲传统的和弦构成和声手法,在保持"古味"方面,完整地保留了原曲的主题音调,尽量运用了平行四度旋律或装饰伴奏音型。

(2)民族调式的运用。

中国民族调式主要是指五声音阶、以五声音阶为基础的六声和七声音阶,以及以"宫、商、角、徵、羽"为基础产生的五声、六声和七声音阶。与西洋大小调式相比,中国五声调式无论在音级数目上,还是在音响效果上都体现出极大的不同。如音乐家贺绿汀将西方对比复调技法与我国民间支声复调相结合创作的《牧童短笛》,是我国近代钢琴音乐创作中探索民族五声性复调风格的典范,也是第一首真正意义上的"中国钢琴作品"。乐曲主体是自由对比的二声部复调,中段是对竹笛吹奏的模仿,作品纯净真挚,没有臃肿的和声,也没有华丽的炫耀,自由对位的五声化旋律使得作品具有浓郁的民族风格。

同宫系统转调或离调也是创作中国钢琴作品常用的手法,如作曲家汪立三创作的《兰花花》就是民族调式应用的典范。演奏者要能体会其中的情感变化,还要对民歌的曲调、音乐的内容进行深入研究,这样才能选择合适的技巧去营造意境,以音乐表达委婉动人的故事。

钢琴独奏曲《夕阳箫鼓》是作曲家黎英海根据琵琶曲所改编的钢琴曲,以 $^\flat$G宫作为全曲的主要调式展开,充满了中国民族五声调式色彩。描述了我国北方人民捕鱼、夜半归舟的场景,黎英海先生在改编的过程中,应用汉族五声

性调式进行创作,旋律进行始终围绕 1、2、3、5、6 五个音。这使得整首作品散发着古色古香的气息,保持了与传统音乐的渊源联系,使其富有中国民族五声调式色彩和风韵。因其旋律主体、发展动机源自古曲,五声调式的应用贯穿始终。

(3)细腻的和声运用。

一部音乐作品的风格、特征由很多因素共同决定,除了以上所提及的调式、曲式、节奏以外,和声的应用也起到至关重要的作用,它是另一个能够反映音乐民族特征的重要元素。

在西方传统的和声学中,以三度音程为基础所构成的三度叠置和弦是作曲家创作的基本结构形态。由于三度所产生的协和效果被人们广泛接受,因此,这样的和声学体系大量运用到了创作与教学当中,并取得了显著的成效。一个世纪以来,我国的作曲家为了让自己的音乐作品能够独具风格或者体现出本民族的风格,在学习与借鉴西方大小调和声体系基础的前提下,力争在旋律与和声中有所创新突破,他们为此做出了大量的尝试,并积累了丰富而宝贵的经验。

在中国钢琴作品的创作中,作曲家往往根据旋律、情绪、风格的需要,运用多种和声手段,尤其是在创作的技术技巧方面,民族化和声的使用也是一大特点。此外,在创作中灵活组织和声,运用多种和声手法表现不同的音乐感情,也是非常常见的创作方法。例如在汪立三的《兰花花》中,作者为了描写事物发展过程的矛盾冲突,运用了大量的变和弦。

汪立三的作品《涛声》也运用多种和声手法来表现辉煌、庄严、壮丽、钟鼓齐鸣的典礼场面。

第二节　教学组织形式课例分析

一、个别课、小组课、集体课"三结合"的教学模式

高等师范院校钢琴教学实践中,首先传承了教学历史长、优秀传统中极具价值的个别课传授形式。个别课教学模式针对性极强,适用于程度较高的钢琴学生。通过个别课教学,教师可以深入地观察学生,了解学生所存在的各种

问题,进行细致的讲解并帮助学生逐一解决。小组课主要是向学生讲授钢琴演奏的基本要求、知识、方法,通过小组讨论,探究钢琴学习过程中普遍存在的问题。同时,对于钢琴技术程度较低而数量比较多的生源现状,逐渐开展以班为单位的集体课教学。

高等师范院校钢琴教学经过长时间的尝试和实践,最终形成了个别课、小组课和集体课"三结合"的教学模式,为钢琴教学工作开辟了新的途径。

在实际教学中,可以根据学校本身的教学情况设置三种教学模式相互结合的方式,在授课数量、授课时间、授课方式上进行相应设置。如把钢琴集体课和小组课分为单双周上课,单周为钢琴集体课,可以全班同学集中学习,人数大概控制在20~25人左右,如果学生过多,可以再进行分组。

(一)个别课的讲授内容

在个别课中,教师需系统地讲授有关钢琴弹奏的基本技巧,如弹奏钢琴时的坐姿与手型、手臂的协调、自然力量的运用等,并进行演奏方法的示范。教师可根据学生的钢琴技术程度的差异而设计所要加强练习的内容,在训练中,要求学生做到手指关节主动发力,同步注意手臂与手指之间在运作中的相互协调。在具体讲授作品的过程中,讲解与教师范奏相结合,注重从宏观讲授音乐风格和作品的创作背景,从细节讲解作品的曲式结构、音乐形象、节奏特点、和声色彩等,并将理论与实际的演奏方式相结合,此外,视奏、背奏技巧及舞台表演的心理训练等也是重要的授课内容。

(二)小组课的讲授内容

由于个别学生存在不能很好地掌握集体课所讲述的各种钢琴弹奏要领的情况,所以,在小组课中,教师一定要耐心地讲解并正确地示范,然后分别纠正错误的演奏方法,另外,教师也要根据集体课中每名同学的表现,在小组课中给予更为详尽地指导,并有针对性地回答学生提出的问题。

(三)集体课的讲授内容

教师应及时总结上节个别课中存在的不足之处,在课堂上抽查学生的演奏,与此同时,其他学生则要以"教师"的视角进行观察。这一环节非常重要,可以锻炼学生发现问题、提出问题、解决问题的能力。这样既注重了学生的能

力培养,又逐步完成从学生到"教师"的角色转换,增强了学生学习的主动性、趣味性。

以上三种教学模式在相互结合中应遵循"有机并存"这一原则,在适当的情况加入一些新的课型。另外还有以下三种教学模式。

1. 大班课

大班课是钢琴集体课的另一种表现形式,以班级为单位。大班课可以充分利用各种现代化的教学媒体和手段,开展更多的教学活动,课程的内容也更具理论性,如"钢琴艺术史""钢琴教学法"等。

2. 公开课、讲座、座谈与讨论

高校教师可以定期座谈和讨论,根据学习计划开设公开课和系列专题讲座。

3. 演奏会

这里所指的演奏会具有双重含义。一方面,教师应该组织和安排学生举办高水平的音乐会,形式有钢琴独奏、协奏、重奏等,以现场的热烈气氛激发学生学习钢琴的热情;另一方面,也可以安排学生自己组织和开办钢琴音乐会,自己确定主题,展示学习的成果。这些不仅是学习过程中不可缺少的艺术实践活动,同时也为师生之间提供了相互观摩和交流的良好机会。

最后,教师可以结合三种课型的不同特点,把个别课和小组课中出现的共性问题在集体课中讲解,对于个别学生存在的问题可以采取单独辅导、集体教授作为补充的方式,这样不仅加深了师生的情感交流,也注重了对学生技巧的培养,从而最大限度地利用了教师的资源,对教学效率和教学质量起到事半功倍的作用。

以上这三种授课形式是目前高等师范院校普遍采用的教学模式。高等师范院校的钢琴教学势必以个别课、小组课和集体课为主线,同时将另外三种模式在教学中有机结合、交叉进行、灵活运用,形成根据学生的个体差异而进行因材施教的更全面的教学模式。

二、个别课的课例

(一)个别课教学的特点

钢琴个别课教学又称个别课,即钢琴小课。这种教学形式主要侧重于学

生专业技能的培养,其最大的特点是因材施教、针对性强。

1. 灵活性

个别课教学的灵活性主要表现在教学方法的使用上,因为它可以随时随地针对个体调整教学方案和方法。

2. 针对性

个别课教学是一个教师针对一个学生的教学活动,它必然具有很强的针对性。

3. 互动性

个别课教学由于教学对象只有一人,因此,课堂上除了教师,就是被指导的学生,二者的参与都是必不可少的。他们之间的互动也就相对比其他两种课型要多。

4. 稳定性

个别课教学授课对象只有一人,学习程度是一定的,因此可以严格按照这个进程进行教学。

(二)个别课的课例分析

1. 巴赫《意大利协奏曲》

《意大利协奏曲》由快板、行板、急板三个乐章构成。第一乐章是不太快的快板乐章。无论是八分音符和十六分音符的交替弹奏,还是被装饰了的主干音的级进过程,节奏都需要严格始终如一的律动,不能忽快忽慢。

第二乐章是慢板乐章,是模仿当时的小提琴协奏曲而创作的。全曲由长度大约相等的两部分构成。第二乐章的速度不宜过快,在左手严格的八分音符步调上,右手的旋律非常即兴化。因此,弹奏时要注意保持气氛上的宁静和旋律上的流动,右手要弹出装饰音丰富的优美歌谣曲调,通常不要有明确的断音,可模仿小提琴的独奏。节奏因其即兴性的特点而稍带自由,以突出其炫技的性质。在第二乐章中应较多地运用左踏板来控制音色,如第 1~12、28~33、45~49 小节等。

第三乐章与第一乐章相同,这个乐章也是全奏和独奏乐句的交替。这两种乐句没有严格的区分,而是交错进行的,与前两个乐章相比,第三乐章旋律更为轻快活泼,速度也较前两乐章快了很多。因此,节奏上是富于动感的,触

键要明确,每个四分音符都要断开弹奏,强调落键的颗粒性。因为两种乐句是交替出现的,所以要注意同一声部在两个手上的转移,并及时控制音量和音色,也可适当加入左踏板,表现出比较细腻的全奏和独奏的音色明暗变化,如第 39～45、77～85、155～167 小节等。在乐曲中,强调了全奏和独奏在力度上的对立和音响上的对比,充分表现了协奏所产生的强大表现力,创造出了运动的、明亮的、富有色彩的音响效果,同时也创造了巴赫音乐非同凡响的魅力。

2. 莫扎特《c 小调钢琴幻想曲》K396

演奏这首作品时,首先要注意多声部线条。这首作品很多地方都是多声部的织体,从第 3～5 小节开始,后面的许多音乐都是多声部的结构,因此在读谱时应该将音乐中隐伏声部找出来,往往在华丽的带装饰的音符背后,一直持续的几个音确定了音乐的发展方向。如果不对中声部加以分析与重视,那么在演奏时很可能只注意到高声部和低声部的旋律线条,音乐的层次无法做到清晰和突出。其次要注意装饰音的特点。这首作品作于 18 世纪后半叶,这时期的装饰音奏法标记逐渐详细而明确,乐谱下方明确注释了装饰音奏法的说明。因此,一定严格按乐谱上标记(a)、(b)的装饰音奏法来正确地弹奏。

音乐发展到第 17 小节,调性由 c 小调转到降 E 大调,织体也由连绵的长琶音音型变为短促、坚定的双音断奏,踏板也比前面要少很多,从这些方面可以体会到音乐气质与情绪的改变,在触键方面需变得铿锵有力,莫扎特通过这些织体和调性的改变,来传达一种戏剧性的乐思变化。

接下来的第 20～28 小节,音乐中连绵的长乐句和较短促的小连音、跳音交替呈现,将作品的第一段与第二段进行糅合,使音乐富于变化。因此相对应地要考虑触键变得时而刚劲、时而柔和,踏板比前面也稍微多了一些。第 20～21 小节力度的标记是"f－dim－p"和"mf－dim－p",音乐的织体基本相同,踏板完全相同,因此可以判断这两个小节是一个长句,演奏时要注意气息的贯通,不要从中间断开了。第 41～42 小节又出现了多声部的织体,根据前面的分析也可判断,多声部是全曲的一大特点,一个高音声部的旋律反复出现两次而后消失,这里也是一个可以处理得别出心裁的地方,可以考虑在高声部出现时让音乐安静下来,与前后形成对比,产生中声部和高声部相互呼应的效果。第 47 小节是再现段的开始,其整体结构和呈示段是相同的,只是调性上有些

区别,属于变化再现,在这里就不赘述了。

3. 李斯特《升 c 小调第二匈牙利狂想曲》

匈牙利浪漫主义音乐家李斯特与他的祖国有"孩子与母亲"般的关系,他的民族情结奠定了创作的根基。李斯特虽然十几岁就离开了匈牙利,但他忘不了他的祖国,忘不了他生活过的地方。李斯特常常模仿匈牙利民间乐器的奏法和音响,把匈牙利的民族音乐基础与从其他民族文化中所汲取的因素有机结合,向祖国奉献出衷情。李斯特创作的钢琴作品表现了他强烈的爱国主义精神和民族主义精神。

《升 c 小调第二匈牙利狂想曲》采用匈牙利民间舞蹈"查尔达什"的体裁写成,演奏者需对作品的创作背景、弹奏风格及其重难点技巧等进行深入、细致的综合分析与教学研究。

在音乐进行中,快速的、音与音之间音区大跨度的跳动是李斯特钢琴作品的突出特征,此曲中表现得同样十分明显,如乐曲第 20、21、187、191 等小节中左手声部十二度的跳,八度以上跳进可谓俯拾皆是,特别是 Friska 中第 170~194、34~263、330~343、377~393、409~420 小节等处连续、大段的跳动极具李斯特风格。除了单独抽出进行练习外,也可做一些六度、十度的模进练习(如《哈农钢琴练指法》No.49)和从五度开始的半音阶爬升练习(如《哈农钢琴练指法》No.6、No.31,鉴于作品难度,可改为半音阶),以提高快速移动时的准确性。结尾的音乐是辉煌的、气势磅礴的,演奏时需要集中注意力,可以在心中默唱,力量持续增强地爆发,最后又回到主和弦上,演奏最后四个和弦时要表现得坚定有力,带有必胜的信心,一气呵成地结束整首乐曲,铸就一部英雄般的壮烈史诗。

三、小组课的课例

(一)小组课教学的特点

小组课也属于"一对多"的教学形式中的一种,教师同样只有一个,但学生人数比集体课要少,大约在 2~5 人。且学生彼此之间程度相似,可以采用同样的教材。它适应了新课改的趋势,因此被大多数高等师范院校普遍采用。

小组课教学主要适合于讲授演奏技能、进行演奏观摩等。它可以解决学

生们的共性和个性特点。从共性问题上来说,可以采用集体练琴的方式;从个性问题上来说,可以采用个别演奏的方式。小组课教学有节省师资资源、促进学生相互交流、培养学生综合能力的作用。

(二)小组课课例——以拉赫玛尼诺夫《五首幻想小品》的两首作品为例

1. e 小调作品《悲歌》

作曲家拉赫玛尼诺夫用 e 小调奠定了整首乐曲悲伤的基调,悲凉悠长的旋律是这首作品最大的特点,因此我们需要分析旋律的悲剧性特征是如何体现的。全曲用三段体进行创作,A 段共有五个长线条的乐句,开头两个小节的引子采用了较大跨度的琶音音型,随之引出主题旋律。第一句有 7 个小节,这一句从第一个音 g2 开始慢慢地向下方二度或三度迂回下行,最后进行到 e1,整个乐句线条不断下降,形象地描述了作曲家心情的低落以及感伤悲叹之情。第二句共 8 小节,一串三连音上行音型将旋律的整体走向带到第一句的最高点 g2 音,而后马上又回到了类似于第一句的迂回下行句,句尾结束不是单音,而是和声音程,此时的旋律强调了感伤悲叹的语气。第三句共 8 小节,宏观上采用了两个连续较大幅度的上行,而且第二个更甚于第一个,再加上三连音的运用,表达出一种复杂心情,似乎是要挣扎着寻求解脱般的感觉。第四句也是 8 小节,这一乐句第 1 小节的四分休止符,让人不得不深吸一口气,接着几个强劲的和弦彻底宣泄了情绪,不再沉溺在感伤和悲叹中,而是对艰辛生活和坎坷命运的呐喊。可是相对于残酷的现实来讲,这种呐喊是苍白无力的,旋律又在模进中下行。第五句有 7 个小节,五连音和三连音的使用,加上继续的下行,无疑是凌乱而低落心情的真实写照。

中间 B 段高声部采用一种幻想式的流动音型,带来一种暂时的美好和幻想。但左手低声部的旋律却依然带着沉重的感慨,既有跨度较大的上下行,也有让人揪心的连续半音下行。这种虚实结合的方式表达了作曲家在遭受悲惨生活的同时,也在幻想与憧憬着美好生活的到来,可是幻想总会有停止的时候,而后大量的大小二度的迂回和上行表达了内心的苦闷和挣扎,从迂回到大量和弦的使用,仿佛是作曲家觉得对悲苦的生活不能一味地悲叹,而应该努力地抗争。再现部继续强化了种种悲凉的感觉与情绪,此时出现了连续的三度

音程的上下行,再一次强调悲伤的目的不是消沉,而是奋起抗争。

2.《升 c 小调前奏曲》

该作品首演就获得了巨大的成功,也成为拉赫玛尼诺夫的代表作之一。这首著名的《升 c 小调前奏曲》在情感上更甚于第一首《悲歌》,它的色彩更加冷峻,矛盾对比更加强烈,音乐发展过程也更加紧张。这首作品用强烈的情绪和音响鲜明的对比,刻画了作曲家痛苦、挣扎、祈祷和抗争的内心矛盾。以两个对比的形象为基础、两种不同的音乐主题为代表贯穿全曲,调性为升 c 小调,曲式为复三部曲式。第一部分始终贯穿着以低音区下行的三个音,这是整首作品的第一个主题,这个主题描述了悲剧性人物孤独的形象,充满悲壮和绝望的音调更像是坎坷的生活遭遇对作曲家的无情打击。

第二主题的中音区与低沉的第一主题构成鲜明的对比。从谱面上看,作曲家在力度标记上使用的是 ff 和 PPP,这种强烈的力度大小对比,象征着残酷生活现实和美好生活期待之间的矛盾状态。乐曲的中间部采用较快的快板,但还是有着抒情性的主题,这种幻想般的抒情,洋溢着激情,充满着希望与憧憬。中间部分的最后两小节还用到了 sfff,表达了作曲家对不公命运的愤慨和抗争的决心。再现部分使用了比第一部分更为饱满的情绪和音响。ffff 力度的出现使乐曲显得更为庄重有力。乐曲最后用了渐弱的方式,表现钟声渐行渐远,在宁静肃穆和充满回味的意境中结束。

四、集体课的课例

(一)集体课教学的特点

集体课又称"大课",是采用一个教师向一个班级的学生进行授课的形式,学生人数可以从十几人到几十人不等。钢琴集体课的适用范围很广,它既可用于理论课的教学,也可用于技能训练和欣赏的实践课教学。

钢琴集体课作为一门针对高等师范院校音乐教育专业、非钢琴演奏专业副修钢琴学生开设的专业基础必修课程,旨在培养具备键盘综合应用能力的复合型音乐演奏和教育人才,使学生能够有效地运用键盘基础知识和弹奏技能来辅助、强化和促进专业学习。教学内容围绕包括和声、移调、配奏、音阶、视奏在内的键盘核心基础应用技能而展开。这些音乐专业非钢琴主课的钢琴

集体课学生年龄通常介于17~22岁。他们来自不同的专业领域,主要包括音乐教育、音乐学、器乐表演和声乐表演专业,具备一定的音乐基础知识,但钢琴学习背景存在着很大差异。一些学生有过短暂学琴的经历,但缺乏严格系统的正规训练;一些学生从未接触过钢琴学习,只有极少数学生从小接受过系统的钢琴教育。这就导致学生们的钢琴弹奏水平参差不齐,对键盘知识的掌握和理解也不尽相同。

教材是开展音乐教学活动的关键和基础,直接影响着课程最终的教学效果。教材的编写也是新时代钢琴集体课教学改革最为关键的一项内容,必须结合先进的思想理念,融入最新的科学研究成果,不断满足当前社会的发展需要。注重实践和理论紧密结合,融入我国传统艺术文化,并适当增加趣味性、创新性、科学性。

钢琴集体课的基础教学法主要包括系统讲授、布置作业和集体回课三个部分:系统讲授要求教师不仅要向学生们讲解重点和难点知识,同时也要指导学生们在钢琴上进行练习,使学生可以掌握弹奏技巧要领和乐曲相关知识;教师在布置作业的过程中,应当要针对那些可以预见、发生概率极高的疑难问题提前做好讲解和提示,尽量降低学生在自主练习中犯错的可能性;集体回课除了应用齐奏、轮奏等形式以外,还可以与随机抽查相结合,以全面了解和检验每位学生的完成情况。

(二)集体课课例——以《拜厄钢琴基本教程》的教学为例

钢琴的学习不同于一般的学科,而是一门实践性很强的课程,需要教师个性化的指导加上学生不断的练习才能取得良好的效果。翻转课堂下的钢琴集体课因课前完成了音乐知识的传授而节省的课堂时间,可以用来对学生进行个性化的指导以适应钢琴教学的特殊性。

1. 音乐知识回顾

教师在开启一堂课时需要带领学生回顾课前所学的内容。最常用的回顾形式有两种,分别是提问和游戏,教师可以根据教学内容自行选择。首先,教师通过提问的方式回顾知识点,问题可以是学生在测试中错误率较高的题目或教学中的重难点,而后教师再根据学生的作答情况进行讲解。

以拜厄的第一首《主题与变奏》为例,该练习曲是包含了主题和12首变奏

的右手练习,主题是全音符的连奏练习,12首变奏在主题的基础上改变了节奏、节拍和断句等。通过这首练习曲学生需要掌握连奏和小连奏的弹法,因此,课堂上,教师可以用不同的弹奏方法如连奏、非连奏或者小连奏来弹奏这条练习,让学生观察教师采用的是哪一种弹奏方法。同时,教师还可以弹奏其他不同的曲目让学生来听辨。对于学生掌握得不够熟练的弹奏方法,教师应该当堂讲解和示范,直到学生熟练掌握。另外,这条练习曲中包含了3/4、4/4拍和许多不同的节奏型,如附点二分音符、切分、休止等等。因此,教师可以采取让学生听辨、模仿或拍打节奏的方式来检验学生的节奏掌握情况。这种提问的方式一方面可以唤起学生的记忆,从而使教学环节紧密连接,另一方面可以检查学生的知识掌握情况,以此来调整教学进度。

其次,可以采用游戏的形式进行知识点的回顾。例如,在学习了基本的音乐知识之后可以让学生分组进行"你说我猜"的游戏,游戏规则是一名学生对屏幕上显示的音乐名词或图片进行描述,另一名学生要快速地说出符号的名称。例如,当屏幕上显示3/4拍的拍号时,学生可以说:"一种拍号,节奏的律动是强、弱、弱。"另一名学生在熟练掌握拍号的情况下便可以轻松地说出正确答案,在有限的时间内答对数量最高的一组获胜。这种形式的学习不但可以检测学生的知识掌握情况,还可以让学生在游戏中加深对知识的记忆,提高学习钢琴的热情,还能在学生之间形成良性的竞争关系,让钢琴课堂变得不再枯燥。

2. 分组指导练习

完成知识点的回顾后,教师要在教学视频的基础上引导学生练习课前所学的曲目。在钢琴教学中个性化的辅导是十分必要的,在学生练习的过程中,教师逐一检查,发现不规范的姿势及时纠正,针对不同的学生给出相应的指点和课后练琴建议。

以拜厄的第48首为例,在这条练习中第一次涉及了"附点二分音符"和"附点四分音符",学生在初次学习时容易抢拍子。所以,双手练习时可以把节拍细分,唱:"一拍、两拍、三拍",一个字代表一个八分音符。此时,教师要检查学生的音符、节奏、指法、连奏的弹奏方法以及四个乐句的划分是否正确,再进一步要求学生做到力度变化对比、速度提升等。

当课堂人数较多时,教师无法对每位学生在每节课都给予指导,这时可以将学生分为两组用两个课时分别进行指导,以确保个性化指导的质量;或形成学习互助小组,让表现优异完全掌握弹奏方法的学生帮助其他学生练习。这样,可以让所有学生按时学完课程,保证课堂进度有序推进。而对于帮助他人的学生来说也没有因此浪费学习时间,学习金字塔理论表明,教别人或马上应用,两周后依然还可以记住的内容有90%。同时,通过讲述还可以提高学生的表达能力和逻辑思维能力。

3. 课堂演奏展示

课堂展示是钢琴教学的最后一个环节,也是检验学生学习成果和教师教学成果的重要依据。学生在课前经过教学视频的学习,已掌握了基本的概念,之后课上针对性的辅导和课后练习,学生已经基本掌握弹奏要领,最后需要通过在师生面前进行弹奏成果展示,检测自身真实的学习情况,发现不足,锻炼心理素质。同时,还可以观摩其他同学的弹奏,学习他们身上的优点,警惕他们在表演时出现过的问题,避免犯同样的错误。展示的内容是上一课时所学的曲目,形式多种多样,可以是独奏,也可以是齐奏、轮奏、分声部演奏等。在每个学生展示结束之后,学生之间可以互相评价优点和不足,并投票选出弹得最好的学生,作为学生学习成绩的一部分,最后老师给予充分的鼓励并总结。

《拜厄钢琴基本教程》的第3~11首练习曲是与教师共同弹奏的四手联弹曲目,以第10条为例,这条练习整体可以分为A、B、A三段,每段两个乐句,3/4拍的节奏,左手只有一个单音G伴奏。在学习这首作品时教师可以组织多样化的弹奏形式,例如齐奏,让学生分组比赛,节奏稳定、失误最少的一组获胜;或者以接龙的形式弹奏,让每位学生弹奏一个小乐句或一个小节,最后教师和学生进行四手联弹的展示。课堂弹奏展示是钢琴集体课特有的优势,既可以增强学生学习钢琴的自信心,还可以提高学生的团队协作能力和沟通能力。

4. 课堂活动的有效展开

课堂活动的顺利展开与学生的课堂参与度有着密切的关系。由于学生课前对新的音乐知识和动作概念有了基本的掌握,师生之间可以在学生所学基础上进一步交流讨论,展开形式多样的课堂活动,帮助学生完成知识的理解和

消化。学生提出学习中遇到的疑问,先由学生之间互相解答,再由老师来讲解,以提高学生探究学习的热情。不过,在课堂活动实施的过程中常常会面临一种情况,即经常回答问题或参与课堂活动的学生往往是固定的几位学生,其他学生参与课堂的热情低下。甚至在某些时候,教师在提问完毕后,全班学生鸦雀无声。面对这种情况教师必须采取措施提高学生的积极性。

 首先要找出问题所在,学生课堂参与度不高主要有以下几个原因:①学习兴趣不高;②难以跟上课堂进度,从而导致的心理压力,害怕回答问题;③性格内向。相应的解决办法有:①以趣味性的故事情节为切入点向学生介绍曲目背景,提高学生兴趣,或者通过播放影视作品中的钢琴插曲来吸引学生,由浅入深,让他们感受钢琴音乐的魅力;②放缓教学进度,降低曲目的难度,减轻学生练琴的压力;③师生之间积极引导,加强人文关怀,多加鼓励,让学生慢慢融入课堂活动。

参 考 文 献

[1] 樊禾心. 钢琴教学论[M]. 上海：上海音乐出版社,2008.

[2] 黄欣. 钢琴演奏实用技法与技巧拓展研究[M]. 北京：中国纺织出版社,2018.

[3] 俞便民. 钢琴教学探微[M]. 上海：上海音乐出版社,2019.

[4] 蓝天棉. 钢琴教育教学与实践问题探讨[M]. 北京：中国水利水电出版社,2018.

[5] 周为民. 钢琴艺术的多维度研究[M]. 北京：人民出版社,2011.

[6] 陈祖馨. 钢琴教学新思路[M]. 上海：上海音乐出版社,2011.

[7] 马达. 音乐教育科学研究方法[M]. 上海：上海音乐出版社,2005.

[8] 周婷婷. 钢琴教学新视角[M]. 北京：九州出版社,2019.

[9] 张丽. 钢琴教学理论研究与实践训练[M]. 北京：中国纺织出版社,2018.

[10] 王文军. 钢琴伴奏教学概论[M]. 重庆：西南师范大学出版社,2014.

[11] 刘聪,韩冬. 钢琴即兴伴奏教程新编[M]. 修订版. 北京：人民音乐出版社,2014.

[12] 李宏. 钢(风)琴即兴伴奏·自弹自唱教程[M]. 重庆：西南师范大学出版社,2010.

[13] 王九彤. 钢琴视奏教程[M]. 福州：厦门大学出版社,2010.

[14] 孙鸣. 高等师范院校钢琴教学改革之我见[J]. 钢琴艺术,2002(6):39-41.

[15] 姬明辰. 多元文化教育背景下的高等师范院校钢琴教学改革研究[J]. 音乐天地,2017(6):47-79.

[16] 郁文武,谢嘉幸. 音乐教育与教学法[M]. 北京：高等教育出版社,1991.

[17] 吴晓娜,王健. 钢琴音乐文化[M]. 武汉：武汉大学出版社,2011.

[18] 曹理,何工. 音乐学科教育学[M]. 北京：首都师范大学出版社,2000.

[19] 张佳林. 钢琴演奏与伴奏技巧[M]. 北京：中央音乐学院出版社,2004.

[20]黄大岗.周广仁钢琴教学艺术[M].北京:中央音乐学院出版社,2007.

[21]闫大卫.钢琴演奏基本原理及应用[M].武汉:华中师范大学出版社,2014.

[22]程煜,余幼梅.音乐课程与教学论[M].广州:广东高等教育出版社,2014.

[23]夏云.心灵与音乐的交汇——论钢琴演奏与教学中的呼吸训练[J].音乐创作,2013(3):172-173.

[24]李涛,陈俏.高等师范院校钢琴教学理论与实践研究[M].沈阳:辽宁人民出版社.2008.

[25]钱杨杰.钢琴即兴伴奏音乐理论与教学实践[M].北京:九州出版社,2018.

[26]陈玉雄,徐族屏,刘银燕.钢琴艺术及教学理论研究[M].长春:吉林大学出版社,2012.

[27]杨忠国,陈娅,周树德.钢琴演奏理论与教学实践[M].长春:吉林大学出版社,2012.

[28]杨三川,李亚军.钢琴演奏技巧与教学理论研究[M].长春:吉林大学出版社,2013.

[29]夏雨.钢琴艺术的发展与教学研究[M].北京:北京理工大学出版社,2016.

[30]蒲熠.浅谈高校钢琴教学理论的演变[J].大众文艺,2016(6):250-251.

[31]付镜伊.高校钢琴教学的理论、技巧与实践探究——兼评《钢琴演奏技术与风格研究》[J].中国高校科技,2016(8):103-104.

[32]李思囡,陶亚兵.论中国钢琴教学技术理论的发展[J].艺术评论,2016(10):151-153.

[33]乔全龙.浅论音乐理论与钢琴教学的结合[J].北方音乐,2016,36(6):98.

[34]应诗真.钢琴教学法[M].北京:人民音乐出版社,2007.

[34]何扬.浅析新媒体在钢琴教学过程中的互动作用——评《钢琴教学论》[J].新闻爱好者,2017(1):106.

[35]肯贝尔.钢琴视奏教程3[M].黄瑾,译.上海:上海教育出版社,2011.